藝林舊影

田家英與小莽蒼蒼齋

陳烈 曾自——著

中華書局

　　宏觀地說，藝術是指人類對各種美的精神感受及形象表達。因此在人類的發展歷程中，藝術是不可或缺的，它存在於您所處的任何角落。我們甚至可以這麼說，沒有藝術，不成生活。而在人類浩瀚的藝術發展史中，中國的藝術精神和傳統中國人的藝術生活最為別具一格。

　　莊子說天地有大美。和西方藝術相比，中國人對藝術的追求不僅源於自然和生活，更渴望從哲學層面達到天人合一的至高境界。在中國傳統的美學觀念中，在對美的具象追求之外，更看重精神層面上的「格調、情趣和心源」；而無論是什麼樣的藝術表達形式，「意境、氣韻、神似」都是品評一件藝術品高下的終極標準。特別是在傳統的中國繪畫藝術中，伴隨着中國歷史文化綿延不斷的發展變化，「書畫同源」逐漸成為基本的美學理論共識。即：將抽象的文字表述和具象的繪畫直接融入在一個畫面之內；在有限的創作空間中將表達內心深處情感的詩文短句和客觀具象的天地萬物相互融通，從而實現「詩中有畫、畫中有詩；以文寫景、以景抒情」的獨特審美情趣。這在世界紛繁多姿的藝術表現形式中是絕無僅有、獨一無二的。中國傳統的文人和藝術家往往因為在對詩、書、畫、印的綜合追求中，相互滲透，逐漸融為一體。也正因為如此，中國的傳統藝術和藝術家的人格是分不開的。如果想了解中國藝術的精髓、神韻以及它內在的文化價值，所有和藝術創作相關聯的時代背景、人物事件、文史掌故都是最可寶貴的史料參考和研究佐證。

　　隨着中國經濟的飛速崛起，中國的文化藝術越來越被世人所重視。這不僅體現在中國學者對自身民族文化廣泛而深入的

學術研究中，也體現在海內外藝術品交易市場上有關中國傳統藝術品交易的突出表現上。市場的刺激和文化的推動逐漸使有關中國藝術，特別是有關中國的傳統書畫藝術的研究出版日顯重要。本局正是順應這一市場需求，本着弘揚中國優秀傳統文化的出版理念，和香港享有盛譽的藝術品經營機構集古齋聯手合作，以「藝林舊影」為名，推出這套有關中國文化藝術的開放性叢書。

本套叢書作者有的是學者、藝術家，也有的是收藏家和鑒賞家，均為一時之選。書中所結文字，舉凡文史掌故、書畫出處、拍場逸聞、藝林趣事，皆文字短小精悍、敍述親切生動、圖文並茂、雅有可觀。希望廣大讀者在筆墨捲舒之中，盡享藝術與人生之趣味。

香港中華書局編輯部

目錄

田家英於我是前輩人物，久聞其名，緣慳一面。先前知道的一鱗半爪，多是關於他的文章與才氣。「文革」初期，聽到他自殺的消息，驚訝歎息之餘，頗多不解。直到他的冤案平反，讀了許多追念他的文章，這才漸漸悟到他不能不死的原因。說脆弱，實在有些苛責於他了。他對毛澤東極為崇敬，把畢生的精力與才華都用於協助毛澤東工作。輔佐明主，修齊治平，一直是中國讀書人難以擺脫的情結，何況毛澤東是他理想中的人民領袖。但毛澤東晚年的錯誤和剛愎自用、聽不得逆耳忠言，使他越來越感到了危機的存在：「我對主席有知遇之感，但是照這樣搞下去，總有一天要分手。」不幸而言中。他最不願意發生的事情，終於發生了。對於田家英，這是人生極大的痛苦。他不願意看到一生最崇敬的人迷途不返，更不願看到畢生為之奮鬥的事業半途中墜。無力回天，而又義不受辱，決定了他最後的選擇。這是無奈的、痛苦的選擇，也是從屈原、賈誼以來，許多有才華、有志向而又志不得舒的讀書人共同的選擇。這樣的選擇裏，或許也包括着對自己畢生行事問心無愧的最後肯定 —— 留一個再無增減之身與後人評說。「如此時局，當慷慨悲歌以死。」原是田家英在隨毛澤東撤離延安時所作詞中的一句，沒想到幾十年後，在完全不同的境遇下，竟成讖語。

田家英畢竟是個書生。毛澤東戲言在田死後應立一墓碑，上書「讀書人之墓」是十分準確的。他自己也有一方閒章，上刻「京兆書生」四字。讀書人有讀書人的傳統，好的壞的都有，田家英繼承的大抵是好的傳統 —— 好學深思，憂國憂民，潔身自愛，自重自尊，不慕名利，不貪權勢，以天下為任，以蒼生為念。正是這些優秀的傳統融入馬克思主義的信念

之中，鑄就了一批田家英這樣的新一代讀書人的性格，即便革命成功、身居高位，也不曾異化為政客官僚，始終保存了書生的本色。但也正因為這樣，他們無法防範那些玩弄權術、鑽營私利、黨同伐異的羣小，往往成為他們陰謀的犧牲。

田家英公務之餘，一己私好，是研究清史。說是私好，也不盡然，因為這愛好也仍然因為當代中國是歷史中國的發展，對於中國歷史上最後一個王朝作深入的解剖，無疑有益於對今日國情的把握。為了研究清史，他收集史料、書籍之外，旁及書畫，尤其是清代學者的墨跡。不料，他的這一私好竟帶出了一項副產品，那就是現在已名聞天下的小莽蒼蒼齋的收藏。

「莽蒼」，語出《莊子》——「天之蒼蒼，其正色邪？」——碧天無際之色也。「莽蒼蒼」有天下一統之概，譚嗣同用以為齋名。田家英的夫人董邊女士說，田家英十分敬重這位甘為理想犧牲生命的瀏陽人，因沿用其齋名。至於在「莽蒼蒼齋」前冠以「小」，既是為了區分，也是遜讓前賢的意思。田家英說，以小見大，對立統一。那麼這齋名當還有書齋獨坐，心懷天下的含義吧。

昊天不仁，未假以年，沒有讓他完成撰寫清史的夙願，倒是小莽蒼蒼齋清代學者墨跡的收藏成了當今海內第一家。睹物思人，足見其用功之勤，治學之專。

收藏書畫文物，在中國有悠久的歷史。由於收藏者的目的不同，趣味迥異。

有商賈之收藏，其藏專為牟利。四處求購，八方搜羅，入選的標準以增值的多寡衡量。低價購進，高價售出，利在加倍，中心許之；利在五倍，如鶩趨之；利在十倍，忘命攫之。

他們對藏品可以有專業的知識，有辨偽的能力，但內心始終只是一個牙儈。由於文物收藏增值的誘惑，一些學者，甚至是很偉大的學者，也會加入到商賈的行列中來。比如，羅振玉、王國維，都曾販賣文物以牟利。此類收藏家，其藏品之精粗隨其識力高低不等，但因以牟利為目標，因時進出，很難形成個人有價值的收藏。

有好古家之收藏。其好專在物之久古，朝於斯、暮於斯，寢食於斯，摩挲把玩，終朝不倦。比如古籍之收藏，講究的只是宋版元槧，對書籍的內容倒是並不見得關心的。這類收藏家的收藏，每多精品。好古家必須有兩個條件，一是財源豐厚，二是識鑒精到。若無前者，無力收藏；若無後者，很可能成為假冒偽劣貨色的好顧客。好古家中，不乏學養深厚者，積聚古物，利於保存；著為圖錄，益於後世。

有暴發戶之收藏。財源暴得，附庸風雅，有錢揮霍，無能鑒賞，真少贗多，泥沙俱下，雖亦琳琅滿目，只求得表面的熱鬧。此類收藏，只能哄哄外行。

田家英的收藏，是學者之收藏。其收藏之目的十分明確，收藏之標準全主研究。論年代，小莽蒼蒼齋所收清代學者墨跡，時屬晚近，為好古家不取。論增值，字遜於畫，近遜於古，為商賈所不取。屏聯立軸固可懸之中堂，卷冊書札只能藏之櫝篋，識字無多，句讀不斷，豈如青銅花瓷鏤金刻玉之炫人眼目哉，故亦為暴發戶所不屑。然而對於田家英，這些卻極為重要，因為這些墨跡裏包含着他關注的時代和那時代的人物、思想、學問、趣味，包含着許多人物之間的相互關係 —— 他們的交往、友情、應酬，乃至爭論。從這些字裏行間可以體味

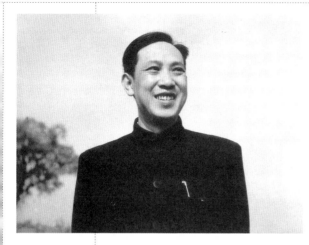
60 年代的田家英

的東西，往往是正史或官方材料中所無法得到的。因此，人棄我取，不惜把工資、稿費都花在這些藏品的收集上了。這樣的收藏，積之既久，漸成規模，其價值就遠遠超過零篇斷簡價值的總和，以至很難用價格來估量了。當然，小莽蒼蒼齋主人收藏這些東西的時候，中國人的商品意識很弱；收入普遍低下的時代，一般人無法進入文物收藏的行列；有清一代文人墨跡因為時代較近，尚不為人重視；再加上田家英所處地位，朋友們也樂觀其成，所有這些條件，都助成了田家英藏品的相對集中。若在今天，這樣的個人收藏恐怕雖非空前，也稱絕後，是再難有的了。田家英生前曾說，這些藏品是人民的。他的親屬尊重他的心願，已將第一批一百多件藏品捐贈中國歷史博物館，又先後編印了《小莽蒼蒼齋藏清代學者法書選集》兩大冊，使需要研究與欣賞的人得以方便地使用，這樣，也就不枉他當年苦心孤詣地尋覓了。

大凡收藏，總是難聚易散。當其集聚之時，每一件藏品幾乎都有一個故事。小莽蒼蒼齋的收藏也是如此，或是關於作者，或是關於作品，或是收藏曲折，或是人事關聯。田家英有志於清史研究，所收藏品多關係於清代史事與人物；又因為位在中樞，即便收藏瑣事，也往往牽連當時要人，這樣，其收藏

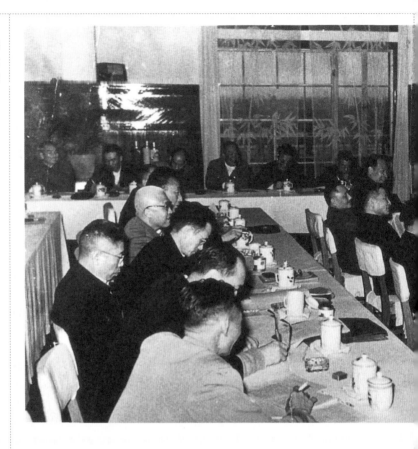

紀事也如他的藏品，包含着兩個時代許多人物的思想、學問、
趣味、人品以及他們之間的某種關係。陳烈先生為田家英快
婿，從事文物工作歷有年矣。於文物之鑒賞固常有卓見，於收
藏之故事更耳熟能詳；曾自女士是田家英的二女兒，偏重於研
究父親的思想、品格與經歷。他們夫婦的這部《田家英與小莽
蒼蒼齋》所述故事，既增加了對藏主與藏品的認識，平添了無
限趣味，又對於我們了解當代的某些歷史人物提供了獨特的視
角和材料，非僅增談資而已。

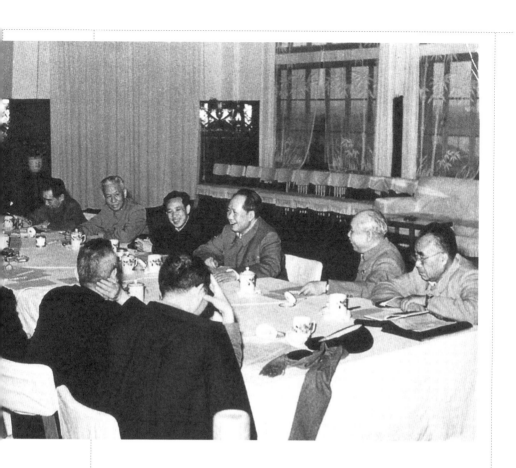

　　一個人，其品性表現於各個層面而又統一於一身。趙樸初先生在觀看了小莽蒼蒼齋藏品展覽後曾題道：「觀其所藏，知其所養。餘事之師，百年懷想。」在今天的文物市場上，見慣了商賈與暴發戶式的收藏，田家英這樣的收藏家確令人高山仰止，百年懷想。「天之蒼蒼，其正色邪？」——這樣的文物收藏，當是文物收藏的一種最高境界吧！

序二 一個少年的憧憬

曾自

我的父親田家英愛作詩，愛寫文章，但經過「文革」，這些文字被吞噬得片紙無存。

應該感謝 1980 年間主政中央組織部工作的胡耀邦同志，是他把「文革」期間中央專案組為取證田家英「罪證」，在成都蒐集到的田家英青少年時發表的文章，退還給了親屬。

不想，這批帶着苦澀的資料，讓我意外地了解到父親少年時代的心路和真實生活。

早熟的童年

父親從十二歲開始發表文章，或許是因小小年紀失去了母親的慈愛和呵護，讓他過早地飽受了世間的炎涼，他學會了用筆去寫，用眼去看，去憧憬、去編織一個屬於自己內心的世界。

父親原名曾正昌，生在雙流，長在成都，兩個哥哥，一個姐姐，靠他們父親經營的小中藥店為生，不幸父親早逝，原本溫飽的家，日漸衰敗。

正昌是最小的兒子，過早地失去了父親，母親倍加疼他。母親沒有文化，但人很精明，是全家的支柱。她把一個孤寡婦女的人生希望，寄託在小兒子身上。正昌幼年時代，母親常常把他抱在腿上，聽他背「三字經」、「千字文」、古詩詞，希望他成才。正昌五歲進私塾，七歲上北城小學，學習成績一直優等。

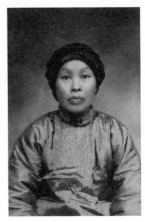

田家英的母親

我父親對他母親的感情很深。2001 年，我在中組部幹部檔案中，看到 1939 年他在延安時寫的自述，對童年生活是這樣描述的：

> 　　父親於我已沒有了記憶，他在我三歲時去世了。我能清晰地回憶起的是我的母親，她扶着我沒有肉的肩頭，用動情的調子說：娃娃，要發奮做個人才好咯！母親曾愛着我，並要我成人。當我的大哥大嫂向她商量將來要我去做學徒的時候，母親堅決地反對了這種意見。但是她當我九歲時就死了，這是我幼年沒有受到良好教育的一個重要原因。

　　父親成了孤兒，大哥大嫂強令高小還沒讀完的他，在自家藥店當了「抓抓匠」。可想這一人生的突然轉折，對生性活潑愛讀書的他，無疑是一場心靈的災難。

　　1960 年代，父親下去搞農村調查，空閒時，和同事聊起童年的生活，他問奚原：你知道為什麼做買賣的叫「生意人」嗎？你看「意」字，分解開就是「立、曰、心」，就是立着說話還要把話說到人家心裏去的人，所以買賣人也叫「生意人」。形象吧？原來這是他當店員第一天時老闆的訓誨，他記了一輩子。

　　舊社會有討飯的乞丐，還有討藥的乞丐，他們把討來的草藥做成藥丸，到江湖上賣了掙飯吃，父親抓藥時就故意把藥撒在地上，為留給乞討者。

　　于光遠是父親的知友，他筆下的田家英更詼諧真實，「田家英抓藥時故意把藥撒到地上，待討藥的來了，用小簸箕掃了

田家英和他的
姐姐

倒給討藥的。他壞笑着對我們說，千萬別相
信江湖郎中，他們自稱能治百病的丸藥裏，
除了上面，還有老鼠屎呢。」

「他當店員時想着法子整治老闆，把黏
性強的膏藥抹在竹竿上，從錢櫃的縫裏伸下
去，黏到東西就往上提，不論硬幣紙幣一準
取出來。他說這叫『就地取材』」。

父親的童年，充滿了詼諧和苦澀。正像
他「延安自述」中所說：「在我十二歲，家
裏就不許我跨進學堂的門檻，我開始了頑童
的放蕩的生活……。」

家境的衰敗，成了父親早熟的催化劑。

當作家的夢

在父親稱做「放蕩生活」的日子裏，生活中出現了一個
叫徐昌文的文化人，是他小夥伴的父親。此人看曾正昌機敏聰
慧，常把他叫到家裏。「延安自述」裏記載着：

> 是他教育了我，他使我開始用我從學校學得的斷斷
> 續續的知識去讀《生活週刊》和魯迅、郭沫若的文章。
> 這樣我雖然沒有得到正規的發展，卻強烈地愛好上了新
> 文學。

1936 年，父親結束了學徒生活，又走進校門。他靠賣文的
收入和一點獎學金，繼續求學了。1996 年《巴蜀史志》第 1 期

一篇李英的著文，描述了田家英少年時期的生活縮影：

> 我和曾正昌同時考入成都縣中，在初中 40 班，坐前
> 後座位讀書。上下學我們結伴同行。我去過他的住處，
> 生活條件之差，簡直說驚人。他住的閣樓實際是藥店的
> 倉庫，成堆的乾枝枯葉，僅在夾角處支一張小木板床和
> 一個三角小桌。由於藥材乾枯，易着火，哥嫂不許他點
> 煤燈，正昌只有取下窗上的木板，藉着透進來的一線路
> 燈的光亮讀書。後來他找了一個舊汽油筒，橫放着，煤
> 油燈放在裏面，既遮光，又可以躺着讀書了。
>
> 那陣我們不過十三四歲，但卻不似一般少年那樣貪
> 玩好耍，只要稍有空隙的時間，正昌就埋頭在古典小說
> 之中。他對《東周列國》《三國》《水滸》《紅樓夢》愛不
> 釋手，惟不喜西遊，三讀未終而棄。

這位同學說的書，應該是從徐昌文老伯處借來的，父親說
過，《資治通鑒》是他十三歲那年讀完的。因沒有錢買書，他
養成買活頁文選的習慣，幾分錢的活頁文選，從中可讀到不少
古文名篇。直至 1960 年代，他仍習慣一到西單書店就在門前
買本新出的僅四分錢的活頁文選，巴掌大的小折子富含古典知
識，父親於它，似有了感情。

縣立中學偏重傳統文化教學，作文一律要求用文言或半文
言，國文課教員都要着長衫，以示國學形象。此等學校出來的
學生，古文底子相對都好。

更有幸的是學校裏還有個不小的圖書館，冠名「墨池」，
這是父親最喜好的地方。他從一套《萬有文庫》中第一次讀到

英、法、俄等外國小說，如《三劍客》《茶花女》《戰爭與和平》《獵人日記》等。從未接觸過西方文學的他，大開了眼界。因經常　下午都泡在圖書當，當埋員戲稱他「小書瘋子」。

初試鋒芒

父親的文字模仿力強於一般人，讀了，喜歡了，他便學着寫起來，漸漸地他嘗到了寫作帶來的興奮和歡樂。他在「延安自述」中這樣描寫當初的心情：

> 能當一名作家多好啊，我曾這樣鼓勵自己，開始了冒險的嘗試，1934 年，我的文章在一些刊物上發表了，我開始變成靠領取稿金為生的文乞。

他的生活，除了寫作，似乎再沒了其它，寫作將苦澀融入文字，似水流淌。如果說「寫作」原是父親拚命拉住生存意義的一個小小支點，那麼，最終這一小支點化為了一個大大的理想 ——「我要當一名作家」。理想憧憬着他，使父親心中充滿光亮。

1934 年，父親剛剛十二歲，他最早的文章發表在哪些刊物，已不得考。但從 1936 年 6 月到 1937 年 11 月離開成都前，他在報刊雜誌上發表的六十多篇文章還在，文體多樣，有小說、散文、隨筆、書評、詩歌。

你聽，他在一篇題為《春》（1937 年 3 月 12 日《華西日報》）的散文中寫道：

> 是春天了，我應當呼吸一口春日之溫暖，然而，春

陽於我不是太淡漠了麼？……　我沒有快樂，我是用自己的眼淚給自己灌溉。憂鬱的孩子，你是受過苦難和煎熬？是的，我是夜之子，在困難和煎熬裏，在血和唾液裏，在恐怖和黑暗裏，我成長起來。

字裏行間，流露出筆者對生活深沉感傷後的嚮往。接着，他的《燈》《路》《街》《窗》《簾》《井》等一系列散文發表了。

華燈初上，我走過街和街……，春風用花豐潤了平原，編織成美麗的艷色，在天和地之間……，路是人走出來的，自己走出來的路才是路……。

你能感受到筆者享受着寫作的快樂，這種快樂是向自己說話的快樂，自由地敞開，盡情地抒發，感染了他人，也感動着自己。

隨着文章的不斷發表，父親的筆名「田家英」漸漸被人們關注，人們讚許其文章簡約流暢、文意清新，給讀者以深刻印象。可是誰會想到，這些文章的作者，僅是一個十三四歲的少年。除了「田家英」，父親當年還用過司馬彥崑、陳西貝、趙陸寶、陳篇達等多個筆名。我想寫文章多用筆名，也是那個年代文學青年受魯迅影響的印證吧？

辦刊物的愉悅

和哥嫂脫離了經濟關係的父親，比之以前，更加成熟，更加堅定了。雖然生活依舊清苦，但他有了自食其力的能力，用筆耕作，耕作在自己的精神園田。

中學時代的
田家英

1936 年雙十二事件後，國共合作的大形勢下文化氣氛有所鬆動，原先封閉的校風為之一轉，魯迅、茅盾、巴金、葉聖陶、朱自清的作品漸為流傳，父親讀了巴金的《家》《春》《秋》《雷》《電》幾部長篇，思想影響很深。他的題為《巴金的「家」》的散文，洋溢着興奮的筆觸：「呈現在我們眼前的，是一些青年的憤，是青年的奮力拚扎，想突破這狹的籠，飛向闊的天邊去，……所以我愛覺慧，他勇敢地走着一條光明的路。」（《華西日報》1937 年 8 月 3 日）

寫作是自由的行為 ，真實且充實，且又會因充實而感到飢渴。文學創作的激情使父親不滿足於僅在報刊上發文章，他這樣說：「我們的自我是破碎的，虛弱的，若把對未來的憧憬和沉思，對風雲變幻的驚愕和歡呼，盡情地表達在自己的刊物上，那該是怎樣的暢快」。

父親有了一種新的感悟，「要把思想淋漓地不假任何思索地表達出來」，這一渴望，促成他和兩三志同道合的文學青年辦起了「同仁刊物」。

這段人生經歷，和父親一起辦刊物的好友何郝炬（原四川省副省長）一直記憶猶新：

終於，我們不滿足在報紙副刊寫些雜文一類。對舊制度的不平、對日本侵略者的痛惡，常使年輕人熱血噴湧，不吐不快。我、家英、穆家軍（建國後在新華社工作）三人開始了自己辦刊物的行動。一期小型文學刊物三

塊錢夠了，錢是大家三毛、兩毛湊的。我又找了個批改初中作文的差事，一月掙了兩塊錢。第一期經費解決了。

刊物取名《極光》，稿子全是自己寫。有詩歌、散文、報告文學。家英給創刊號提供了兩篇散文，《懷念》和《手》。他的《手》：「自己生活在泥濘裏，我在不斷掙扎着，有兩只黑手，一只緊緊掐着我的喉嚨，另一只蒙蔽我的眼睛，不讓我看到光明，鬥爭再次失敗了，我要貯蓄我的生命力，準備做第三次鬥爭。」文章痛快淋漓地宣泄了青年嚮往光明的渴望。雜誌出刊了，第一期居然賣掉二百多份，大家欣喜之至，興奮得無法形容。

《極光》以後易名《散文》，是雙月刊，人們看到一批青年活躍在成都文壇上。

人生的轉折點

正當父親憧憬着走上一條文學之路，一場戰爭，改變了他的人生。1937 年七七事變，日本軍國主義向我中華全面開戰，整個中國都怒吼了。抗擊倭寇，救亡圖存，愛國和正義的洪流壓倒了一切。

早在 1936 年下半年，父親便接觸到成都地下黨組織，接觸到《大眾哲學》《從一個人看一個新世界》（斯大林傳）、《共產黨宣言》，這些書使他初聞了一種新鮮的道理，看見了一個新鮮的世界。人類要建立平等、富裕、幸福的社會，要推翻人與人之間的壓榨和剝削。一個他從未想過的，關乎人類進步的

事業，撞擊他的心靈。

在華北危機、中華危機的時刻，「黃河之濱集合着一羣中華民族優秀的子孫，人類解放，救國的責任，全靠我們自己來擔承」……抗日青年到延安去，像潮水一樣的時代大潮，怎能不衝擊着父親的心。

心動了，就一定要抒發，1937 年 3 月，一篇與之前文章不同的作品《苦難 —— 答媽媽》發表了，故事從一位雙目失明的母親和已經投身革命的兒子間的對話推開來：

> 她每天撫摸孩子的頭。
>
> 「孩子，你跟你爸爸一樣高了。」
>
> 「有什麼不一樣呢？」
>
> 「可是，你也像你爸爸一樣，為着幸福發過愁嗎？」
>
> 「不，完全不的。媽，我高興，媽，我告訴你：只有現在不幸的人，將來才會有真的幸福。媽，我高興呢！」
>
> 「是的，我知道，每次朋友來，不都是高高興興的笑着的？孩子。」
>
> 「對了，媽，將來的幸福做夢也臨不到現在過着幸福日子的人。」
>
> 兒子告訴媽將來的世界，是和花一樣的。花，她聞過，她永遠幻想着像花一樣香，將來的世界。
>
> 夜 —— 把一座快要塌下的草屋包圍了。兒子在睡覺。她聽到有人打門。
>
> 「孩子，你的朋友來啦。」
>
> 兒子並不埋怨母親，他只是對着電筒的光，對着來

人，對着鋼鐵的手拷：

「朋友」，他把手併攏着：「來吧！」

於是，那手拷套在他的手上。門開了，他跨出門檻……

「媽，我跟朋友走了，什麼時候回來說不定，你等待着吧。有那麼一天，我，也許我的朋友，會把媽媽所愛的花一樣的世界送給你。媽，你等着吧。」

月亮紅着臉，躲開這荒涼的地面……

兒子被敵對分子抓走了，然而，他無悔地告訴母親，他是為了送給天下的媽媽一個花樣的世界而付出而犧牲的。

這篇短文，至今讀來，仍會牽動你的心。父親真誠地把「獻身」是人類最高貴、最高尚的精神認知，以故事情節的手法傳遞出來。

去書寫一篇人生的大文章

1937 年 10 月，因參加救亡活動，父親被成都縣中開除了，僅一年多點的中學生活就這樣結束了。

然而除名一事，成了去延安的行動契機。他在「延安自述」中寫道：

1937（這革命的一年喲！），民族革命的暴風挾着摧毀一切的憤怒的力量襲來，我也被捲入了狂湧的巨浪裏面，我參加了救亡組織，開始了揭露帝國主義殘暴的宣傳工作，開始了組織文化界救亡協會，發動廣大文化

人到民間去，開始了國難教育促進會，去把廣大的學生解放出來……但是，這些，一個頑強的學校的統治者能容忍得了嗎？一個時時防止學生「活動」的校長會不加過問嗎？不！不會的，1937 的秋天，學校斥退了我。

我過了一段激動的日子。在這段時間中，我更深深感到自己的平凡，我向每一個朋友探詢我應當怎樣，有人說：「你應當繼續升學」。有人說：「你住下來安心讀書」。最後一個朋友拍着我的肩頭：「到革命的環境裏去鍛煉吧！」

1998 年，李鵬同志送給我母親一本《延河之子》（講述李碩勳、趙君陶夫婦和兒子李鵬一家的往事）。讀這本書，我不無驚訝地發現，當年成都西御西街 113 號李鵬舅舅趙世珏的宅第，竟是我父親和他的夥伴們聚會的地方。

趙石英是同父親一起去延安的夥伴，他們又是中學同學。趙石英的父親趙世珏是革命烈士趙世炎的二哥，看了《延河之子》我才知道，趙石英和李鵬是姑舅表兄弟。父親被學校開除後一段時間，就住在趙家西御西街的院落裏。

原來，李鵬的父親李碩勳是中共早期參與領導軍事鬥爭的先驅之一，1931 年時任廣東省軍委書記，不幸被國民黨殺害了。李鵬的媽媽趙君陶，即趙石英的姑媽，帶着幼子李鵬、小女李瓊投靠到成都哥哥家。趙石英的另一位姑媽趙世蘭也是位職業革命家，此時也在成都。父親一下接觸到趙世蘭、趙君陶兩位職業革命家，她們都喜歡田家英這個愛說笑、充滿激情的青年，給他看延安出版的《解放》雜誌等。當知道年輕人決心

投奔延安，趙世蘭和趙君陶聯名致信武漢辦事處負責人之一夏之栩、八路軍西安辦事處負責人熊天荊，誠懇地介紹幾個要去延安的小青年。

決意離川前，父親懷着難以平靜的心情，發表了他在家鄉的最後一篇文章——《去路》（1937 年 9 月巴蜀文藝協會機關刊物《金箭月刊》第二期）。文中寫道：

> 我的話像是從心裏說出來的……我感到我的全個心都在說話了。是的，我應當走了。我為什麼要遠遠地離開自己的一羣呢，我為什麼要看着他們的活動，看着他們的血一滴一滴地流呢！我要去，為了友人，為了自己，我應當把聲音變成行動，是我應當交出一切的時候了，我去交出我的生命……

父親的文字總是那麼真情流露，那麼動人。

這篇文章，可以說是他決心找尋一條理想主義人生道路的內心獨白，也像是對成都友人們的別言。

1937 年 12 月，父親和趙石英、黃懷清、劉濟元四個人，帶着趙家姑媽和成都地下黨組織給的六封介紹信，輾轉重慶、武漢、鄭州、西安，行程七千多里，來到了延安。

有位哲學家說：「有人寫作是以文字表達真實的感情，有人寫作則是以文字掩飾感覺的貧乏」。我的父親當是前者。他用真情握住「歲月」的如椽大筆，最終寫出了一篇人生的大文章。

第一篇

小莽蒼蒼齋收藏管窺

田家英（1922－1966 年），原名曾正昌，四川省成都市人。自幼家境貧寒，九歲成了孤兒，因生活所迫，離開了學校，到中藥店當學徒。由於酷愛讀書、寫作，十二歲那年，開始用「田家英」這個筆名在當地的報刊、雜誌上發表作品，其中有小說、散文、隨筆、書評等百餘篇，田家英靠賣文為生，積攢了錢，考取縣立一中。後因接受進步思想，參加學聯、搞「學運」，初中只讀了一年便被校方開除。1937 年，年僅十五歲的田家英奔赴延安參加革命，先後在陝北公學、馬列學院、中央政治研究室等單位學習、工作。從 1948 年起，擔任毛澤東的政治祕書。解放後擔任中華人民共和國主席辦公廳副主任、中央政治研究室副主任、中央辦公廳副主任等職。由於受陳伯達、江青一夥的誣陷和迫害，1966 年 5 月 23 日含冤逝世，終年四十四歲。1980 年初，中央為他平反昭雪，並將封存的田家英遺物，包括上千件清人書畫以及部分藏書退還家屬。這些就是田家英生前稱之為小莽蒼蒼齋的藏品，他為此投注了多少心血！

小莽蒼蒼齋來源於譚嗣同的書齋名。譚是清末戊戌變法中遇難的六君子之一。他輔佐光緒皇帝，力圖變法維新，在變法失敗、旁人勸其出走時，表現了視死如歸的英雄氣概，就義時年僅三十三歲。譚氏書齋名為「莽蒼蒼齋」。「莽蒼」一語，出自《莊子》，形容草碧無際之狀，有天下一統之概也。田家英十分傾慕譚嗣同的人品和骨氣，為紀念他，特將自己的書齋命名為「小莽蒼蒼齋」，並解釋說：「小者，以小見大，對立統一。」

田家英何以如此迷戀於收集清人墨跡這種「雅事」？這要從田家英萌發撰寫《清史》的念頭談起。還是在延安時期，田家英在楊家嶺中央圖書館，反覆閱讀了20年代蕭一山撰寫的《清代通史》。他敬佩這位年僅二十幾歲的青年人，以一人之力完成了這部四百多萬字的巨著，同時也看到，由於受當時條件的限制，大量新發現的史料和研究成果未能加以採用，加之蕭一山本人的唯心史觀，給這部著作帶來了很大的缺憾。因此田家英萌生了在有生之年，寫一部以馬克思主義唯物史觀為指導的《清史》的念頭。據他的好友陳秉忱說，從50年代中期開始，他的業餘愛好便集中在收集清人墨跡，特別是收集文人學者的墨跡方面，齊燕銘為他鐫刻「家英輯藏清儒翰墨之記」印章，實際上就是他專項收藏的宗旨。

此後的十年間，田家英把工資和稿酬的絕大部分用於購買清人墨跡。他的案頭，擺着一本蕭一山編輯的《清代學者著述表》，每得一件墨跡即與該表核對，並在其名下用朱筆標明。由於他堅持不懈地按年代、學派、人物有條不紊地逐一尋覓，獲得了不少珍品。

瀏覽小莽蒼蒼齋的收藏，彷彿在讀一幀清代歷史文化的長卷。

這裏有明末清初的抗清志士傅山、朱耷等人的條幅，也有明亡仕清的錢謙益、吳偉業、龔鼎孳等人的墨跡。還有一些墨跡的作者既是官爵顯赫、名動天下的當權者，又是一代理學名儒，如魏裔介、李光地、湯斌、陸隴其等人。此外，小莽蒼蒼齋的收藏中還有與黃宗羲、李顒並稱清初三大儒的孫奇逢的墨

跡；與洪昇《長生殿》一起成為傳奇壓卷之作——《桃花扇》的作者孔尚任的墨跡；與方以智、陳貞慧、侯方域並稱明末四公子的冒襄的墨跡。說到侯方域，其間還有一段往事值得一提。1941 年，田家英寫了一篇題為《從侯方域說起》的雜文在延安《解放日報》上發表後引起毛澤東的注意。

侯是明末有影響的學者，寫過憤懣抑鬱、寄託故國哀思的詩句。「然而曾幾何時，這位復社臺柱、前明公子，已經出來應大清的順天鄉試，投身新朝廷了。」（《從侯方域說起》）毛澤東讚賞這篇文章立論正確，有氣魄，有鋒芒，抗日戰爭進入相持階段，很需要這樣的文章。毛澤東鼓勵田家英多寫有特色的雜文，這對年僅十九歲的田家英無疑有巨大的影響，他以後有志於研究清史與此怕也不無關係。

田家英常用的工具書《清代學者著述表》

小莽蒼蒼齋還收集到萬壽祺、李漁、陳維崧、顧貞觀、汪琬、吳綺、費密、彭定求、潘耒、宋犖、徐枋、徐乾學、毛奇齡、何焯等當時著名學者的墨跡，這些大家的墨跡，因年代久遠，數量不多，但質量卻屬上乘。

　　如果給小莽蒼蒼齋藏品分等級，曹寅手書律詩條幅恐怕要算精品之一了。曹寅是一個值得研究的人物。他曾任康熙的侍衛、伴讀，他的母親又是康熙的奶娘。曹氏祖孫三代在江寧織造任上，前後五十餘年。康熙六次南巡，曹寅四次接駕。曹寅還是當時負盛名的學者，同江南士大夫有着廣泛的聯繫，著名的《全唐詩》和《佩文韻府》，便是他主持纂輯的。此外，人們對曹寅的興趣還因為他是《紅樓夢》作者曹雪芹的祖父。

　　與曹寅同時代的陳鵬年，在當時被稱為「陳青天」，曾因反對貪官污吏，被構陷入獄。康熙南巡，曹寅為陳鵬年講情，叩首至血流滿面，使陳氏無罪獲釋。三年後，陳鵬年又因寫《虎丘》詩，被扣上「反君」的罪名，判以充軍。後來引起民眾的騷動，工商業紛紛罷市，由於各方聲援，迫使朝廷二次撤銷原判。清末俞樾曾有句云：「兩番被逮拘囚日，塵市號咷盡哭聲。」指的就是這件事。小莽蒼蒼齋珍藏有陳鵬年書寫的幾乎丟了他身家性命的《虎丘》詩軸。

　　這件墨跡成為陳鵬年這樁公案的實證，實為難得。

　　值得提到的還有題籤為《周亮工書閩小記》冊頁。周亮工是清初蜚聲海內的學者和藝術鑒賞家，一生著述頗多，《閩小記》是他任官福建時雜記當地風物之作，記載地方風俗、物產、工藝、掌故頗豐。當時人認為，該書「在近代說部之中，固為雅馴可觀矣」。《閩小記》曾收入《四庫全書》，後因書中

有懷明詆清之處，複查中又被撤出。

朱彝尊《與閻若璩論理古文尚書卷》也是小莽蒼蒼齋中不可多得的墨寶。

閻若璩，字百詩，為清初著名的考據學家，曾用三十餘年功力，著《古文尚書疏證》，揭露千餘年間，上自皇帝經筵進講、下至學童蒙館課讀的《古文尚書》，竟是魏晉人的偽作。閻百詩也由此名噪一時，成為當時學術界頗有影響的大儒。朱彝尊《與閻若璩論理古文尚書卷》的發現，對了解清初的學術狀況，無疑是有幫助的。有人讚譽朱彝尊是個「通才」，稱他的詩歌只有王漁洋堪與匹敵；詞僅陳維崧與之相垺；文與清初古文三大家 —— 侯方域、魏禧、汪琬不相上下，顧炎武甚至說他高於侯方域；學術則不亞於清初諸大儒。上述多數學者的墨跡，小莽蒼蒼齋都有收藏，而朱彝尊的墨跡，手卷、條幅、楹聯、銘硯，田家英收集最多，這或許也表明田家英對朱氏的重視。

還有的收藏品，作者記載了一些有意義的趣聞。林佶的行書軸曾記錄了康熙五十年（1711 年）四月二十四日中午，他親眼所見一起奇特的自然現象。當時他正在書寫《蘭亭序》，剛臨了三行，「忽驟雨旋風，林木顛簸，亟閉四窗，趣下樓，忽震電從樓前桐樹起，大聲霹靂，煙焰迷離，紙窗迸裂如蝶翅，

令人眩掉，移時乃息」。從上述記載的現象看，應該是一起落地雷。像這樣的趣聞和有意義的記載，在田家英收藏的墨跡中不止一件。

龐公不浪出，蘇氏今有之。再聞誦新作，突過黃初詩。乾坤幾反覆，揚馬宜同時。今晨清鏡中，勝食齋房芝。予髮喜卻變，白間生黑絲。昨夜舟火滅，湘娥簾外悲。百靈未敢散，風破寒江遲。八大山人書。

名下鈐白文篆書「八大山人」、朱文篆書「各園」二方印；引首朱文篆書「玄賞」方印。

30 •

朱耷行書杜甫蘇大侍御訪江浦賦八韻紀異詩軸

紙本　125.4×59cm

閒即吾生福，遊須並日狂。俱為蓬鬢客，忍負菊
花觴。樹黑深寒涼，雲低緩夕陽。秋陰原雨可，
不定金秋光。書似寧侯老年翁正之，龔鼎孳。

名下鈐白文篆書「龔鼎孳印」、朱文篆書「芝麓」
二方印。

龔鼎孳行書五言律詩軸
綾本　183.5×50cm

不審海監法舍動靜，比復常憂之。崇虛劉道士鵝羣並復歸也。獻之等當須向彼謝之。辛丑孟夏臨獻之鵝羣帖，雪翁王老親臺，魏裔介。

名下鈐白文篆書「魏裔介印」、朱文篆書「崑林」二方印；引首白文篆書「澹娛閣」長方印。

魏裔介臨鵝羣帖軸
綾本　221×49.5cm

百疢老來并，況堪轙鞅多。雖有朋舊好，五載一蹉跎。燕京古垣塞，時卉亦紛羅。人事長如此，風物奈我何？二妙吾世講，長者恆抱疴。朝擡猶希鮮，鄰巷乃星河。今晨杏花開，邀我先經過。時雨渾未至（樓名聽雨）。春風颯已和。悠然見故友，南宮集庭柯（庚戌是日同年，俱至禮部換頂）。同遊者誰子，洙泗文學科。盃行忘禮讓，局戲仍干戈。夜闌散卷軼，上巳舊詩歌。茲焉時又適，主人意匪他。當今際明盛，幽蘭採可接。山陰會何陋，安宴只江沱。龍見方及運（辰月龍見，又恭逢壽節），鳳飛在卷阿。才賢虜前事，媿我出聲哦。辛卯三月二日集汪氏寓齋。光地具稿。

名下鈐白文篆書「李光地印」、朱文篆書「大學士章」二方印；引首朱文篆書「御賜教忠堂」長方印。

李光地楷書五言古詩軸
綾本　161×50cm

弁言

東谷先生《學言》二卷，言簡意盡，以復性為主腦，以主靜窮理為功夫。蓋本源不徹，萬殊何由而見？修治未到，本源何由而澄？認本體則直截，說功夫則嚴密。篤實輝光，無窮盡、無休止也。自堯、舜、孔、孟以暨周、程，總是一派學術，非有異指，先生蓋當代之大儒哉。且家學源淵，後先輝映，宋之蔡神（沈）與明之鄒東廓，蓋庶幾媲美焉。余宿服膺其言，而企慕其人，不謂先生不我遐遺，手書殷殷以獎借之意，為曲成之教。奈耄而病，不能趨侍，敬附數言，以當面質。壬子秋前三日，八十九叟孫奇逢手書。

孫奇逢行書學言弁言頁

紙本　24×39cm

冒襄草書別陳其年
兼致阮亭使君詩軸
紙本　195.4×48.8cm

→ 釋文

王恭書至落銀河，勸爾東來喜若何。蓬榻重開仍
數載，邗江密邇更頻過。鑒空毫髮冰壺澈，吟動
微茫水事多。若到法曹煩大手，為言凝望莫蹉
跎。別陳其年兼致阮亭使君。雉皋冒襄。

名下鈐朱文篆書「冒襄巢民辟疆」長方印、白文
篆書「水繪閣」圓印。

費密行書七言律詩卷
紙本　18×40cm

釋文

宮女行香御座前，千官鳴玉
盡朝天。龍樓金碧垂春露，
鳳輦蕭韶暎曉煙。花影朦朧
墀上拜，綸音迢遞殿中傳。
時平主聖皇都麗，紫極雲開
會百川。一晦清陰覆小堂，
萬條煙雨拂匡床。
溪山色，春氣同回草木光。
已向藥亭辭剪伐，長留野廟
在瀟湘。君王會賜黃門樂，
鼓吹鏡歌到朔方。
春山低近郭，春樹綠當樓。
水色連朝霧，簫聲引夜愁。
斷崖成古蹟，空閣見風流。
長期寒食後，花下一亭舟。
登姑蘇武丘。費密。

名下鈐白文篆書「費密此度」
方印。

釋文 ↓

再報東皋一尺書，哦詩松下
晚涼如。長城終古無堅壘，
末路相看有敝廬。甚願加餐
燕玉暖，少憂問病梵天虛。
贊絲禪榻論情性，遠匣蟲魚
已費除。沖谷寄詩，索擁臂
圖，嘉予解天竺書，奉和舊
作。己巳孟夏，蕉庵納涼。曹寅。
承教屬書兼求斧政。曹寅。

名下鈐白父篆書「曹寅之
印」、朱文篆書「西農」二
方印；引首白文篆書「聊復
爾爾」長方印。

→釋文

家傳伊水澤流長，椿壽初逢七十霜。冀北羣空欣桂馥，河東鳳舞挹蘭芳。餌成桃
實神偏爽，奏罷雲璈韻自颺。從此籌應添海屋，先看爭獻紫霞觴。奉祝爾房老年
翁七袠榮壽，稼堂潘耒。

名下鈐朱文篆書「潘耒之印」、白文篆書「次耕」二方印。

潘耒行書七言律詩軸
泥金箋　151.5×44.8cm

曹寅行書七言律詩軸
綾本　139.4×54.2cm

毛奇齡行書七言律詩軸
紙本　120.5×58cm

舟山鸞鸞紫田芝，江左青箱數世遺。方外茂仁稱令士，庭前王濟是佳兒。下帷不計探花日，在泮剛逢採藻時。猶記帝京來觀省，當樓親授鯉庭詩。書為君祥年翁博粲，西河毛奇齡，八十有九。

名下鈐白文篆書「毛奇齡印」、朱文篆書「文學侍從之臣」二方印。

周亮工行書七言古詩軸
灑金箋　98.5×43cm

← 釋文

東武城邊有雙鶴，其一雄飛入寥（闊）廊。聲聞且久去不回，遙憶羽儀尚如昨。其一修翎宿舊巢，有雛亦具凌雲毛。風前鳴和實矯異，凡鳥不敢相啾喁。是時優遊飽霜雪，得傍貞松安高潔。須臾已歷六十春，勁翮如輪映秋月。當年縞衣已成塵，而今歲久欲成緇。定知此後無窮日，又見蓬萊清淺時。櫟下周亮工。

名下鈐白文篆書「原亮亮□」、「□墨草堂」二方印。

林佶行書蘭亭序軸
綾本　125×44.8cm

→ 釋文

（蘭亭序八行略）辛卯四月廿四日，午餘，獨坐志在樓，雨窗無事，繕禊序臨三行畢，忽驟雨旋風，林木顛簸，丞閉四窗，趣下樓，忽震電從樓前桐樹起，大聲霹震，煙焰迷離，紙窗迸裂如蝶翅，令人眩掉，移時乃息，因輟不書，次日乃足成之。易云震驚百里，不喪匕鬯。彼何人斯，然舜弗迷，孔必變。大聖人當天地怒氣，未有不警懼，斯即敬天之學，因紀其事於後。鹿原林佶識。

名下鈐朱文篆書「林佶之印」、「麓原」二方印；引首朱文篆書「長林」葫蘆印。

田家英最感興趣並曾下過一番工夫蒐集的還是清中期「乾嘉學派」的墨跡。

「乾嘉學派」以考據為特色，標榜師法漢儒，是當時文化界勢力很大的一個學派。它又分為兩支，即吳派和皖派。兩支雖都集於漢學大旗之下，但各具特色。

吳派以惠棟為代表，包括其友人沈彤，學生余蕭客、江聲以及王鳴盛、錢大昕、錢大昭、錢塘、錢坫等，他們大多恪守惠氏尊漢的學術途徑，提出「墨守許（慎）鄭（玄）」的口號，形成了「凡古必真，凡漢皆好」的學派特色。

在吳派學者中，學識最博、成績最大的當推錢大昕。他的《廿二史考異》，對篇幅浩繁的「正史」作了系統而細緻的研究考證。與《廿二史考異》齊名之作是《廿二史札記》，作者趙翼，自謂「生平嗜好」與錢大昕相同。他們二人的墨跡，小莽蒼蒼齋多有收藏。

與錢、趙史學巨著鼎足而三的是王鳴盛《十七史商榷》，王氏正是以這部著作取得了清代學術史上的重要地位。他著作閎富，是乾嘉時期學識淹通的學者，一向為學術界所推重。其所書《顏魯公爭座位帖》是小莽蒼蒼齋重要的藏品之一。整帖一氣呵成，活潑灑脫，有如其人自負狂傲的性格。

與惠棟齊名但並不為漢學所拘的戴震，和他的弟子、好友及後來追隨者段玉裁、王念孫、王引之、金榜、程瑤田、汪中、焦循、阮元等被稱為「皖派」，和在阮元影響下的小學家，如山東的桂馥、王筠、許瀚、陳介祺等，提倡實事求是、講求嚴密、識斷精審的學風。

上述多數學者的墨跡，小莽蒼蒼齋均有收藏，如阮元、桂馥、陳介祺等，墨跡都在五幅以上。

其中汪中的書簡冊十分珍貴難得。汪中一介布衣，窮困潦倒，然而學術成就甚高。他自道平生得意之舉，便是參加《四庫全書》的校勘，並從中得到無窮的樂趣。田家英收藏的汪中書簡，有他的校勘札記和與學者對疑義的研討，從中可以看出他治學的嚴謹和考訂核實工作的艱辛。

乾嘉時期，與漢學對立的是宋明理學。以方苞發其端、姚鼐繼其後開創的「桐城派」，便是一個鼓吹程朱理學且在中國封建王朝末世盛極一時的重要文學派別。

田家英很重視搜尋這批學者的墨跡。收集到的有「桐城派」創始人方苞、劉大櫆、姚鼐以及他們的弟子、追隨者梅曾亮、管同、陳用光、曾國藩、張裕釗、吳汝綸、范當世、嚴復、林紓等人的墨跡。精品有《方苞楷書程明道語錄軸》，字寫得敦厚有力。

方苞曾因為列名於戴名世的《南山集》而下了大牢，由於李光地為之解脫，康熙親自下達朱諭，讚其學問「天下莫不聞」，不但使他得脫死籍，更因此聲望倍增，被譽為「桐城派」的開山始祖。

上繼方苞、劉大櫆，下啟梅曾亮、方東樹等人的姚鼐，是「桐城派」中最有影響的作家。

乾隆時設立四庫館，一向被視為漢學家的領地。姚鼐則篤守桐城家法，為當時宋學家之代表。田家英很重視收集姚鼐的墨跡，不但有詩幅、楹聯、書簡、手稿，還有一方姚鼐自用澄

泥硯，硯銘蒼勁有力，氣勢磅礴。但最有學術研究價值的，還是《姚鼐文稿卷》，上有他為劉大櫆等人寫的傳和為錢灃等人詩集作的序。

這個時期的著名學者，還有錢維城、朱筠、王昶、朱珪、紀昀、畢沅、嚴可均、顧廣圻、張惠言、奚岡、鮑廷博、梁同書、徐松、張穆等，他們的墨跡，田家英都沒有放過。

其中以撰寫《儒林外史》的吳敬梓和中國傑出的史學家章學誠的墨跡最為難得。小莽蒼蒼齋所收藏品，就數量和質量而言，以這一時期為多而且好。

扁舟訪舊浙江邊，早荷佳招擘彩箋。千里故人持使節，一時名士聚賓筵。牙籤插架書分軸，畫舫名齋屋似船。不是公餘多雅興，誰能結此盍簪緣？

戢影菰蒲漸白頭，敢期相待作名流。高才君本陳驚座，好句吾慚趙倚樓。寒入緜袍思舊友，老將賦筆客諸侯。感深高誼還如昨，款款樽前話昔遊。

己亥春暮薄遊武林，望之觀察招同袁簡齋、王夢樓、顧薽園、張諤庭宴集，即席賦呈，並求是正。

陽湖弟趙翼呈稿。

名下鈐白文篆書「趙翼印」、朱文篆書「甌北」二方印；引首朱文篆書「小卯山房」橢圓印。

趙翼行書七言律詩軸

紙本　66×32.6cm

平生未有和嶠癖，作吏偏於孟母鄰。一輛芒鞵一雙眼，天將金石富斯人。石室遺文甲乙題，紫雲山迴吐虹霓。笑他嗜古洪丞相，足跡何曾到沛西。題黃小松司馬得碑圖。竹汀居士錢大昕，時年七十。

← 釋文

平生未有和嶠癖，作吏偏於孟母鄰。一輛芒鞵一雙眼，天將金石富斯人。石室遺文甲乙題，紫雲山迴吐虹霓。笑他嗜古洪丞相，足跡何曾到沛西。題黃小松司馬得碑圖。竹汀居士錢大昕，時年七十。

名下鈐白文篆書「錢大昕印」、朱文篆書「竹汀」二方印。

46

錢大昕行書題黃小松司馬得碑圖詩軸
高麗箋　113.6×39.8cm

喜君儗宅靜無塵，恰與招提作比
鄰。架上圖書聚所好，庭前竹柏得
其真。雪中鴻去曾留迹，磨畔牛疲
又踏陳。試補衲頭修展子，殘碑同
訪採師倫。（簡謝金圃前輩。）小
徑升堂共笑譁，凍雲薄雪罷檐牙。
攬袨人比同林鳥，過眼年驚赴壑
蛇。準備粃益添旺相，開支椒酒作
生涯。相期犯卯休歸去，一任蓁蓁
漏鼓撾。（小除夕集金圃齋。）近
詩二律鈔呈吟江二兄先生。東吳王
鳴盛。

名下鈐白文篆書「鳴盛」、「禮堂」
二方印。引首朱文篆書「阿蕭」長
方印。

王鳴盛行書七言律詩頁
紙本　25×15.1cm

方諸爽氣，日暮更清。比
之松筠，歲寒轉茂。題
以上下定目，止乎羣萃之
表。百城千里，異聲同
歡。鋆軒大兄先生屬，臨
於汴梁試院。愚弟王引之。

名下鈐白文篆書「王引
之印」、朱文篆書「曼
卿」二方印；引首白文篆
書「好揚雄許慎之學」長
方印。

閒靜高明，山濤鑒物真如水；清華朗潤，松雪能書亦類
仙。乾隆甲寅秋七月既望，若膺段玉裁。

名下鈐白文篆書「段玉裁印」、朱文篆書「懋堂」二方印。

王引之篆書軸
紙本　103.8×30cm

段玉裁篆書十一言聯
灑金橘紅蠟箋　162×20cm

48

阮元行書五言古詩軸
紙本　134.2×35.2cm

一 釋文

嶺氣已鬱蒸，海氣復鹹濕。城居嶺海間，那不愁厭浥。況是春氣早，細雨泄雲汁。久坐尚無聞，所苦出復入。拂茵醲已浮，攬衣腥更襲。年來腳受病，頗困行與立。礎雨脛同潤，廉霉鼻惡吸。快撥薑鑑來，蓺炭呼火急。海南香尚多，價賤用易給。速結初試拈，沉水亦何拾。斑輕飛鷦鶋，涎重起龍蟄。遂使一室中，燥氣滿相襲。且讀葉香譜，漫繙腳氣集。（焚香一首）朝京還過此，病足已三年。稍得秋風健，重來峽寺前。扶筇登截壁，跂石聽飛泉。一飯惟閒坐，何庸肉食禪。（泊舟峽山寺登飛泉亭回憩玉帶堂晚飯一首）余自道光二年足有濕疾，四年未瘳。因年老地濕不加重為幸，非離嶺南不能瘳也。丙戌夏移節滇南，彼間寒暑適中，高而不濕，恩垂老臣至重矣。甬東范素庵先生善醫，余數年皆服其藥，殷然送我過端溪，船窗暑淺，心清氣健，書此誌別。阮元。

名下鈐朱文篆書「擘經老人」方印。

盧鴻乙字顥然，盧嵩山，博學，善書籀。開元初，再徵不至。五年，詔至東都，謁見不拜，遣通事舍人問狀，對曰：「禮者忠信之薄，臣敢以忠信見。」帝召升內殿，置酒，拜諫議大夫，固辭。制許還山，賜隱居服，官營草堂。鴻終志南十七，曰草堂、樾館、羃翠庭、洞元室、倒景臺、枕煙庭、期仙磴、滌煩磯、雲錦淙、金碧潭。孟浩然骨貌淑清，風神散朗，文不按古，師心獨妙，五言詩天下稱其盡善。閒遊祕省，秋月新霽，諸英聯詩，次當浩然，句云：「微雲澹河漢，疏雨滴梧桐。」舉座嘆其清絕，咸擱筆不復為繼。毘陵孫潤夫家有王右丞畫孟浩然像，自題其上云：「維嘗見孟公吟曰：『日暮馬行疾，荒城人住稀。』又云：『掛席幾千里，名山都未逢。泊舟潯陽郭，始見香爐峰。』美其風調，至所舍，圖於素軸。」後有宋張洎題識云：「王右丞《襄陽吟詩圖》，筆跡窮極神妙，襄陽之狀，頎而長，峭而瘦，衣白袍，靴帽重戴，乘款段馬，一童總角提書笈，負琴而從。風儀落落，凜然如生。」容甫汪中。

名下鈐白文篆書「汪中印信」、朱文篆書「容父」二方印。

汪中楷書軸
紙本　97×18cm

古之人耳之於樂，目之於禮，左右起居，盤盂几杖，有銘有戒，動息皆有所養，今皆廢此，獨有理義之養心耳。但存此涵養意，久則自熟矣。敬以直內，是涵養意，言不莊不敬，則鄙詐之心生矣。貌不莊不敬，則怠慢之心生矣。乾隆三年戊午十二月，撿程明道先生語，書寄淮遠年世兄，望溪苞。

名下鈐朱文篆書「方苞之印」、白文篆書「靈皋」二方印。

古之人耳之於樂目之於禮左右起居盤
盂几杖有銘有戒動息皆有所養今皆廢
此獨有理義之養心耳但存此涵養意久
則自熟矣敬以直內是涵養意言不莊不
敬則鄙詐之心生矣貌不莊不敬則怠慢
之心生矣　乾隆三年戊午十二月撿程
明道先生語書寄
淮遠年世兄　望溪苞

方苞楷書程明道語錄軸
絹本　123.5×62cm

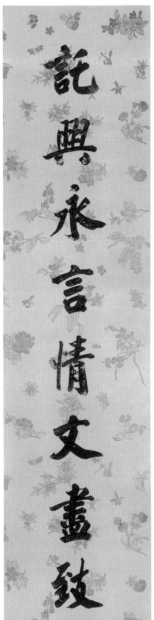

劉大櫆行書八言聯
描金花卉紋蠟箋　190×45.5cm

釋文 ↓

劉海峰先生傳。

劉海峰先生名大櫆，字才甫，海峰其自號也。桐城東鄉濱江地曰陳家洲，劉氏數百戶居之，為農業，多富饒，獨海峰生而好學，讀古人文章，即知其意而善效之。年二十餘入京師，當康熙末，方侍郎苞名大重於京師矣。見海峰，大奇之，語人曰：如苞何足言耶！吾同里劉大櫆乃今世韓歐才也。然自康熙至乾隆數十年應順天府試，兩登副榜，終不得舉。乾隆元年舉博學鴻詞，乾隆十五年舉經學，皆不錄用。朝官相知提督學政者，率邀之幕中閱文，因遊歷天下佳山水，為歌詩自發其意。年逾六十乃得黟縣教諭，又數年去官，歸居樅陽不復出。卒年八十三，無子，以兄之孫○為後。先生少時，與鼐伯父薑塢先生及葉庶子西厚，鼐於乾隆四十年自京師歸，庶子與鼐伯父皆喪。獨先生存，屢見之於樅陽。先生偉軀巨髯，能以拳入口，嗜酒諧謔，與人易良無不盡。嘗謂鼐：吾與汝再世交矣。天下言文章者，必首方侍郎。方侍郎少時嘗作詩以視海寧查侍郎慎行，查侍郎曰：君詩不能佳，徒奪為文力，不如專為文。方侍郎從之，終身未嘗作詩。至海峰則文與詩並極其力，能包括古人之異體，雄豪奧祕，麏斥出之，豈非其才之絕出今古者哉！其文與詩皆有雕板，鼐欲稍刪次之合為集，未就，乃次其傳。

姚鼐文稿卷
紙本　24.5×22cm

1840 年以後，中國社會進入半殖民地半封建的近代，內憂外患的困境中，出現了一批叱咤風雲的人物。田家英一開始就特別注重收集這方面的資料。他曾獲得一本龔自珍的《心課手稿》，雖然只是龔氏早年學佛習儒的手記，已為罕見之物，後又得一龔氏的自作詩條幅，更是讚不絕口，每當知己臨門，總要拿出品賞。林則徐的墨跡，田家英也多有收藏。林則徐是中國近代歷史上聲名顯赫的民族英雄，又雅擅書法，凡與親朋友好互通音問，他很少假手幕僚而大多親自作札，因此他的墨跡傳世很多。小莽蒼蒼齋收有林則徐的條幅、楹聯、扇面、書簡若干，其中以「觀操守」條幅見著。此件作品是林則徐仕途生涯中自我修養的總結，也是他人生觀的一個縮影，對研究林則徐晚年思想不無重要作用。

與林則徐並肩抵抗帝國主義侵略的另一位民族英雄鄧廷楨的墨跡比較少見，小莽蒼蒼齋只存有一副行書聯和三通信札，就書法看，是從褚遂良入手，寓剛勁於柔和之中。

田家英還收集到「戊戌變法」遇難的六君子中譚嗣同、劉光第、楊銳、康廣仁的墨跡。他希望有生之年將六君子的墨跡全部收齊。這些墨跡中，以譚嗣同的扇面和康廣仁的楹聯最為難得。

在收藏的清人墨跡中，還有一些是書者對自己心情的真實描述，如專長於蒙古史的屠寄，寫給黑龍江將軍恩澤的五首感事詩，對當時發生的中日甲午之戰表示了極大的關心和對敵人無比的仇恨。《馬關條約》簽訂，屠氏「長歌當哭，短歌代泣，言不成章」，體現了一個知識分子的愛國熱情。

除愛國志士外，田家英也留意熱衷洋務者張之洞、吳大澂、端方等人以及晚清著名學者王先謙、郭嵩燾、李慈銘、楊守敬、王國維等人的墨跡。

星吾先生左右：

初四回申，得讀兩書（一由舍弟寄來，一哲嗣祗仲二兄帶來）敬悉，即以示菊生同年，菊仍執前說，蓋營業只以能獲利與否為斷，而書之精否，不能十分研究，故尊言皆未能用，所有沿革圖承刊一事，只得作罷論。惟尊刊之書，如欲由商務印，書統代售，則可遵命；但須俟祗仲二兄回申時，將全書送彼一閱，方可定耳。專肅，敬請台安。康年再拜，十月十三日

汪康年致楊守敬書札
紙本　23×12.5cm

吾友葉先生曰神明足之謂貴 辟五月初八夜想及之是時大雨初九日 起而書之 初九日午初馬起炅

一 釋文

珠鏡吉祥龕心課一卷。苦惱眾生籤並題。己卯歲饌，庚辰歲續。

道光元年九月甲子日，未正二刻奉行起，大吉羊，有如三寶，定公。

二十日丁卯，入律。是日誦《初發心功德品》訖，有如所誦。定公。

二十一日戊辰，發大勇猛心，持律，定公。

九月二十五日午初一刻，誦《明法品》，生歡喜奉持心。定公記於定龕中。

十月十一日午初書，定公。一切無能破我法者：一切時無不可證入法界者。是時，誦《升兜率天品》竟，以此為界為證。

（下鈐白文篆書「大心凡夫頂禮」方印）

是日競柴米，此勿算，以明日算起。佛言：過去不可得，未來不可得，見在亦不可得。

省庵念佛偈：如猛火聚，觸之即燒。

蓮池大師語：客問參禪念佛，可渾融否？答曰：若本兩件事，用得渾融着。

子曰：非禮勿視，非禮勿聽，非禮勿言，非禮勿動。

吾友葉先生曰：神明足，之謂貴。

辛巳五月初八夜想及之，是時大病。初九日起而書之。初九日午，初起矣。

（下鈐白文篆書「自珍私印」、朱文篆書「爾玉」二方印）

十月十一日午初書

一切光儀　　秘密嚴者

己卯葉饌

庚辰歲續

道光元年九月甲子日未正初刻

二十一日戊辰嚴　猛心持律

奉行起大吉羊有如三寶

二十日丁卯八律

珠鏡吉祥龕心課一卷

佛言

過去不可得未來不可得見在亦不可得

省庵念佛偈

如猛火聚觸之即燒

龔自珍行書珠鏡吉祥龕心課冊
紙本　每開 27.4×35.6cm

北扉新命忝同除，南滋經年憶卜居。久嘆道存溫雪子，復驚文似漢相如。日矙龍尾春方永，夕課蠅頭眼未疏。詩話文經無恙在，天教野史作官書。路出東城又日斜，意園重過一咨嗟。徵文考獻都成迹，昭德春明幾舊家。垂老復溫銅輦夢，及時且看洛陽花。玉溪詩得少陵魂，向晚高歌武帝孫。解道英靈殊未已，不須惆悵近黃昏。（題樂遊原遊賞圖）

洺庵先生教正，甲子長夏，觀堂弟王國維書於京師履道坊寓廬。

名下鈐朱白文篆書「王國維」方印。

北扉　新命忝同除南滋經年憶卜居久嘆道存溫雪子復驚文似

漢相如日矙龍尾春方永夕課蠅頭眼未疏詩話文經無恙在天教野

史作官書　路出東城又日斜意園重過一咨嗟徵文考獻都成迹

昭德春明幾舊家垂老復溫銅輦夢及時且看洛陽花與君努力

崇明德壩角西山縈晚霞　壽楊留垞六十

孫解道英靈殊未已不須惆悵近黃昏　題樂遊原遊賞圖

玉溪詩得少陵竟向晚高歌武帝

洺庵先生教正　甲子長夏觀堂弟王國維書於京師履道坊寓廬

乾隆二十七年二月　周尚文敬造刻畫展

58

王國維楷書詩軸
紙本　62.8×30.8cm

↓ 釋文

楊柳杏花何處好，石梁茅屋雨初乾。綠垂靜路要深駐，紅寫清波得細看。鏡芙仁兄屬錄半山詩。乙卯六月，梁啟超。

名下鈐朱文篆書「任公」方印。

→ 釋文

霜落荊門煙樹空，布帆無恙掛秋風。此行不為鱸魚鱠，自愛名山入剡中。辛亥嘉平月，鄰蘇老人。

名下鈐白文篆書「楊守敬印」、朱文篆書「鄰蘇老人」二方印。

楊守敬行書七言絕句詩軸
紙本　134.5×32.7cm

梁啟超行書半山詩軸
紙本　104.5×34cm

嚴復行草七言絕句詩軸
紙本　68×32cm

四川庶常黃楚瀾、范玉賓、張子芯均已到。葉汝諧、張鶴儔均未到，並有信來。云臨時必到，如何辦法？乞斟酌。如能日內抵京，再奉報。今日有佳消息，弟入城晚歸，再奉詣面致一切。手此。敬上子封兄長。銳頓首。

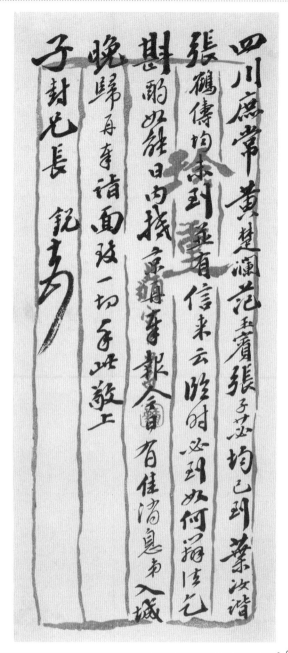

楊銳致子封書札

紫詮仁兄大人閣下：頃奉手示，已面呈星使，囑弟道謝。弟明日午刻擬到吳淞一行，藉此與星使暢談也。前呈拙作詩稿一冊，後附訓子詩，今又有舊作二首撿出，仍乞方家哂正，幸勿吝教，為感為禱！專此敬請撰安不備。教弟制官應頓首拜覆。

鄭觀應致王韜書札
紙本　23×12.5cm

頃有門人錢碩甫維
漢（參謀部兼大學教
員），學博才高，志
遠閎深。昔在戊戌曾
與舍弟同被逮，故為
患難至交。今來為中
國大事令告公。且錢
碩甫甚敬慕公，想樂
聞而進教之。並李秀
山邀吾遊江寧，公謂
宜行不？幸告碩甫。
另善伯一書希答存。
即請乙老四兄大安。
有為頓首，九日。

康有為致沈曾植書札
紙本　23×8.5cm

　　田家英收集到的清代學者墨跡，除了少數書稿、詩稿等手卷、冊頁外，多數為楹聯、條幅和書簡。楹聯在清代中晚期很盛行，文人雅士大都自撰自書，內容多是警策恰言或清詞麗句，其中有許多情文並茂、辭書兼優的作品。比較有歷史或學術研究價值的還是條幅和書簡。小莽蒼蒼齋收藏的幾百幅條幅書軸，其內容，詩比文佔更大的比重。我們可以通過這些作品，看到在清代詩壇上以王漁洋為首的神韻派，沈德潛為首的格調派，袁枚為首的性靈派。另外，像宋琬、趙執信、黃景仁、厲鶚、蔣士銓、錢載、姚燮、鄭珍等當時頗有名氣的詩壇射雕手和清末「同光體」的陳三立、范當世、沈曾植、袁昶以及其他流派的高心夔、樊增祥、易順鼎等名家，和「詩界革命」運動後出現的康、梁等新派詩人，他們的手跡或詩作，在小莽蒼蒼齋都能找到。田家英還把零散的詩札彙編成冊，分甲、乙、丙三編，共收有六十位學者的詩。此外，小莽蒼蒼齋還保存有一些詩集手跡，如《王漁洋詩卷》《徐乾學詩冊》《施閏章詩冊》《顧圖河詩冊》《杭世駿全韻梅花詩集》《梁同書詩稿》《齊召南詩卷》《伊秉綬詩冊》《王芑孫、曹貞秀題畫雜詩冊》等；也有諸家為某人書詩冊，如《王岱、田雯、曹貞吉、黃虞稷等為宋犖書詩冊》等等，集中數以千首的詩，對清詩的研究有不可替代的價值。

　　書簡的收集是小莽蒼蒼齋另一特色。田家英有這樣一個想法：收藏家往往重字畫，輕視書簡，而書簡涉及的範圍很廣，時代特徵很鮮明，能夠真實地反映當時政治、經濟、文化、學術的面貌，史料價值更高。所以他銳意尋覓清人書簡。在他收集到的二百餘家六百餘通書簡之中，多數為學者之間的往來函

牘。有千言長信，有短篇小札，也有三言兩語的名片。這些學者在經學、哲學、史學、地理學、音韻學、金石學，以及天算曆法等自然科學方面，各有着卓越的成就。他們的往來信札，或有疑義相析，或以所得相告，或縷述蒐集材料之艱，或細陳考訂核實之苦，談及的大半屬於學術問題。如汪輝祖致孫星衍札中，論述了自己在幕期間，先後編次《史姓韻編》《九史同姓名錄》《二十四史同姓名錄》《遼金元三史同名錄》等史學工具書，成為後人「讀史時手鈔備考之物」，札中所涉人物邵晉涵、洪亮吉，也都是當時著名的學者。此札由輝祖口授，兒子代筆。兒子汪繼培，字因可，號蘇潭，學問不在其父之下，父子合書為該札增添了幾分色彩。章學誠在給孫星衍的信中甚至訴說自己在武昌修《湖北通志》，「前後五年，中間委曲，一言難盡……逆苗擾擾，未得暇及文事，鄙人狼狽歸家，兩年坐食，困不可支。」由此感歎：「古今絕大著述，非大學問不足攻之，非大福澤不足勝之，此中甘苦，非真解人不能知也。」全札反映了當時著書修誌的艱難情景。

周春致吳騫的信，甚至談到了《紅樓夢》。這是田家英於上世紀 60 年代初，聽說浙江海寧蔣光煦的後人欲將「別下齋」所藏千餘封書簡處理時，託人借來，連夜通讀，歷時七日尋覓到的。周春（1729－1815 年），號松靄，乾隆十九年進士，官廣西岑溪知縣。他與吳騫同是海寧老鄉，彼此常有書信往來。周春小曹雪芹十四歲，可視為同時代人。雪芹晚年貧困交加，隱居北京西山，身後留下的《紅樓夢》卻輾轉謄鈔，不脛而走，使得居住南方的文人騷客只知其書，不聞其人。難怪周春在「拙作《題紅樓夢》詩及書後」，竟對「曹楝亭墓銘、行狀，

及曹雪芹之名字、履歷，皆無可考」，特書與吳騫「祈查示知」。該信寫於乾隆五十九年（1794年），距雪芹之死僅三十年。這是迄今發現最早評點《紅樓夢》的墨跡，難得之至，無以言表。

田家英把收集到的信札一一辨認、整理、考證，裝裱成冊，彙編成集。他把趙翼、王念孫、章學誠、汪輝祖、武億、江聲、洪亮吉等人寫給孫星衍的信合為一集，訂為《平津館同人尺牘》；把錢大昕、梁章鉅、潘奕雋、汪為霖等人給錢泳的信，合為一集，訂為《梅華溪同人手札》。這樣合成專集的書簡有好幾大本。

對於大部分零散書簡，田家英則根據內容，以時間為序，分甲、乙、丙、丁四編和文苑上、下兩個附編。這裏面收有王原、盧文弨、趙佑、王杰、吳騫、汪喜孫、顧廣圻、齊彥槐、秦恩復、徐松等一百多位學者的手札。另外，他還把一些與某一歷史事件有關聯的書簡彙集在一起，以便於專題研究時查找。如在收有馮桂芬、王韜、汪康年、鄭觀應、楊銳、康有為、梁啟超等人的專集上面，標註得很清楚：「此冊所收乃晚清輸入新思想者。」

除了清人書簡外，田家英也保存了一些現代學者如章炳麟、黃侃、蘇曼殊、柳亞子、魯迅、郁達夫、郭沫若等人的書簡和墨跡。對魯迅1927年10月21日寫給廖立峨的一封信，田家英還專門做了板夾，妥善保存。田家英還收藏有周作人1929年至1940年間寫給好友的三十餘封信。這些書簡，已成為研究比較周氏兄弟的極其寶貴的史料。

綠蔭鄰家樹，香流戶外溪。奇花嘆識種，好鳥各成啼。拾橡空林近，劚苓野徑迷。鹿門期可踐，安穩報山妻。沈德潛。

名下鈐白文篆書「沈德潛印」、朱文篆書「愨士」二方印。

沈德潛行書五言律詩軸
紙本　76.5×36.5cm

江聲致孫星衍書札
紙本　21.5×29cm

止原張公回南，接奉手函及《明堂考》，且承厚惠十金，竊念閣下愛我，謝非筆所能罄也。計閣下貺我，於今四次矣。去年曾致書閣下勿復見貺，不至傷惠，俾聲亦不至傷廉。乃今又蒙惠賜，譬猶處涸轍之中，蒙被雨澤，焉能不承受，然心實歉仄，感愧交併也。且聞今閣下卸篆候補，公館食指浩繁，安有盈餘？猶撙節行惠，施者誼誠厚，受者益愧矣。矧聲今者蒙當事薦舉，辭不獲命，自計昔為刻書，受錢頗多，方患實不副名，前此既不可追，後此宜深自厲，見利輒取，毋乃累乎？閣下誠愛我，切勿再賜，則幸甚！幸甚！明堂之制久已失傳，先師有《明堂大道錄》，備述漢儒之說，謂廟朝、路寢、靈臺、大學、辟雍，皆在其中，聲再四思惟，終不通其制。大著卷首一條與漢儒說合，而比漢儒為明析，惟是繪五室之圖而不為冂形，竊以為非制。《盛德篇》「屋圓徑二百十六尺，乾之策也」堂冂二百四十四尺，坤之策也。」聲據以推算，而知東西九筵，南北七筵，就一面而言，非四面也。其四隅各餘冂三筵有半之坫焉。拙製《顧命》附有圖有說，備言形制，閣下既見之矣，以為然乎？抑否乎？《開元占經》誠異書也，聲未暇究心，故未道及。若來書所云：「畫布立竿以示節氣，歷歷不爽。」蓋此誠天然渾義，既有定位，則據日一畫夜行一度，以推節氣，自然不爽，而欲推前古後今中星之同否，不能知也。西法則能據今以知後，故足貴爾。聲言西法惟言日食者，舉其最明著之一端言之，非謂西法之精專在是也。目昏腕疲，不能竟言。來書以聲為「訾分野占驗之學」，又續接周曼亭先生處寄來之札，謂「西法於測景、占驗及地動儀諸法，俱未能了了」二語，皆不及置辯，容俟有便續報也。專此布達，祗候崇安。不既。淵如大兄先生閣下。江聲頓首。

章學誠致孫星衍書札
冰梅箋　25×27cm

學誠頓首奉書淵如觀察大人閣下：丁未杪冬，長安街上拱手為別，轉盼十年。雲泥愈遠，則音問愈疏，每望北風，輒深延跂也。前聞分藩克沂，風清齊魯，詩書雅化，倡動列城。政理多暇，遊心文墨，導率寶從，補苴宇宙間絕大著述，度此後十年內外壇坫，繼武弇山，使海內人士以為如彼教之傳鐙不斷，豈非一時之盛事哉！雖然，不可以不慎也。吏治民生，簿書案牘，鴻纖委折，必有得其肯綮，使若庖丁遊刃而後心有餘閒，乃得遂其千秋之業。此中甘苦，非真解人不能知也。鄙人楚遊，學問不足攻之，非大福澤不足勝之，乃得遂其千秋之業。此中甘苦，非真解人不能知也。鄙人楚遊，學問不足攻之，非大福澤不足勝之，前後五載，中間委曲，一言難盡。大約楚中官場惡薄，天下所無，而遊士習氣亦險詐相傾，非弇山先生定識不搖，則積毀銷骨，區區無生全理矣！《湖北通志》體大思沉，不愧空前絕後之目（弇山先生云爾）。而上自撫藩，下至流外微員，標營末弁，莫不視為怪物，天下真是真非，誰與辨之？其創條發例，不但為一省裁成絕業，亦實為史學蘊叢開山。如弇山先生征苗奏凱，仍還武昌，此事尚可申白，否則惟懇祖方伯（敝同年）鈔一副本寄京，知必有賞音者矣。昔克沂曹冀觀察曾以《三府合志》見示，其意甚善，而書不甚佳，豈椎輪初試，待賢觀察為踵事之華，我輩得與聞討論乎？如何？如何？幸熟圖之。《史考》底稿已及八九，自甲寅秋弇山先生復鎮兩湖，而逆苗擾擾，未得暇及文事，兩年坐食，困不可支，甚於丁未扼都下也。今遣大兒赴都，便道晉謁鈴閣，幸推屋烏之愛，有以教之，無任感荷。近刻四卷，附呈教正，一切不及詳悉，但令兒子面陳，可識數年來筆墨所不盡之懷也。本不自信，未敢輕災梨棗，無如近見名流議論，往往假藉其言而實失其宗旨，是以先刻一二，恐其輾轉或誤人耳。覽之想拊掌也。章學誠載拜。三月十八日燈下。

蒙簾也大人遠寄手書，索枚文集，銜恩感舊，賦詩二首，恭呈鈞誨，兼求和章。
淮北牙旗捲朔風，淮南招隱到山中，卅年名姓猶知我，一代風騷信屬公。（賜札有卅
年來久欽學業之語。）手答長箋揮倚馬，心憐小技問雕蟲。如何卿月當天滿，偏照
幽棲草一叢。御李當年有舊恩。（謂糧儲李公，公戚也。）曾持手板謁清塵，誰知屏
後窺探官，即是天家柱石臣。（公云曾在李公署中屏後見枚。）老去自憐知已盡，書
來重見愛才真，何當遠泛清江棹，白髮追陪話宿因。前江寧吏袁枚呈稿。

名下鈐白文篆書「存齋」、朱文篆書「袁枚」二方印；引首朱文篆書「妙德先生之後
人」橢圓印。

袁枚楷書七言律詩軸
綾本　135.2×44cm

黃石公素書　闇齋李大釗手鈔

原始章第一言道不可以無始

夫道德仁義禮五者一體也　註曰離而用之則為五渾而合之則為一一所以貫五五所以貫一

道者人之所蹈　踽踽猶也踽猶踽也猶猶也

使萬物不知其所由　道之於物覆萬物廕萬物而非道之所以為大失

德者人之所得使萬物各得其所欲　有求之謂欲無求之謂無欲得非德之至也求之至也以成

仁者人之所親有慈惠惻隱之心以遂其生成　仁者畜也如天之覆地之生芸芸而不察不窮而不窮

義者人之所宜賞善罰惡以立功立事　理之所在謂之義順理而決之所以行義也

禮者人之所履　禮者履也期之所履夙興夜寐出乎規矩

夙興夜寐以成人倫之序　禮者人之所履夙興夜寐以成人倫之序尊卑有序而後

夫欲為人之本不可無一焉　老子曰失道而後德失德而後仁失仁而後義失義而後禮五者未嘗不相為用而要其不散者道妙而幾矣黃石公言其用焉不可無一焉

賢人君子明於盛衰之道通乎成敗之數審乎治

去年驚聞太夫人辭世，匆匆未及修函敬唁，至今歉然。《問字堂文集》別後凡增幾種？敘明漢詁者必，邇惟尊候安適，著述益富於前。

念孫《廣雅疏證》近已成書，十年之力，幸不廢於半途，容質便人寄呈教正。小兒引之今歲受知於朱尚書。殿試亦居前列，差可慰先生期望之意，但渠近日有館課之累，而售學漸荒矣。念孫三月杪承之巡漕，往來江淮間，略無善狀，惟齗齗廉謹，不為習俗所移，尚可見信於知己耳！肅候邇安，余情縷縷不盡。六月廿九日，王念孫頓首上淵如先生執事。引之稟筆請安。

王念孫致孫星衍書札
紙本　20.5×13cm

田家英整理裝裱的《清代學者手簡》
六冊

小莽蒼蒼齋藏《梅華溪（錢泳）
同人手札》封二

七日曾奇一信，後又寄畫册草一本，想已到。
我到上海已十多天，因為應人太多，一直靜不下，幾手日日喝酒。
看電影。我想，再過一星期，大約總可以閒空一點。倘若這樣下去，是不
好的。書也不看，文章也不做。

這里的情形，我覺得比廣州有趣一點，因為各式各樣的人物較多，刊物也有
各種，不像廣州那麼單調。我初到時，報上便造謠言，說我要開書店，
因為上海人慣于用惡意來忖度人。也有來訪我及寄國文的，但我沒有答應。

現在我住在「寶山路」，房租較廉，東橫浜路，景雲里二十三號，是要同鄉的。
中大校長赴港，我已在報上看見，以要之同戰，是不要緊的。
其實他们也是不要緊的，食變化，那里會變動。至于我回廣東，卻連自己還没
有想到過。

林語堂先生已見過，現回厦門接他的太太去了，聽說十來天以内再來上海。

許先生在南京大學院做祕書，他们與我譯書，但我還没有去的意思。
江紹原先生已任見過，他今天回杭州去，過些日子還要往北京去，
廣州中大今年下半年大約不欠澄此上半年好。
兼教員，是不行的，即使將他们的世间全都告，
有了看以妻，我為等上。
我本很想靜下來，專做譯著的事，但得不易，
因為廣告之類，上海却沒有德訂。
中央日報不看了，南京寄但威了一调半，
而本極為易捲入漩渦中，等許多朋友都見過了，周圍虚靜一些之後，再看情
利，倘了以用功。我仍想讀去和作文章。
康宇婦也住在此，邀紀子女同子女婦女的
刊物，還没有去。

迅

十月廿七

魯迅致廖立峨書札

一渠兄：

昨得快信，欣慰舁例，所垂
念尤感厚意。唯都人此刻不能够
動，承家中人多，北大方面亦特准留
平，侯日後再酌情形。其實恐夫婦
及小兒本來共只三人，而舍弟攜其惜
婦在滬，妻也实人捨棄不顧，不能不
由此間代發，日用已很加值，差此後
六和同行亦可，到有七人矣。且家姑此
仍居乎，事遇夫人六七，此老人亦活有

人此近照料，為上述夫有店主，可以
南下，此是亦有問題也。小女已出嫁，
現在壻往區桂北平大学教书，六室家
室間。都人即便下以走书，即期耕
徒
狠费，年底籌家用，反正為不動精
可省矣，近来在譯希臘文之古神話，
前有希臘州申一册已由谊会出板，
内编譯會文点款，且下聊以傳街過
古人殊不矜有達大計畫耳。談唇家乎
不宣妄陳，帳此你實在理申，故述二三。
勿勿奉覆，順頌　近安　作人啟
十月十三日

周作人致張一渠書札

田家英稱自己的字寫得不好是一生之憾事，但他對書法卻頗感興趣，也很在行。每天傍晚，將條幅或手卷展開，邊欣賞邊誦讀，是他與董邊共學的樂趣之一。田家英愛看篆隸，董邊則着意草書。田家英認為清代的書法，草書是薄弱的一環，沒有出現像唐代張旭、懷素、孫過庭那樣的名家，但篆隸兩種書體，卻有一定成就，其水平之高和名家之多，都彌補了唐宋以來的不足。如鄭簠的隸法，以細勁挺拔之筆逆入平出，自成一家，高鳳翰、萬經諸家皆學有所得。桂馥、黃易、陳鴻壽、伊秉綬等也都是寫隸書的名家。篆書方面，則首推鄧石如，由於長期臨摹鐘鼎古碑，結體氣勢磅礴，用筆揮灑自如，被譽為清代書法第一。此外，洪亮吉、錢坫、楊沂孫等也頗負盛名。

這些大家的作品中，田家英最喜歡，也是他視為珍寶的一副，是鄧石如行書「海為龍世界，天是鶴家鄉」五言聯。字體如秋鷹騰霄，浩蕩無前。鄧以篆隸造詣最深，聲譽也最高，人稱斯冰（李斯、李陽冰）之後第一人。但他的行草竟也寫得這樣好，確是難能。

還有一副錢坫的對聯，也是田家英愛不釋手的。上聯「文翰之美高於一世」，下聯「淮海之士傲氣不除」。這副手繪金龍邊、玉箸體的字聯，在錢坫的作品中屬於精品。也許出於文人氣質相屬，有位好友將下聯鑴一隨形章贈田家英。不想「文革」時，此章被造反派抄去，竟給這位朋友加了一條罪狀，即是對共產黨傲氣不除。

除篆隸外，田家英最喜歡的還是顏體。準確地說，是喜愛顏真卿的書法。這可以從小莽蒼蒼齋收藏的碑帖中明顯地感覺到。他收有顏真卿的《茅山碑》《祭侄帖》《爭座位帖》《麻姑

仙壇記》等舊拓本。特別是著名的《多寶塔感應碑》，他不但有兩件不同形式的南宋拓本（一冊一軸），甚至連不同本的影印件和印刷品也都收留。有同事聞其喜顏書，特將自己收藏的《顏真卿八關齋會報德記》的舊拓本「舉以贈之」。由於對顏體的偏好，清代學者中凡書顏體的作品，他多喜收藏。如錢灃的字，便是以顏體入筆，形神皆至的典範。他的墨跡，小莽蒼蒼齋收有八九件之多。其中以《臨顏真卿爭座位帖》卷為著。該卷長 14.6 米，縱 0.65 米，淺綾地，大字行楷，端莊雄偉，稱得上小莽蒼蒼齋的鎮齋之一寶。

何紹基的字也如是。何早年學顏，後學北碑、篆隸，以「回腕」法化為自家之貌。田家英一直留意何氏作品。一次他在杭州買到一副何的對聯，何在邊跋中稱自己的字是從顏魯公轉化過來的。田大喜過望，對旁人說：「你看，我找到證據了。」

也許出於偏愛書法的緣故，小莽蒼蒼齋收藏有清代各個時期各種流派的書家作品。清代前期的書法家，如王澍、何焯取法於文徵明；王鴻緒、張照取法於董其昌。到了清中期，受漢學的影響，書法意境為之大變，不再走文徵明、董其昌的老路，甚至超越唐宋各家，上追金石碑版。翁方綱精金石之學，能為篆隸行楷，蜚聲一時；金農精於隸法，首創漆書；錢灃在人人「淡墨渴筆」崇尚董其昌的時候，卻直法顏真卿；鄭板橋在帖學盛行的時代，反能獨闢蹊徑，以八分之八入行楷，自稱「六分半書」；劉墉不受縛於古人，工於大小真行各體，被稱為「濃墨宰相」，與翁方綱、成親王、鐵保並享書法盛名，被譽為四大家。

道光、咸豐以後，帖學漸衰，碑學代興，黃易、張廷濟、劉喜海等，專事訪碑，後經包世臣、康有為等人大力提倡，書風靡麗之氣消失，像何紹基、趙之謙、張裕釗、李文田、翁同龢、徐三庚等，無不得力於碑學。另外，張燕昌的飛白體，羅振玉的甲骨文，章炳麟的小篆結合籀文，吳昌碩的石鼓文等，都別有一番古趣。上述各名家的書法真跡，小莽蒼蒼齋收羅極多，足以窺見近三百年書法之嬗變。

　　田家英還很喜歡收藏毛澤東的書法墨跡。他說毛澤東的字是學懷素體的，很有氣魄。毛澤東時常以練字作為一種休息和鍛煉，他也常應人請求題詞或題寫刊名，而且絕不敷衍，常常多寫幾幅，各具風格，以備選用。田家英平時注意把毛澤東練字的零張散頁細心保存起來，裝裱得十分考究，他把這稱之為小莽蒼蒼齋收藏的「國寶」。

　　有一次，田家英聽王冶秋講，故宮博物院至今未保存有毛澤東的墨跡，便說，「國家博物館怎麼能沒有主席的手跡？」隨後即將毛澤東手書白居易《琵琶行》送給了故宮博物院。

黃山瑞氣產人豪，門第汪家喜最高。風雅自來誇鷺羽，魚鹽何惜試牛刀。茱萸節裏蟠桃宴，叢菊花前琥珀醪。聞道昔年曾像設，優填福德報非遙。八十一老人王時敏。

名下鈐白文篆書「王時敏印」、朱文篆書「西廬老人」二方印；引首白文篆書「澡野□」長方印。

王時敏隸書七言律詩軸
紙本　217×85cm

玉樹春歸日，金宮樂事多。後庭朝未入，輕輦夜相過。笑出花間語，嬌來燭下歌。莫教明月去，留著醉嫦娥。繡戶香風暖，紗窗曙色新。宮花爭笑日，池草暗生春。綠樹聞歌鳥，青樓見舞人。昭陽桃李月，羅綺自相親。寒雪梅中盡，春風柳上歸。宮鶯嬌欲醉，簷燕語還飛。遲日明歌席，新花艷舞衣。晚來移彩仗，行樂泥光暉。

戊辰初夏，余因人事雜沓，偶息靜於墨稼軒中，焚香啜茗，蒐覽前人書籍，倦餘作書，適架上有李青蓮集，載宮中行樂詞，漫錄三首，摹仿漢人書法，自覺手腕生澀，一步一趨何其難也。因書此以誌愧。谷口老農鄭簠。

名下鈐白文篆書「鄭簠之印」、朱文篆書「谷口農」二方印；引首鈐朱文篆書「書帶草堂」長方印。

82

鄭簠隸書李青蓮宮中行樂詞軸
紙本　124.2×54cm

江上愁心千疊山，浮空積翠如雲煙。山
耶雲耶遠莫知，天空雲散山依然。但見
兩崖蒼蒼暗絕谷，中有百道飛來泉。縈
林絡石隱復見，下赴谷口為奔川。川平
山開林麓斷，小橋野店依山前。行人稍
渡喬木末，漁舟一葉江吞天。使君何從
得此本，點綴毫末分清妍。不知人間何
處有此境，便欲往置二頃田。君不
見武昌樊口幽絕處，東坡先生留五年。春
風搖江天漠漠，暮雲卷雨山娟娟。丹楓
翻鴉伴水宿，長松落雪驚醉眠。桃花流
水在人世，武陵豈必皆神仙。江山清空
我塵土，雖有去路尋無緣。還君此畫三
嘆息，山中故人應有招我歸來篇。
東坡居士題王定國所藏王晉卿畫煙江疊
嶂圖詩。

乾隆丙子夏五月，板橋兄燮書此，附四
弟墨。世人何苦索攫，使吾家無一字之
遺也。

名下鈐白文篆書「鄭燮印」、朱文篆書
「克柔」二方印。

鄭燮行書蘇題煙江疊嶂圖詩軸
紙本　48.4×56.4cm

漫道春風如繫馬，還防意馬欲趨風。井瀾不動憑何
事，一局枯棋二老翁。
春日觀弈，錄奉雲門先生清賞。皇十一子。
名下鈐朱文篆書「皇十一子」、白文篆書「詒晉齋」
二方印。

84 ·

永瑆行草七言絕句詩軸
梅花蠟箋　97.5×36cm

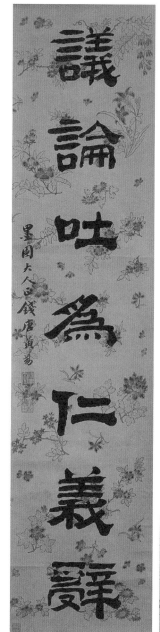
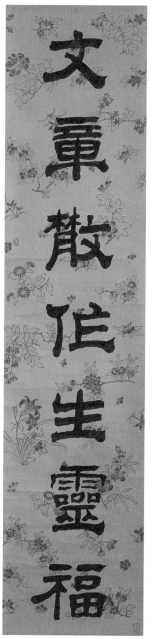

→ 釋文

文章散作生靈福，議論吐為仁義辭。

墨園大人正，錢唐黃易。

名下鈐白文篆書「漢書室」、朱文篆書「小松隸古」二方印。

黃易隸書七言聯
描銀花箋　132×30.4cm

吾誰與共此芳草，幾生修得到梅華。

平湖二兄溫厚龢平，怡情風雅，尤精六法，秀潤淡遠，深得思翁、南田之意。君不喜自炫其能，人亦鮮能知之者，悠遊閬闆以自適其天焉，斯亦高矣。製箋索書，即希瘵篆。歲在閼逢困敦四月維夏，鄧傳密並識。

名下鈐白文篆書「鐵硯山房圖書」、朱文篆書「家在四靈山水間」二方印。

86

鄧傳密篆書七言聯
竹梅花箋　129×29.5cm

釋文

閒草遍庭終勝俗，好書堆案最宜人。

鋤園學長先生雅鑒。文漁張燕昌飛白。

文漁哲兄於書畫金石鑒別精審，而又寄跡閒遠，故字蹟如閒雲野鶴，迴絕氛埃，匪獨臨摹功深

也。此聯係書贈王弟心耕者，沈竹窩姊夫見而愛之，心耕因囑廷濟跋之以贈。

嘉慶癸亥正月十六日春寒甚屬，同沈竹窩、徐壽莊、家桐山集東皋草堂坐茶話，不自知春氣之

容與也。廷濟又筆。

張燕昌名下鈐朱文篆書「張燕昌印」、「石鼓亭」二方印；張廷濟名下鈐白文篆書「張氏叔未」、

朱文篆書「張廷濟印」、「八磚精舍」三方印；上聯左鈐閒印朱文篆書「臣居此當力田」長方印。

張燕昌飛白七言聯
紙本　126.4×31.4cm

← 釋文

由來意氣合，直取性情真。
書為心齋二兄誨正。乙亥中秋，弟伊秉綬。

名下鈐白文篆書「伊秉綬印」、朱文篆書「默庵」二方印；
引首白文篆書「宴坐」長方印；閒章白文篆書「吾得之忠信」
方印。

伊秉綬隸書五言聯
紙本　132.5×25cm

課子課孫先課己，成仙成佛且成人。

幻香九兄屬，曼生陳鴻壽。

名下鈐朱白文篆書「鴻壽之印」、白文篆書「曼生」二方印。

課子課孫先課己

成儇成佛且成人

陳鴻壽隸書七言聯

灑金粉箋　131.5×31cm

釋文

獸作原作導彼逝我嗣除帥阪草為世里微鐵乃罟栗柞棫其棕惜。己未四月維夏臨白鼓文，南湖先生雅屬，安吉吳昌碩年七十六。

名下鈐朱文篆書「俊卿之印」、白文篆書「倉碩」二方印。

釋文

黃山歸去住天間。一百灘頭嘯夜猿。秋月東峰微玉魄，錢塘孤棹獨銷魂。高燒畫燭雙龍尾，綺靡花開銀杏園。了卻功名應自足，幾番清興到黃昏。送宗兄兼三歸新安。

下鈐朱文篆書「黃慎」、白文篆書「癭瓢」二方印；引首白文篆書「莫笑」長方印。

黃慎草書七言律詩軸
紙本　182×34.6cm

吳昌碩臨石鼓文軸
紙本　139.2×32.2cm

何紹基行草軸
紙本　142.2×72.6cm

時上方鄉學，鄭寬中、張禹朝夕入說《尚書》《論語》於金華殿中，詔伯受尊。既通大義，又講異同於許商。翰卿學長兄屬，蝯叟。

名下鈐白文篆書「何紹基印」、「子貞」二方印。

　　田家英收藏的原則是：一有二好。即在「有」的前提下，盡量挑選質量高內容好或有研究價值的。一次隨毛澤東到杭州開會，田家英託人為他尋覓一張丁敬的字，以補「西泠八家」之缺。杭州書畫社送來兩張內櫃出售的丁敬的字，一張屬丁敬的應酬之作，寫得端正，裱得講究；另一張是丁敬的《豆腐詩》草稿，寫得隨便，印章也是後人補蓋的，但內容好，字也天趣盎然。二者相權，田家英選定了丁敬的《豆腐詩》。為了湊齊一個時期或一個派別的墨跡，他常常四處尋覓，多方囑託。有時售方索價較高，他也並不介意。他不但與一些文物商店訂有「協約」，還親自到文物商店的庫房尋找。在上海朵雲軒，他曾在庫房的地上翻騰了一天，搞得身上、臉上全是塵土。一旦發現幾幅有價值的清人墨跡，他會高興好幾天。

　　田家英對收集清人墨跡常常抱以審慎的態度，仔細辨別真偽，遇有拿不準的，則請來懂行的好友共同揣摩，並聽取內行的意見。有一次，看到顧炎武的一副手卷，從內容看還不錯，但他從未見過顧氏墨跡，便借來一本《顧亭林文稿》，仔細研究，最後判定該卷為偽作。

　　還有一次看到一幅蒲松齡的條幅，上錄聊齋詩二首。綾邊有王獻唐的跋，考證該詩的成作年代。王氏為山東近代著名學者，又曾任省文物管理委員會副主任，對家鄉學者的手跡應該說看得不錯，何況這條幅字體流暢，綾色古樸，引得王獻唐「臥觀三日，頗有桑下之戀」。（王獻唐跋語）然而田家英並不盲從，他從詩文考證，認為靠不住的可能性大。即便如此，他還是收下了。他認為：凡有人看真、有人看假時，還是以收為妥，收下來若假，不外個人經濟上受點損失，放走了若真，

是收藏家一生憾事。基於此種想法，他收下了一批看不準的墨跡，這裏面不乏稀世珍品，自然也有看走眼的贋作。

對一些清代學者，同時又是聲望卓著的畫家，如清初的陳洪綬、王時敏、朱耷，清中期的金農、鄭板橋、黃易、高鳳翰，晚清的趙之謙等，他主要取其字，不取其畫。他開會路過上海，一位朋友向他推薦一幅明代的畫，不論從藝術水平或年代之久，都值得收藏，並且價格不貴。但田家英興趣索然。而當他偶然購得一幅水印的清末楊深秀《松風水閣圖》時，因有楊氏的題記，十分高興，提筆在綾籤上註明：「戊戌六君子中以漪村（楊深秀）墨跡傳世最少，此幅藏山西晉祠，得一影本亦可珍也。」

田家英有時也收留一些名家的畫，但其目的多是為了用來交換自己所缺。如清初學者孔尚任的題詩，便是他用揚州八怪之首金農的《墨梅圖》從一位朋友處「變通」來的。

小莽蒼蒼齋所藏清人翰墨，經過其主人田家英不遺餘力的收集，到 1966 年上半年，已具有了一定的規模。以年代計，從明末到民國初，約三百年；就人物論，有學者、官吏、金石家、小說家、戲劇家、詩人、書法家、畫家，約五百餘位；數量（包括中堂、條幅、楹聯、橫幅、冊頁、手卷、扇面、書簡、銘墨、銘硯、印章）超過兩千五百件。在這些墨跡中，有錢灃手書仿顏體十四多米長卷，也有僅一尺餘長的高鳳翰左手反字橫幅；有皇帝的御筆，也有農民賣田的契文；有文人騷客的書稿、詩稿，也有官吏們附庸風雅的應酬文字；數量最多、收集最專的是一代清儒的墨跡。有人讚譽田家英收藏的清人翰墨為「海內第一家」，而他卻自知僅憑個人的工資、稿酬購買

藏品，力量畢竟有限。他曾對友人說：「清人墨跡收藏最多，質量也好的，應該是上海圖書館。」

正值田家英精力充沛地工作並滿懷信心地為實現撰寫《清史》而做必要的準備時，他怎麼也沒能料到，這個畢生的夙願連同自己都被 1966 年那場「史無前例」的颶風毀滅了。這年 5 月 23 日，田家英帶着終身的遺恨，離開了人間，終年四十四歲。

「男兒到死心如鐵，看試手，補天裂。」辛棄疾的這句詞，是一位朋友在田家英辭世前兩個月鐫刻在印章邊款上送給他的，對他寄以願望。然而，這一年給中國人民帶來的厄運，連國家主席都未能倖免，又何況田家英呢？

田家英去世的當天，全家被逐出中南海，全部個人物品均被封存。小莽蒼蒼齋在劫難逃。陳伯達派人取走了龔自珍自書詩軸等墨跡，到底當了名副其實的「賊」。戚本禹不但取代了田家英的工作，也「順便」接管了小莽蒼蒼齋的部分藏書。被田家英稱為「國寶」的毛澤東手跡、小莽蒼蒼齋藏品的總賬目，以及數以百計的清人墨跡、信札、印章等都不翼而飛。董邊喜歡董其昌的字，當年曾輪換掛在臥室裏，可現在一幅也看不到了。至於書籍的損失就更大了，二十多架書，退回時十存其二。

最令人惋惜的是田家英一生筆耕，勤於撰述，但最後退還給親屬的，除一紙遺書，竟沒有任何文字，以致我們無法了解他畢生傾心的《清史》撰寫和研究進行到什麼程度。上世紀 60 年代初，董邊曾與田家英談起這批墨跡的歸宿，田家英表示：物從民眾來，將來定要還給民眾。

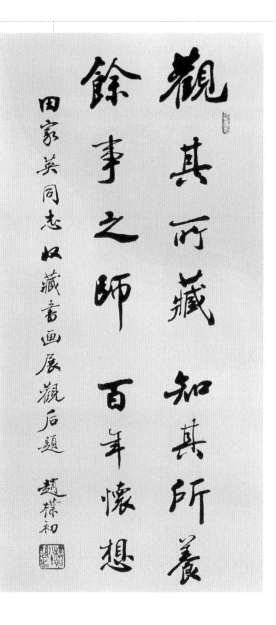

觀其所藏 知其所養
餘事之師 百年懷想

田家英同志收藏書畫展觀后題　趙樸初

1991年5月24日，趙樸初觀看「田家英收藏清代學者墨跡展覽」後題辭

　　時間流逝，他的親人沒有忘記這個囑託，就在他去世的第二十五個年頭，一份包括王時敏、吳偉業、龔鼎孳、王漁洋、龔自珍、林則徐、何紹基等一百多位學者的墨跡清單作為小莽蒼蒼齋的首批藏墨捐獻給中國國家博物館（原中國歷史博物館）。國家沒有忘記田家英對文博事業的貢獻，國家文物局專項撥款，國家博物館、文物出版社編輯出版他的藏品集，舉辦他的收藏展覽。人民沒有忘記田家英，許多人從很遠的地方來參觀展覽，表達對他保存民族文化遺產之舉的敬慕。正像趙樸初寫給展覽的題詞：「觀其所藏，知其所養，餘事之師，百年懷想。」

聊齋詩原榮千二百九十三首兵燹散佚後人輯錄凡得乾隆三百五十三首右
二詩名擬馬氏熙九斗先生任寶應次年在高郵旋即返鄉佃虼詩意未之攷
為名人題在寶應高郵時作先生自高郵吉老庚戌卧觀三日頗有桑下之戀

……
山家近小山鴉桂樹篆煙芸畔雁衣
幛滄尊客到留光小長誌戌
狹竹隱我未郊尋高隱村藜
應許山雲深結廬雲外興編蓬
送長澗樹郊更深逢集月香書晚邊聲
求白鶴歸澗上却顧黃鸝玉此中村野水閑
扁舟未佳此淘名

和某之如移居
松齡呈稿

幽居即是適長林，此日江皋得素心。家住小山移桂樹，篆燒芸草辟農蟬。清尊客到留花下，長日詩成就竹陰。我亦欲尋高士隱，杖藜應許入雲深。

結廬霞外異編蓬，好撫幽琴送落鴻。樹影更深遲素月，花香春晚遞輕風。時看白鶴歸湖上，卻聽黃鸝到谷中。村北村南野水闊，扁舟來往共漁翁。

和朱二如移居，松齡呈稿。

名下鈐白文篆書「蒲松齡印」方印。

《聊齋詩》原稿千二百九十五首，兵燹散佚，後人蒐集印行僅三百五十五首，右二首不與焉。康熙九年，先生在寶應，次年在高郵，旋即返魯，細玩詩意，朱二如似為南人，疑在寶應、高郵時作（先生有《南遊詩》一卷，已佚）。吉光片羽，臥觀三日，頗有桑下之戀。庚寅獻唐。

名側鈐朱文篆書「王獻唐」方印。

蒲松齡行草聊齋詩軸
綾本　56.5×30.5cm

青山橫北郭，白水繞東城。此地一為別，孤蓬萬里征。浮雲遊
子意，落日故人情。揮手自茲去，蕭蕭班馬鳴。
李青蓮詩為履實先生書。洪綬。
名下鈐白文篆書「陳洪綬印」、朱文篆書「章侯氏」二方印。

陳洪綬行草李青蓮詩軸
紙本　135×28cm

豆腐絕句四首並小引

歲焉將盡，汪靜甫秀才來過寓館慰藉老夫，因以槐堂先生近作詢之秀才，使誦先生食豆腐絕句四首，文藻紛綸，風味蘊藉，何意凡近市物，得寵大雅之什。予適當飯，亦有凍腐冬齏之薦，輒亦漫成四首。嘻！秦缶之擊，詎可以葉湘瑟之鼓，然自得之味或有同然者在乎？知槐堂之必有以教我也。

茅店雞聲板迹成漿。更看點就鹽梅手，不羨蓬壺軟玉方。（李蓬溪釀造品豆腐，須收以鹽酸之味。）

凍腐冬齏各稱時，聊憑笑語砂鍋老，合與冰壺合傳來。（李太僕禮查白岳記新安許文穆公在中書遇拂意處，輒曰：「我何捨我鄉砂鍋腐而戀此煤燒肉耶。」「欲為冬齏作冰壺」，先生傳蘇易簡對太宗語也，見《宋人小說》。）

莫厭儒湌但糲粗，誰面月而屠沽（缺一字）。尋常不把葵松芼，也似姑射陽冰膚。（《老學庵筆記》，閩人滋嘉禾老儒也，多藏書，喜薦窮生館地。每以豆腐食客人，謂滋作書館，弟祁開豆腐羹店。豆腐一名黎祁。見《放翁集》及《駢雅》。）

下鈐朱文篆書「丁氏敬身」方印（印後蓋）。

丁敬行書豆腐詩軸
紙本　129×47.5cm

釋文 ↓

仙集之詞藏吾丹篆，山亭以外留此黃楊。少筠仁兄年大人屬書，即集瘞鶴銘殘字。同治乙丑六月，會稽弟趙之謙。名下鈐白文篆書「趙之謙印」、朱文篆書「漢後隨肯有此人」二方印。

趙之謙行書八言聯
紙本　136×29.8cm

塵積青山幾碎琴，水邊偶到似孤雲。詩狂不斷還山句，馬癖消入世心。催促客程惟柳影，勾留仙夢是蟬音。虛亭野渚無人處，白髮吟秋意最深。依韻奉題仲景老年道翁照卷。雲亭山人孔尚任。

孔尚任《行書題仲景小照卷》
紙本　34×38cm

田家英與友人換孔尚任字所用金農《墨梅圖》

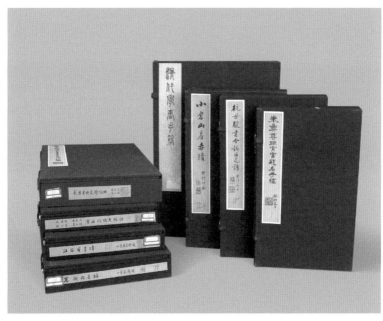

田家英整理、裝裱成冊的部分清人墨跡

第二篇

小莽蒼蒼齋收藏紀事

諺云：「五日京兆，宦海沉浮。」這是人們對舊時京城做官人的看法，意思是官場險惡。新中國延生了，舊官場覆滅了，新體制建立了，用毛澤東的話說，不論擔任什麼職務，「我們所做的一切，都是為人民服務」，並不是做官。田家英作為毛澤東的政治祕書，一幹便是十八個春秋，經歷了許多重大的歷史事件，也參與了不少重要決策的制定。

然而，他並不熱衷於仕進，多次自嘲自己就是個「漁船三副」（即國家主席辦公廳副主任、中央政治研究室副主任、中央辦公廳副主任），而他所心儀的是「三副」換「一副」，即中央檔案館研究室副主任（摘自洪廷彥說），若遂此願，可以看更多的書，搞些研究，此生足矣。

他不看重官位，不追逐名利，始終認為「書生」這個詞對於他比較貼切，也符合意願。

田家英在 1959 年的廬山會議之後，囑託梅行為他鐫刻的「京兆書生」印章，邊款即是他那年所作的一首詩：「十年京兆一書生，愛書愛字不愛名；一飯膏粱頗不薄，慚愧萬家百姓心。」詩中所說「愛書愛字」，是指他自小養成的酷愛讀書的習慣和解放後一直堅持收藏清代學者墨跡的雅興。他把「書」和「字」都收藏在小莽蒼蒼齋。工作之餘，田家英在書齋中看書習字，收藏鑒賞，度過了他「最嚮往」的那段時光。

　　1949 年北京解放，對於酷愛讀書的田家英，真是天賜良機。那時的北京城，專賣古舊書籍的店鋪比比皆是，除琉璃廠外，西單、東單、東安市場、前門、隆福寺都有，不但書多，價格也便宜。那時候清人字條、信札一類也歸在古舊書市。50 年代初，田家英常常在晚飯之後去琉璃廠逛舊書店，每次都抱着一捆書回來。好幾次，毛澤東有事找他，衛士把電話打到了琉璃廠。

　　田家英買書注意出版者，商務印書館和中華書局出的書是他的首選，他認為這兩家的書水平較高。短短的幾年裏，他買了《四部叢刊》《古今圖書集成》《萬有文庫》《中國近代史叢書》等一批叢書，許多都是從各書店、書攤兒一本本分散配齊的。此外，田家英還喜歡收集雜文一類的閒書，算下來也有十幾書架之多。他的閒暇時光，幾乎都沉浸在書中，讀得非常認真。他比較喜歡周作人的雜文，認為與他的其他作品相比，雜文寫得最好。聶紺弩的雜文集他也收集得相當齊全。他還多次提到簡又文、陸丹林編的《逸經》雜誌。他從馬敍倫的《石屋餘瀋》看到「四・一二」反革命政變的史料，蔣介石作出「清黨」決定時，作會議記錄的竟是馬敍倫。

　　在中央黨校審議《中國史稿》現代部分「抗日」一節，有人提到陳布雷為蔣介石起草的《文告》，田家英說，陳寫文章有他的特色，遂即將《文告》背誦了一遍。

　　田家英除自己購書外，還承擔為毛澤東置辦個人圖書室的重任。凡買來的書，首先看主席那裏是否有。例如解放初期，合作總社的鄧潔告訴田家英，他們從沒收敵偽的財產中發現一部乾隆武英殿本的二十四史，問田可有興趣？田家英馬上想到

主席那裏還沒有，便立即差人取回送去。從此，這部毛澤東最為鍾愛的書籍，伴隨他走完了生命的最後歷程。最近線裝書局便是根據這部經毛澤東評點的史籍，影印出版了《毛澤東評點二十四史》。後來，琉璃廠「松古堂」的老闆又費盡心思為田家英搞到一部百衲本的二十四史，並親自送到中南海的新華門，算是圓了田家英渴求得到一部二十四史的夢。

毛澤東一向欣賞田家英的讀書精神和「過目成誦」的天賦，曾戲言田家英將來的墓碑上鑴以「讀書人之墓」最為貼切。毛澤東還喜歡和田家英閒聊歷史掌故、臧否歷史人物。他們的閒聊有時無所不包：從麻將牌中的「中、發、白」各代表什麼意思到算命先生如何看手相等，每次都有新的題目。有一次田家英和孩子們散步，還專門到故宮筒子河請教了算命先生，孩子們笑父親迷信，田家英卻說：這裏面有辯證法。

我們在已出版的《毛澤東書信選》中看到毛給田的信，其中有幾封都是要田查找某歷史人物、某古詩詞的出處。如 1964 年 12 月，毛澤東讀《五代史》時，想起早年讀過的一首詩《三垂岡》，是講李克用父子的，但記不起作者的名字，於是在 29 日寫信請田家英幫助查出，並將全詩憑記憶寫下來附上。田家英告訴主席，該詩是清代詩人嚴遂成所作。

董邊很驚異，像這樣冷僻的人名，田家英怎麼脫口而出？

原來，田家英不但熟悉清代著名詩人的主要作品，而且旁及一些次要的作者，在小莽蒼蒼齋中，就收有《嚴遂成先生吟稿》，上有作者描述李克用的另

一首詩,詩中就有「老淚秋灑三垂岡」的詩句。田家英憑藉長期讀書積累的知識,每次都能及時地完成任務,成為毛澤東的得力助手。

1958 年,中共中央號召幹部下放,有幾位省委書記希望田家英下放到他們那裏,毛澤東說:「田家英我不能放,在這個問題上我是理論與實際不一致的。」

成都曾氏藏書印

釋文 ↓

田家英同志：近讀五代史後唐莊宗傳三垂岡戰役，記起了年輕時曾讀過一首詠史詩，忘記了是何代何人所作。請你一查，告我為盼！毛澤東 十二月二十九日

三垂岡詩一首：
英雄立馬起沙陀，
奈此朱梁跋扈何。
隻手難扶唐社稷，
連城猶擁晉山河。
風雲帳下奇兒在，
鼓角燈前老淚多。
蕭瑟三垂岡下路，
至今人唱《百年歌》。

詩歌頌李克用父子

162

田家英同志：近讀五代史後唐莊宗傳三垂岡戰役，記起年輕時曾讀過一首詠史詩，忘記了是何代何人所作。請你一查告我為盼！ 毛澤東 十二月二十九日

三垂岡詩一首：
英雄立馬起沙陀，奈此朱梁跋扈何。
隻手難扶唐社稷，連城猶擁晉山河。
風雲帳下奇兒在，鼓角燈前老淚多。
蕭瑟三垂岡下路，至今人唱百年歌。

詩歌頌李克用父子

1964 年 12 月 29 日毛澤東致田家英信

• 109

第二篇 小莽蒼蒼齋收藏紀事

毛澤東索書葉恭綽

　　1953 年 8 月 5 日，著名學者葉恭綽將自己剛剛編輯出版的《清代學者象傳》（第二集）送給毛澤東。

> 主席鈞鑒：恭綽年來渥承光被，稍獲新知，然結習未忘曩時所業，有可供參考者仍隨宜掇拾，冀附輕塵之助，茲印成《清代學者象傳》第二集一種方始出版。謹上呈一部，期承乙覽之榮，並賜訓誨。附致崇禮。葉恭綽敬上。八月五日。

　　毛澤東接到葉恭綽的書和函，十分高興，但美中不足的是此書只有像，沒有傳。於是毛澤東在是月 16 日覆函葉恭綽。

> 譽虎先生：承贈清代學者畫象一冊，業已收到，甚為感謝！不知尚有第一集否？如有，願借一觀。順致敬意。毛澤東　一九五三年八月十六日。

　　毛澤東信中所提到的「第一集」即《清代學者象傳》第一集。該書於 1928 年出版，由葉恭綽祖父南雪公親手勾摹 170 名清代學者的畫像，每位學者附有長篇小傳，清楚地記述該學者的生平及學術成就。此工程浩大，費時三十餘年，一經出版，風行一時。1932 年由杜連喆、房兆楹合編出版的《三十三種清代傳記綜合引得》，把該書列為研究清史不可或缺的工具書。

　　葉恭綽接到毛澤東的信，五天後將第一集共四冊送交毛澤東。

> 主席鈞鑒：奉示敬悉。《清代學者象傳》第一集，舍間

存書已悉燬於變亂。茲另覓得一部奉請存閱，不必交還矣。餘致崇禮。葉恭綽謹上，廿一日。

毛澤東收到第一集的四冊後，愛不釋手。他立刻告知葉恭綽，感謝他覆贈之情，並鄭重地在書的首頁鈐蓋了自己的藏書印「毛氏藏書」。

50 年代初，田家英為研究清史，開始收集清代文人墨跡，常向主席借閱有關書籍，包括這兩部《清代學者象傳》；毛澤東酷愛書法，田家英也常將小莽蒼蒼齋收藏的清人字幅輪換地掛在主席的臥室、書房，或受毛澤東之託，向故宮借閱名家書法。兩人關係在 50 年代大部分時間是融洽、和諧和親密的。

1959 年，中共中央在廬山召開會議，田家英堅持實事求是的原則，受到「左派」們的攻擊，被指責為右傾，被迫向毛澤東作了檢討。1962 年，田家英又因支持「包產到戶」的意見，受到毛澤東的嚴厲批評。兩次大的挫折，使田家英感到或許自己已不適合在主席身邊工作，便向毛澤東表露出離開現崗位到下邊去當縣委書記，認真搞點調查研究，或研究清史，完成著書的夙願。毛澤東沒有同意田家英的要求，反倒送給他一句話，「你也想搞『本本主義』啊。」

毛澤東雖然因工作需要，沒有放走田家英，但他對田家英的業餘愛好是知道的。沒過多久，田家英便收到了葉恭綽贈送毛澤東的兩部《清代學者象傳》。

田家英十分珍視這兩部書，他工整地在「毛氏藏書」印旁，加蓋了自己的書齋印小莽蒼蒼齋和「家英曾讀」章，並將葉恭綽致毛澤東的兩封信珍藏於書中，保持了該書的流傳有序。

主席鈞鑒奉　示敬悉清代學者象傳
第乙集含間存書已悉燬于變亂弟芳
寬得一部奉請存閱　不必交還矣餘政
崇礼　葉恭綽謹上　廿日

主席鈞鑒　恭綽年來淟涊光被稍獲新知於結
習未忘晏時所業有可供參考者仍隨宜掇拾
冀附輕塵之助茲印成清代學者象傳第二集
一種方始出版謹上呈一部　期求
乙覽之榮並賜訓誨附致
崇礼　葉恭綽敬上　八月五日

1953 年 8 月 5 日、21 日葉恭綽致毛澤東信

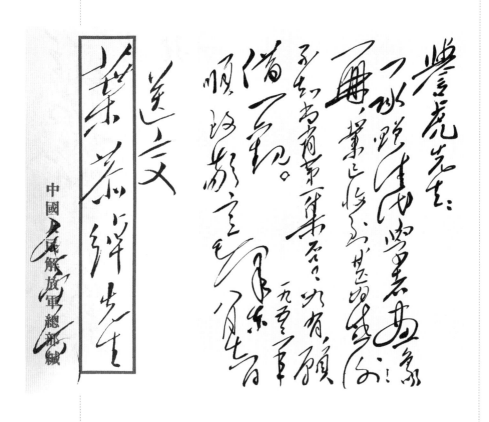

1953 年 8 月 16 日毛澤東致葉恭綽信

清代學者象傳序

孔子言詩可以興可以觀吾以謂興起人心足資觀感莫圖畫若也寫周公輔成王圖足
以興寫紂擁妲已圖足示戒自周漢至唐圖尚人物顧虎頭吳道子由此選也凡有功德
能文章鑄金刻石盈衢巷圖象寫形滿畫院以激厲人心鼓動人才故興奮者眾也日本
西京紫宸殿內壁懸漢唐名臣像數十其觀感遠矣今歐洲亦然吾國畫自荆關董巨後
山水方滋元明以還高談氣韻排寫真為匠筆虛造邱壑謂寫胸中逸氣名家皆恥不敢
作畫像或寫先像不藏之于是圖像之風大衰遂使有功德之名臣名儒名士遺像不存
令國無以興觀人心不感奮人才不振起所關亦大矣哉有清三百年才傑蔚起雲布鱗
萃然名臣之像尚有紫光閣圖之若蓄道德能文章名于世者以百數清高遺像泯滅不
存無可觀感耗矣傷哉番禺葉蘭臺先生以詞館改郎曹直樞垣文采風流照映一時倚
聲之餘妙精圖網羅唐宋元明清五朝人物遺像手筆繪之色相如生惟妙惟肖而清
朝尤多凡得百數十人先生彌珍之祕不示客及歸老而教于鄉主講越華書院吾頻陪
文讌縱觀所藏笙哥酒酣盡出名人遺像相示歡喜讚歎恭敬興觀驚未嘗有請布于天
下以起後士先生許之既而先生逝矣吾以戊戌黨禍亡海外十六年而歸則朝市變易
忽忽卅餘年與鄉黨文獻不接不知此圖像猶在人間否也先生文孫譽虎不忘厥祖之
遺澤乃今欲印行之以光緒朝士者舊凋凌海內人士曾與先生論文讀畫者惟有鄙人
屬題序之則老夫明年已七十矣俛仰賢刦而諸賢之圖像乃得無恙後之覽者亦有感

毛澤東轉贈給田家英的《清代學者象傳》

製版時姓象姓名有誤注庚歷更正如下

謝蘭生与徐松互易

譚瑩与譚獻互易

毛主席賜存

葉恭綽敬之

一九二八年余影即先祖南雪公所于自繪寫之清代學者象傳曾風行一時其時余即擬續輯第二集經廿年之久蒐集又得二百人以時局不定資力又菲且各人傳記不易著筆故迻來付印解放以來迻事支史方溫舊業而精力已衰恐及今不為後無可記不但已集诸象懼致湮沒有苹凤顏且無以慰頻年親友相助之勞因所賣爐舍藏物以為象即其傳則待續編行㒶躬短景而继為寿僅與少卿菶治近代史者之参考而已暗例具于左方敬希同志指教

一九五三年四月葉恭綽

《清代學者象傳》（第二集）葉恭綽題贈及跋語

毛澤東有深夜工作的習慣，為此，田家英也保持着與主席同步工作的習慣。1961年11月6日清晨，忙碌一夜的田家英剛剛寬衣解帶，便在不到二個時辰內，連續接到機要員送來的毛澤東三封內容相近的信，都是讓他查找「雪滿山中高士臥，月明林下美人來」這兩句詩的出處。田家英預感到毛澤東將有新作問世。

詩很快查到了，是明代高啟的《梅花》九首之一：「瓊姿只合在瑤臺，誰向江南處處栽？雪滿山中高士臥，月明林下美人來。寒依疏影蕭蕭竹，春掩殘香漠漠苔。自去何郎無好詠，東風愁寂幾回開？」這是「婉約派」的詩作，以「高士」和「美人」形容梅花的高雅和美麗。毛澤東自己的詩風豪邁雄健，但他對抒情味濃、藝術性高的「婉約派」詩詞也不排斥。毛曾說過，他對古代詩詞的興趣：不廢婉約，偏於豪放。

果然，在讀過高啟的詩集後不久，在「豪放派」詩人陸游的《詠梅》詞的觸發下，毛澤東「反其意而用之」，結合當時的國際大局，直抒自己的寬闊胸懷，寫出了《卜算子·詠梅》：「已是懸崖百丈冰，猶有花枝俏」；「待到山花爛漫時，她在叢中笑。」的千古絕唱。

毛澤東選用祕書歷來很挑剔，也很有側重。他使用田家英，除了欣賞他的文筆外，看重的還是他的古文詩詞的功底紮實。我們看到，在已發表的毛澤東致田家英的信中，至少有五封是談論詩詞或詩詞的作者，有一封是談論古文的。田家英看書有過目不忘的本領，他能背誦許多像賈誼《過秦論》這樣長篇的政論文章，背誦古詩詞更是他茶餘飯後消遣的一個內容，接觸過田家英的人都有這方面的深刻印象。洪廷彥回憶，有次

隨田家英飯後散步，聽他背誦杜甫的長詩《北征》，因其中的一句沒背下來，便掉頭回住所查閱，竟忘記同行的其他人。

最令人羨慕的是田家英可以毫無拘束地同毛澤東擺「龍門陣」，據當時的中辦主任楊尚昆回憶：「田家英和主席是無話不談，我和家英也是無話不談，我和主席則是有話就談，談完就走。」許多人都認為，田家英的古詩詞底子是得益於長期與主席的交往，柳亞子就曾在日記中寫道：「田家英來談政治與舊詩，所見到頗深刻，意者受毛主席的影響歟？」（1949 年 5 月 10 日）

其實，柳亞子只說對了一半，田家英的舊體詩早在他任毛澤東祕書之前，已經具有深厚功底。

他寫過不少舊體詩詞，可惜保留下來的不多。事隔幾十年，楊述還記得田家英在延安寫給他的詩，其中兩句「回首嘉嶺山上塔，俯視行人若有情」；還有一首詞，開篇是：「如此時局，當慷慨悲歌以死」，末尾是「棄毛錐荷槍衛邊區，去去去」。講述的都是他隨毛澤東撤離延安時的心情。

田家英也嘗試新詩創作。1947 年春，他在晉綏解放區參加土改時，蒐集了不少素材，以「信天遊」體寫下了長篇民歌體新詩《不吞兒》，受到著名詩人蕭三的稱讚。該詩於 1951 年由中國青年出版社出版了單行本。

在田家收藏的毛澤東詩詞手跡中，還能找出兩首毛澤東 1955 年在杭州時作的詩。其一為《五律・看山》：「三上北高峰，杭州一望空；飛鳳亭上看，桃花嶺上聞。冷來尋扇子，熱去喝東風；韜光庵畔樹，一片是蒼鷹。」其二為《七絕・莫干山》：「翻身復入七人房，回首峰巒人莽蒼。四十八盤才走過，

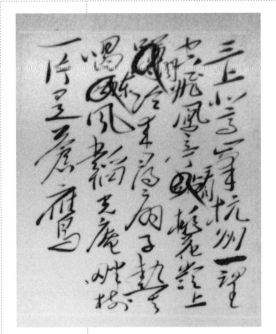

田家英珍藏的毛澤東《五律‧看山》手跡

風馳又已到錢塘。」這兩首與1993年正式發表的詩有不同，但它記錄了毛澤東對這兩首詩認真修改的過程，為後人編輯、研究毛澤東詩詞提供了第一手材料。

此外，毛澤東還讓田家英為他在1929年至1931年於馬背上哼成的六首詞填上詞牌，並在田家英查出的「共工怒觸不周山」典故的基礎上，為「不周山下紅旗亂」句作了一條長達四百多字的註釋。

田家英在編輯《毛主席詩詞十九首》和《毛主席詩詞》（三十七首）期間，經常同詩家交換意見，共同探討毛澤東詩詞的用典及含義。有一次，他在電話中告訴臧克家：毛澤東有首詞的起頭，是有意仿照辛棄疾《永遇樂‧京口北固亭懷古》的。

當然，我們說到田家英與毛澤東的詩詞交往，並不意味着他與毛的詩詞涵養處在同一水平。郭沫若稱頌毛澤東「詩詞餘事，泰山北斗」。毛澤東筆下的詩詞，無論是思想的崇高，氣魄的雄偉，還是語言的光彩都是無人比擬的。但作為祕書，田家英憑藉堅實的功底，協助毛澤東在詩詞創作方面做了大量細緻的案頭工作，這個功績是不應該忽視的。

田家英（鄭昌）創作的信天遊體長詩《不吞兒》
（青年出版社‧1951 年出版）書影

　　小莽蒼蒼齋的藏書中，有一本採用傳統裝幀形式的線裝書。該書大十六開，瓷青色封面，左邊配有黑字加框的白綾題籤，「毛主席詩詞二十一首」仿宋體大字十分醒目，書頁依照古書直行加欄的傳統格式，木刻字，無標點。用宣紙，絲線明訂，詩集的裝幀設計古色古香。

　　之所以說《毛主席詩詞二十一首》稀有，原因有三：

　　其一，毛澤東公開出版的第一部詩集叫《毛主席詩詞十九首》，是世人常見的本子，也是毛澤東「欽定」的稿本。田家英藏的這本《毛主席詩詞二十一首》，內容多了兩首。但是，這本《二十一首》末頁牌記上標明「一九五八年九月文物出版社刻印」，還有書號、定價，與《十九首》的末頁所印完全相同。

　　1958 年，田家英協助毛澤東編輯出版自己的第一部詩集。田挑選了毛自 1925 年創作的《沁園春‧長沙》至 1957 年 5 月 11 日創作的《蝶戀花‧遊仙‧贈李淑一》（後改為《蝶戀花‧答李淑一》）共計 19 首，由人民文學出版社和文物出版社分別於當年 7 月和 9 月以不同版式出版。毛澤東有段批語：「一九五八年十二月，在廣州，見文物出版社一九五八年九月刊本，天頭甚寬，因而寫了下面的一些字，謝註家，兼謝讀者。」這段批語便是寫在《十九首》的天頭處。

　　其二，《二十一首》與《十九首》相較，新增加的是《七律二首‧送瘟神》。這兩首詩最初發表在 1958 年 10 月 3 日的《人民日報》（以後各出版物都認為這個日子是最初發表的時間）。現在看來，「始發者」應是文物出版社，時間提早到 9 月。

　　為什麼會有這樣一本《毛主席詩詞二十一首》？據我的推

測，田家英編定毛主席詩詞交由文物出版社印刷的是《十九首》，採用宣紙線裝本，刻板、印刷到裝訂全部為手工操作，專為喜愛線裝版的讀者而製作，故印數很少。剛剛上市，恰逢毛澤東的新作《七律二首‧送瘟神》問世。於是，出版社突擊改版，利用尚未裝訂的散頁，刻印補加兩首新作附後，然後「改頭換尾」，更換首頁、末頁，於是有了《二十一首》這個本子。由於印數極少，它的象徵意義大於實際意義。

其三，1958 年 12 月 21 日上午，毛澤東在《十九首》的天頭處，寫下了十三條批註，其中第一條約二百五十字，是作者對全部詩詞創作思想的闡述，後十二條是對十一首詩詞的註釋。作為這部詩詞集的編輯者，田家英自然不會放過這次寶貴機會，他請陳秉忱用朱墨蠅頭小楷將十二條註釋過錄到自藏本《二十一首》相應字句的天頭，並鈐蓋了見證這一過程的田家英、董邊、陳秉忱的印鑒。

1963 年 11 月，毛澤東在校訂《毛主席詩詞》（三十七首）時，又將幾首詩作的個別字句作了調整。田家英同樣請陳秉忱用墨書過錄到自藏本《二十一首》上。當年，這本《二十一首》都在「第一時間」保存了毛澤東兩次校註的原始信息。與後來正式發表的註釋對比，可以看出其中的改動。

《二十一首》基本遵從《詩刊》最初發表時的原樣，只在個別處作了校訂。譬如《菩薩蠻‧黃鶴樓》，將「把酒紂滔滔」的「紂」校訂為「酹」。這緣於讀者的一封信。1957 年春天，當時就讀於復旦大學中文系的黃任軻，見到報紙上刊登毛澤東「黃鶴樓」詞中「把酒紂滔滔」一句，感到不解。他聯想起蘇東坡詞中的「人生如夢，一樽還酹江月」一句，是描寫詩人把

酒灑在江中祭奠先人。由此他認為「紂」是「酵」的筆誤，於是寫了一封「北京　毛主席收」的普通郵件。信到了田家英手裏，引起他的注意，那時他正在着手編輯這本詩集。不久，已經與主席核實後，責成祕書室給黃任軻同學回信，告訴他關於「紂」、「酵」的看法，毛主席認為「你提的意見是對的」。

又如《沁園春·雪》，《詩刊》最初發表的是「原馳臘象」。1957年1月14日，《詩刊》主編臧克家應邀去見主席。在談到《雪》時，臧建議將「臘」改為「蠟」，理由是「可以與上面『山舞銀蛇』的『銀』字相對」，毛澤東欣然接受。但由於時間緊迫，當月出版的《詩刊》未能更改，此次田家英也作了訂正。

田家英顯然很珍視這件「過錄本」，上面鈐蓋了包括名章、齋號章、閒章等十一方印章。1965年冬，田家英隨毛澤東去杭州，見到史莽，知道他喜歡藏書，曾許諾為他過錄同樣的一樣。不料半年後田家英遽然離世，這個諾言化為泡影。

直到十多年後，陳秉忱見到來訪的史莽，才得知田家英曾有此許諾。他慷慨將自己朱筆過錄這些註釋的《毛主席詩詞》（三十七首）贈送給史莽，並在跋語中寫道：「對田家英同志的懷念，謹將我鈔存的這一本，敬以奉贈。藏於史莽祕籍，有如自存。」這樣，陳秉忱既代已故的田家英實現了諾言，又令史莽的願望得以滿足。

這裏鈔錄田家英藏《毛主席詩詞二十一首》天頭文字（詩題為本文作者所加，餘皆照錄。除註明「墨書」者外，均為朱書）。

《沁園春‧長沙》

【作者原註】擊水，指游泳。少年時有詩：自信人生二百年，會當水擊三千里。

《菩薩蠻‧黃鶴樓》

【作者原註】心潮：此詞寫於一九二七年春季，大革命失敗的前夕，心情蒼涼。

《清平樂‧會昌》

【作者原註】此詞作於一九三四年。紅色根據地形勢危急，紅軍準備長征，心情又鬱悶，故言踏遍青山人未老。此詞與《菩薩蠻‧詠大柏地》一首詞一心情。

《憶秦娥‧婁山關》

【作者原註】萬里長征，千迴百折，順利少於困難不知多少倍，心情是沉鬱的。過了岷山，豁然開朗，轉化到了反面，柳暗花明又一村了。自詠婁山關一首以下詩篇，反映了這種心情。

《七律‧長征》

【作者原註】水拍仍改浪拍。

《清平樂‧六盤山》

【作者原註】三軍，指紅一、二、四方面軍。

旄頭，一作紅旗，誤。一九三六年作者另一詞云：
壁上紅旗飄落照，西風漫捲孤城。此在保安時作。

【作者原註】蒼龍，指蔣介石，非指日本，因為當時
全副精力是要對蔣。

（墨書）一九六三年十一月校訂詩集時，作者又將旄
頭改為紅旗。

《念奴嬌·昆侖》
【作者原註】詠昆侖一首，主題系反對帝國主義，非
指別的。

（墨書）一九六三年十一月校訂詩集時，作者將留中
國改為還東國。

《沁園春·雪》
【作者原註】詠雪一首，主題係反對封建主義、批判
二千年封建主義的一個側面。末三句指無產階級。

此詞係一九三六年二月紅軍自陝北東征，進入山西
境內，行軍中馬上所作。

《七律·和柳亞子先生》
還舊國，手稿作歸故國。
【作者原註】一九一九年離北京，一九四九年回到北
京，故云三十一年。歸故國之國，指都城。

柳亞子原作：火樹銀花不夜天，弟兄姊妹舞蹁躚，歌聲唱澈月兒圓。不是一人能領導，那容萬族盡駢闐。今宵良會盛空前。

《水調歌頭‧游泳》

【作者原註】長沙水：民謠云，常德德山山有德，長沙沙水水無沙。所謂長沙水，地在城東，有著名之白沙井。

武昌魚：三國時孫權一度從京口遷武昌。反對遷都者造作口號云，寧飲揚州水，不食武昌魚。當時揚州人士心情如此。

《蝶戀花‧遊仙‧答李淑一》

颺，鉛印通行本作揚，誤。此本依手稿作颺。

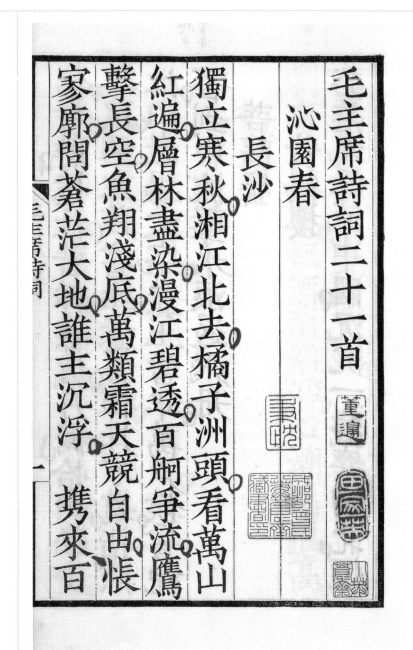

毛主席詩詞二十一首

沁園春

長沙

獨立寒秋，湘江北去，橘子洲頭。看萬山紅遍，層林盡染；漫江碧透，百舸爭流。鷹擊長空，魚翔淺底，萬類霜天競自由。悵寥廓，問蒼茫大地，誰主沉浮。 攜來百

《毛主席詩詞二十一首》首頁

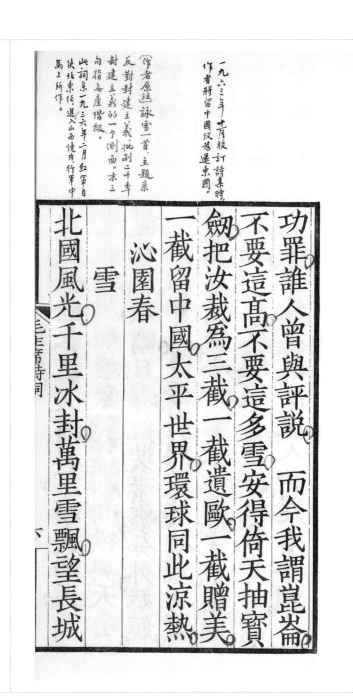

《二十一首》天頭有作者批註的過錄

毛澤東《七律‧人民解放軍佔領南京》發表始末

1949 年 4 月 21 日，時任中央軍委主席的毛澤東發出《向全國進軍的命令》，23 日，百萬大軍強渡長江，一舉佔領民國政府「首都」南京。當天，毛澤東接到陳毅從「總統府」打來的電話，興奮得一夜未眠。次日清晨，毛澤東漫步在北平香山的雙清別墅，他坐在院內的涼亭中，看着機要員剛剛送來的「南京解放」號外，時而凝眉沉思，時而昂首吟哦，激奮之情溢於言表。

毛澤東即興賦誦的便是十四年後他自定標題的七言律詩 ——《人民解放軍佔領南京》。當時毛澤東用毛筆把這首詩寫在一張普通的宣紙上，既缺標題，也無落款。但筆走龍蛇，激情澎湃，一氣呵成，鮮有改動。只是不知何故，毛澤東對自己的即興之作並不十分滿意，隨手扔進了紙簍。這一切被細心的田家英看在眼裏，隨即保存了起來。

時光荏苒，轉眼到了 1957 年 7 月。《詩刊》再次刊登毛澤東的詩作，引起社會的巨大反響，好評如潮，註家蜂起，人們期待看到更多的毛澤東詩作。第二年，田家英着手協助毛澤東編輯他個人的第一個詩集，即《毛主席詩詞十九首》。

1963 年，古稀之年的毛澤東或許意識到可以對自己的詩詞創作作一個總結了。他責成田家英以《十九首》為基礎，加上此後陸續發表的詩詞，重新集結出版。毛澤東不但親自校訂，還逐一確定篇目，開列名單，請一些專家、詩人對擬入編集子的作品提意見。

就在詩集定稿發排之際，大約 11 月下旬的一天，田家英告訴逄先知，他又記起一首主席的詩。於是，由田口述，逄執筆記錄：「鐘山風雨起蒼皇，百萬雄師過大江。虎踞龍盤今勝

128 •

昔，天翻地覆慨而慷。宜將剩勇追窮寇，不可沽名學霸王。天若有情天亦老，人間正道是滄桑。」

這便是毛澤東十四年前扔進紙簍的那篇詩稿。田家英將逄先知的記錄稿及所附短信一併交給毛澤東。短信表述了三點內容：詩是主席1949年4月在香山時所作；詩的內容是當時自己強記下來的；此份是由逄先知記錄的。毛澤東這才想了起來，「忘了，還有這一首。」隨手在記錄稿上將「蒼皇」改為「蒼黃」，並作了批示給田：「此詩打清樣兩份，你一份，我一份，看看如何，再定。」

很快，毛澤東對這首詩有了態度。12月5日他再次批示田：「『鐘山風雨』一詩，似可以加入詩詞集，請你在會上談一下，酌定。」信中還對其他篇目提出意見，「『小小寰球』一詞，似可以收入集中，亦請同志們一議。其餘反修詩詞，除個別可以收入外，都宜緩發。『八連頌』另印，在內部流傳，不入集中。」

至此，由田家英保存下來的毛澤東這首七律終於和讀者見面了，但也留下了不解的疑團。譬如：1958年田家英編輯《十九首》時，這首詩為什麼沒有入選？田家英為什麼沒有將原跡拿給主席核對，而說這首詩是自己背下來的？

斯人已去，無端揣摩逝者的意圖已似苛求。我們對照原詩手跡，發現田家英送交給主席的詩改動了三個字。其一，改「蒼黃」為「蒼皇」；其二，改「天未有情」為「天若有情」；其三，改「虎據」為「虎踞」。在田的眼裏，這三字應屬筆誤。但毛澤東對前一字有着不同的解釋，他認為「蒼黃」同「蒼皇」，是說南京突然遭受到革命暴風雨的襲擊，蒼黃兼有變色

的意思，這是修辭上的所謂「雙關」。至於「天若有情天亦老」一句，毛澤東是借用唐人李賀的詩句，比喻老天有眼，看到國民黨反動派的黑暗統治，也會因痛苦而變衰老。顯然，「天未有情」的「未」是筆誤。

其實，作為祕書，編輯文章（包括核實用典、查證史料）、替主席覆信本是分內之事，一來可以避免佔用主席大量時間，二來作為緩衝，留有餘地。

這一次，田家英在編輯毛詩詞時面臨着思想壓力。詩詞是詩人語言濃縮了的精華，尊重原創是編輯者最起碼的要求，早在編輯《十九首》時，田家英就有過困惑。例如《蝶戀花·答李淑一》，詞的上闋「柳」、「九」、「有」、「酒」屬上聲二十五「有」韻；下闋除了「袖」外，「舞」、「虎」、「雨」屬詞韻第三部，與上闋韻腳不同。這樣的韻腳犯忌，對深諳格律的毛澤東自然是清楚的。但毛仍堅持「上下兩韻，不可改」，顯然是對這幾句詞有着自己的偏好，不願因韻廢意，而「只得仍之」。這大概也屬於「主題雖好，詩意無多」（毛澤東語）這一類作品吧。

毛澤東的「固執」，招致非議。胡適在日記中嘲笑，「全國文人大捧的『蝶戀花』詞」，其實「沒有一句通的」！他為此還請教了湘籍語言學家趙元任，最終得出就是照方言也不押韻的結論，此為後話。

另一方面的壓力，是來自陳伯達等人的妒忌。那個年代，毛澤東已被奉若神明，指出他的「錯」，改動他的「字」，都可能被對手拿去做「文章」。果然，兩年後導致田赴死的「罪證」之一，便是有人檢舉，田在整理毛澤東的杭州談話時，刪

去關於「海瑞罷官」的重要內容。這些，僅是筆者的推測。

　　田家英保存的毛澤東這首詩的墨跡，是在田去世後，從他存放毛澤東墨跡的藍布匣中找到的。「文革」期間，文物出版社擬印製珂羅版的毛主席詩詞手跡，礙於原本與正式發表的本子有出入，康生曾打報告徵求主席意見，或重寫，或將原跡做技術上的處理。毛同意了後者。

　　或許真如毛澤東在寫給胡喬木信（1959 年 9 月 7 日）中所感歎的那樣：「詩難，不易寫，經歷者如魚飲水，冷暖自知，不足為外人道也。」

　　毛澤東再也沒有書寫過這首七律。

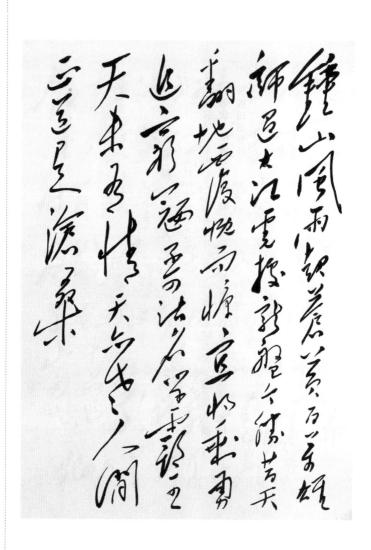

田家英珍藏的毛澤東《七律‧人民解放軍佔領南京》手跡

田家英與小莽蒼蒼齋

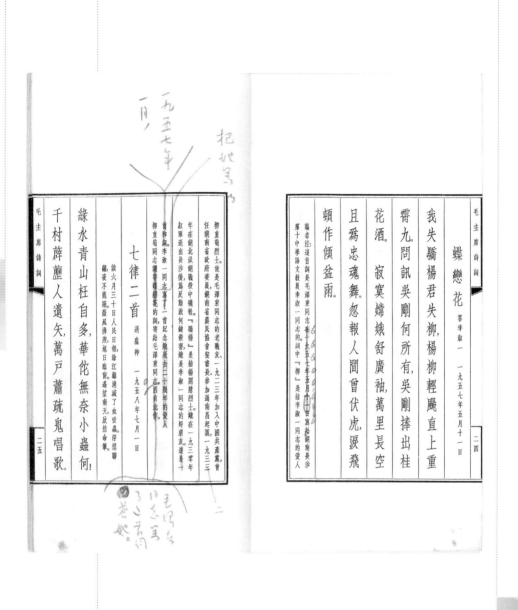

《毛主席詩詞》（三十七首）出版後田家英仍在修改註釋

　　1958 年 4 月 27 日，毛澤東在寫給田家英的信中，建議他「如有時間，可一閱班固的《賈誼傳》。可略去《弔屈》《鵩鳥》二賦不閱。賈誼文章大半亡失，只存見於《史記》的二賦二文，班書略去其《過秦論》，存二賦一文。《治安策》一文是西漢一代最好的政論，賈誼於南放歸來著此，除論太子一節近於迂腐以外，全文切中當時事理，有一種頗好的氣氛，值得一看。如伯達、喬木有興趣，可給一閱。」

　　賈誼，西漢時人。據《史記》《漢書》記載，他十八歲時，「以能誦詩屬書」聞名於世。文帝時被召為博士，每次皇帝詔下讓議論的問題，許多年長博士說不清楚的地方，年僅二十餘歲的賈誼對答如流，才華出眾。雖然他在幾年後經歷了被貶黜的磨難，但他憂國憂民之心未泯，仍然向文帝寫了《治安策》，即毛澤東所說「南放歸來著此」。

　　《治安策》又名《陳政事疏》，它是賈誼為當時國家的長治久安提出的政治謀策。包括君主要居安思危、削弱諸侯權力、培養接班人等問題。文章樸實犀利，感情中肯真摯。凡此，毛澤東稱它「是西漢一代最好的政論」。

　　魯迅也曾讚揚過賈誼的《治安策》是「沾溉後人，其澤甚遠」的「西漢鴻文」，這與毛澤東的評價異曲同工。毛澤東欣賞賈誼，在其早年詩句「年少崢嶸屈賈才」中已見端倪。後來，他在評論初唐詩人王勃的作品時，也曾和王弼的哲學、賈誼的歷史學和政治學相媲美，稱他們都是少年英發的「英俊天才」。毛澤東還特別對於賈誼三十三歲那年，由於梁王墜馬而深感自責，不久鬱鬱而死表示惋惜，曾感歎道：「梁王墜馬尋常事，何用哀傷付一生。」

由此可見，毛澤東讓田家英讀《賈誼傳》，其目的在於引導他的年輕祕書像賈誼那樣文必切於時用，發揮聰明才智，做一個有骨氣、有創見的人。

　　田家英確實從毛澤東那裏學到許多常人無法與之相比的東西，看書常常有感而發，並有自己獨到的見解。1959 年廬山會議期間，田家英向吳冷西談到主席推薦他看《賈誼傳》時說，他很欣賞《弔屈原賦》，喜歡背誦其首段。他覺得中國目前的情況隱約顯出《治安策》中歷陳的弊端，他贊成 1954 年中央撤銷六大中央局，不贊成現在又設六大協作區（後來又形成六大中央局的建制）；他認為漢初罷黜諸侯是英明的；唐代建藩，擁兵自重，是自亂天下；秦始皇功不可沒，可惜焚書坑儒，遭世人咒罵。歷代有識君主，大都既能治國又能治家，兩者兼備不易，但非如此不可。田家英的這些議論，看似純屬論史，實則有所謂而發。

　　田家英長期在毛澤東身邊工作，對主席的不同凡響、棋高一着，比一般人感觸更深一些。但他確實沒有將毛澤東當作一尊神，因而對毛澤東的某些缺點和做法，私下常有些議論。如毛澤東對經濟工作不熟悉，缺乏這方面必備的知識和理論，使他在處理經濟問題上，遠不如處理軍事、政治問題那樣得心應手。田家英在廬山上和李銳談起一副對聯：「隱身免留千載笑，成書還待十年閒。」即指「主公」（在兩個人談話時，田對毛的尊稱）應當擺脫日常事務，專心於理論的研究。他很惋惜「主公」志不在此。又如說「主公」有任性之處，這是他有次同楊尚昆談到深夜時兩人的同感，「主公」常有出爾反爾之事，有時捉摸不定，高深莫測，令人無所措手足。田家英有枚閒章「長存敬畏」，可看出在相當長的時間裏，他內心深處的

1959 年田家
英參加廬山
會議後在九
江　　南京
的客輪上（吳
冷西攝）

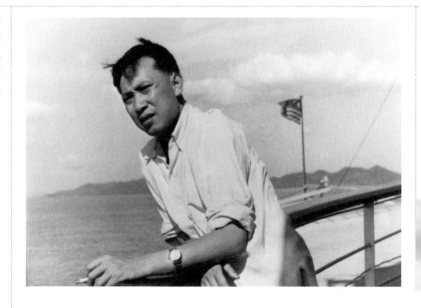

矛盾心理。

自 1962 年中央北戴河會議以後，毛澤東對田家英愈加不
信任，關係也愈來愈疏遠。田家英在他最後的幾年，常流露出
十分矛盾的心理，他不止一次地對逄先知說過：「我對主席有
知遇之感，但是照這樣下去，總有一天要分手。」

田家英的結局是個悲劇。他跟隨毛澤東十八年，把畢生
的精力都獻給了傳播毛澤東思想的偉大事業（他是《毛澤東選
集》一至四卷九百多條註釋的主編）。田常說，「毛澤東思想已
經深入我的骨髓」，他不允許毛澤東思想有一點點瑕疵。他對
毛澤東本人的某些做法偏離或違背毛澤東思想所表露出的那種
疑惑、不解、彷徨，那種憂心忡忡、無奈的悲愴，這正是田家
英的悲哀所在。多少年後，好友曾彥修還在詩中憤憤不平：「賈
生泉下迎新客，世上於今革命難？」

田家英確實像賈誼。

家英同志：

如有時間，可一看班固以《賈誼傳》。可惜無王元屈屈、鵩鳥二賦不登。賈誼文章大半忘失，只在《漢書》及此而二賦二文，班書具其《過秦》圖論，在二賦一文。田《治安策》一文是西漢一代最好的政論，賈誼抱南發佩感車如此，除論太子一節近於迂腐以外，全文切中當時及現，有一種輕倩的氣氛，值得一看。如有董春才為史題，可給一看。

毛澤東 四月廿七日

1958 年 4 月 27 日毛澤東致田家英信

熟悉田家英的人都知道，他的愛好之一 —— 背誦古詩詞，即便在戰爭年代也不例外。

楊述在晚年回憶延安時期的生活，還清晰地記得，夕陽西下，不滿二十歲的田家英英姿勃發，站在黃土高坡朗聲吟誦：「我見青山多嫵媚，料青山見我應如是……不恨古人吾不見，恨古人不見吾狂耳。」辛棄疾的《賀新郎》在楊家嶺上空迴響、飄逝。

然而，知道田家英喜歡作詩的人則少之又少。當年董邊把田家英作的詩陸續謄寫在一個本子上，積少成多，到 1966 年已有滿滿的一本。可惜「文革」中被造反派抄走，就再也沒有下落。如今我們只在梅行篆刻的「京兆書生」印章的邊款上，發現了田家英於 1959 年在廬山上作的一首詩，這成了田家英自作詩中僅存的「碩果」。當我們走訪他的同事、朋友，還能聽到幾句甚至完整的田家英的詩作，其中廬山詩常被友人提起。

第一次上廬山

1959 年 7 月，中共中央在廬山召開會議。會議的初衷是要解決「大躍進」中出現的「左」的傾向。為此，毛澤東在會議前特別召集「秀才們」開了個「神仙會」，統一認識，為會議定了調子：成績偉大，問題不少，前途光明。那時大家的心情舒暢，白天開會、遊山，晚上散步、跳舞，頗有「神仙」味道。又傳來毛澤東新近寫的兩首《到韶山》《登廬山》詩，引得「騷人」詩興大發，朱老總、董必武、林伯渠等率先賦詩唱

和，其他人緊隨其後。

　　一天，康生、陳伯達、田家英三人結伴去含鄱口。路上，田家英背起白居易被貶九江時在廬山作的詩。不知是誰提議，三人來個聯句吧，立刻得到其他二人的回應：「三人結伴走，同上含鄱口；不見鄱陽湖，恨無拿雲手。鄱陽忙開言，不要拿雲手；只因聖人來，羞顏難開口⋯⋯」他們的詩正好反映會議初期人們的普遍心態：陶醉自然，忘情物外。

　　但始料不及的是彭德懷「萬言書」的出現，事態發生了大逆轉。起初，代表們對彭總的發言各抒己見，有反對也有贊同，贊同者居多。為此，朱老總還賦詩：「此地召開團結會，交心獻膽實空前。」說明會上的氣氛還是平和的。毛澤東7月11日與周小川等人談話，也察覺到「大躍進」的負面影響對他所產生的困惑 ——「自己常是自己的對立面，上半夜和下半夜互相打架」，似乎有反省之意。但幾天後，局勢急轉直下，毛澤東把它定性為黨內兩條路線的鬥爭，會議的方向也就由原先的「糾左」轉向「批右」了。

　　那段日子，田家英一下子跌入政治核心的漩渦裏。之前，他與張聞天通電話，要他在小組發言時慎重些，尤其不要涉及「全民煉鋼」和「得不償失」的話題。張聞天對妻子劉英說，「連田家英都不敢講話了，我再不說，就沒人說了。」之後，隨着小組批判的升級，他與李銳講的關於「主席百年之後不要有人議論」的悄悄話，也被中南組的代表捅了出來，一時風波驟起，尤其毛澤東7月23日的講話，無疑是對「秀才們」的當頭棒喝。儘管會前他們對「講話」可能產生的負面影響作了種種猜測，但都沒料到毛澤東還是將他們劃入「動搖派」、「離

右派只有三十里遠」的那類人裏去了。

會後，田家英、陳伯達、吳冷西、李銳沿着往小天池的路走去，大家都默默無語。走到一石亭前停下，見幾根石柱無聯刻，有人提議寫一副對聯吧，田家英撿起地下燒焦的松枝，抬手寫下了「四面江山來眼底，萬家憂樂到心頭」，一下道出了當時大家的心情。

當晚夜深人靜，田家英輾轉反側，久久不能入睡。他走出屋門，在松林踱步，聽松濤沉吟，回想自 1949 年隨主席進京，一晃十年有餘，感慨萬千。日前與吳冷西聊天，吳提到不久前主席與他談話，還說到書生歷來多端寡要，抓不住時機，不能當機立斷等弊病。想到這些，田家英心緒萬千，對「政治」的無奈，對前景的擔憂，從未有過的困惑，特別是對不起人民大眾的深深內責之情，縈繞心頭。

田家英懷着複雜的心情，寫下了這首七絕《京兆書生》：「十年京兆一書生，愛書愛字不愛名。一飯膏粱頗不薄，慚愧萬家百姓心。」

8 月初，田家英被迫當面向主席作了檢討，毛澤東說「秀才還是我們的」。雖然「秀才們」暫時躲過一劫，但田家英和毛澤東的關係已出現了裂痕。

第二次上廬山

1961 年 8 月 23 日，中共中央又在廬山召開工作會議。之前，由田家英主持起草的《農村工作六十條》頗得毛澤東的讚賞，毛提出「城市也要搞幾十條」，從而導致了它的姐妹篇《工

業七十條》的誕生。此次廬山會議內容之一，就是重點討論剛剛起草完的《工業七十條（草案）》。

上山之前，毛澤東對田家英說：「這次要開一個心情舒暢的會。」由於有了第一次廬山會議的經歷，它引起的災難性後果，毛的感受不會比別人的小。其他與會者也都謹慎得多，薄一波因田家英有「很會處理大爭論矛盾問題」的辦法，特地找他商量，如何做才能減少爭議，儘快統一認識。田認為其實很好辦，建議同中央頒發《六十條》一樣，另寫一封指示信，強調突出黨的領導，對發揮工人積極性等政策性強的語言要說足講透，但對條例的實際內容則細之又細，環環相扣。中央書記處同意這一建議，指定田家英組織人起草指示信稿。

修改後的條例草案和指示信得到了六大區代表的認同，廬山會議在平靜中結束。剩下的便是代表們自由活動，結伴散心了。

一天，鐵道部副部長呂正操、水電部副部長劉瀾波、國家經委副主任谷牧約田家英一起去五老峰。一路上，大家興致很高，呂正操談起上一次遊五老峰時，賓館派了好幾個年輕姑娘，左攙右扶，前導後呼，生怕呂部長出意外。

田家英照例邊走邊背誦古詩，當背到東漢建安文學代表、三曹之一曹植的詩作時，谷牧打斷了田家英，問曹植的「七步成詩」是否確有此事？田說應該不會有什麼問題，史書早有記載，何況七步成詩對於曹植也並非難事。呂正操插話，「都說田家英是才子，何不效仿曹植也來個『七步成詩』？」

在大家的慫恿下，田家英應允了。他略想一下，出口一句「公子素遊五老峰」，話音未落，劉瀾波啞然失笑。呂正操自知

「素遊」二字是在譏嘲自己，表情微微有些尷尬。

「公子素遊五老峰，煙雨瀰漫霧騰騰；有朝電力火車到，滿目青山盡芙蓉。」

這次輪到劉瀾波「抗議」了，說田家英偏向，如果不先通電，哪開來的電力火車？谷牧忙出面調解，對田家英說：「解鈴還須繫鈴人，你惹的麻煩還是你來解決。」好在田家英腦子快，將「電力」與「火車」對調了一下，改為「有朝火車電力到」，呂正操和劉瀾波都算滿意了。

梅行刻《京兆書生》印文與邊款

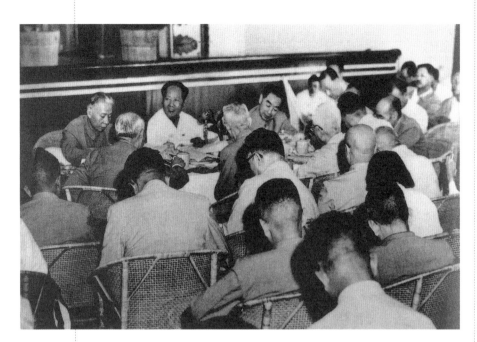

1959 年廬山會議會場

20 世紀 50 年代中期，毛澤東需要一位懂得英語並研究國際形勢的祕書。當林克到中南海報到時，田家英曾對他說過一番話：「主席對祕書的要求很嚴，主要在工作質量上，對問題的看法要有深度，要有自己的見解。要想做到這些，只有多讀書，不然幾年你也幫不上主席什麼忙。」田家英說自己也是「自恨讀書遲」。雖然是談讀書，卻反映了毛澤東一向倡導思考問題要有自己的獨到見解，也就是他喜歡的「和而不同」。

在小莽蒼蒼齋收有一冊裝裱的毛澤東手稿冊頁，深藍套封上用小楷寫着「毛澤東：《中國農村的社會主義高潮序言》」，下面署款「一九六四年三月家英裝藏」。《序言》分兩稿，都是過程稿（作者手寫的草稿，不是定稿），均為十頁，一篇用鉛筆書寫，另一篇用毛筆書寫。一篇文章幾次易稿，表明作者對它的重視。我們就從這篇《序言》談起。

建國初期的 1955 年，在農業合作化的進程上，用毛澤東自己的話說，是社會主義和資本主義決勝負的一年。這一年的 5 月、7 月、10 月中共中央召集了三次會議，推動農業合作化，於是幾千萬戶農民響應號召，合作化搞得熱火朝天。

為了進一步推動這一運動的發展，毛澤東帶領田家英和逄先知，從各省報來的一百幾十篇材料中，親自篩選，認真修改文字，準備編輯成書。有的材料文字太差，毛澤東像老師改作文似的，改得密密麻麻，甚至連題目都要改得鮮明、生動。他為每篇文章寫了按語，共計一〇四條。

那段時間，每天清晨，田家英都會接到一批毛澤東改過的稿子，讓田家英作文字上的處理。毛澤東的激情感染了田家英，以至田讓在《中國婦女》主持宣傳工作的董邊，趕緊從農

村婦女角度選一些有代表性的稿件，也一起加入進來。

12 月 20 日毛澤東寫信問田家英：「書名叫作《五億農民的方向》如何？如果用這個名稱，那就要把補選的那篇《五億農民的方向》放在第一篇的位置，請酌定。」田家英感到書中內容與書名有差距，這裏面有經驗也有教訓，把書名定為「方向」，不很妥當。他與逄先知談起這個思路，而逄先知卻認為改換主席親定的書名不好，他的擔心是有理由的。毛澤東一向認為改造五億農民是最艱難的事業，需要花費很長的時間和精力才能完成，如今合作化運動發展如此迅猛，大有燎原之勢，很出乎他的意料，用毛澤東自身的感覺，1949 年全國解放時都沒有這樣高興過。

然而田家英沒有迎合毛的想法，他向毛澤東直陳己見，贊成書名用《中國農村的社會主義高潮》，更為客觀。毛澤東認為田的想法有道理。幾天後，毛在生日那天，完成了《高潮》序言的定稿。我們還從毛澤東 30 日寫給周恩來、劉少奇等人的信中得知，「為《中國農村的社會主義高潮》一書寫的一篇序言，請審閱，看是否可用。如有修改，請告田家英同志」，毛澤東確實接受了田家英的建議。

說起毛澤東採納田家英的意見和建議，還有一件大事值得一提，就是要田代他起草中共八大開幕詞。

中共八大開幕詞，毛澤東曾兩易其稿，不知為什麼都沒有寫完。後來讓陳伯達起草，毛看後仍不滿意，說寫得太長，扯得太遠，於是找來田家英。田看過毛起草的開幕詞，感覺內容略顯空洞，言辭流於口號，他把自己的感覺告訴了主席。毛澤東決定讓田家英起草，他告田：「不要寫得太長，有個稿子帶

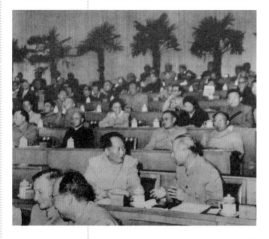

1956年9月15日，毛澤東、劉少奇在中共八大主席臺上交談

在口袋裏，我就放心了。」田家英一個通宵趕寫出初稿，毛澤東比較滿意。1956年9月15日，「八大」在政協禮堂召開。毛澤東致開幕詞，據統計，全場響起三十三次掌聲。代表們都稱讚開幕詞寫得好，毛澤東說：「開幕詞是誰寫的？是個年輕秀才寫的，此人是田家英。」

人們可能還記得開幕詞中的一句話：「虛心使人進步，驕傲使人落後。」它早已成為膾炙人口的格言。1972年，毛澤東在接見即將出席聯合國大會的中國代表團一行時說：「送你們兩句話，一是沒有調查就沒有發言權；二是虛心使人進步，驕傲使人落後，這是田家英講的。」

此時田家英已去世六年了。

毛澤東喜歡聽不同意見。他欣賞和贊同孔子的「和而不同」，不喜歡「同而不和」。在他眼裏，「同而不和」的「同」，意味着表面上大家意見都一致，掩蓋了實質上的「不和」。而「和而不同」是在確定大目標的前提下，可以有各式各樣的想法，像音符一樣，只有「和聲」，才能演奏出樂曲，「單調」是成不了音樂的。毛澤東說他最不高興看到的就是會場上鴉雀無聲，就是說沒有不同意見了。毛澤東之所以喜歡田家英，也在於田能提不同意見。

令人惋惜的是，在順利解決農業合作化的同時，也助長了毛澤東個人專斷的意志，深信自己的主張總是正確的。加上黨

內「個人崇拜」之風愈演愈烈，毛澤東最終被推上了神壇。毛提倡的「和而不同」被自己搞的「一言堂」所替代，而他對田家英的信任，也因田過多地與他意見「不同」而喪失殆盡。以致 1966 年 3 月在杭州召開的中央工作會議上，毛澤東就坦言了對田家英的意見，並歷數田在幾次反右傾中，一貫右傾，沒能和他同心同德。如對批判《武訓傳》《紅樓夢》、「二胡」（即胡風、胡適）等，田都表示不贊同。最終，毛澤東嚮往的「和聲」，還是被「單調」的一種聲音所代替。而一旦黨內只聽到一種聲音，像「文革」這樣的災難發生，只是個時間問題。

1955 年 12 月 20 日毛澤東致田家英信

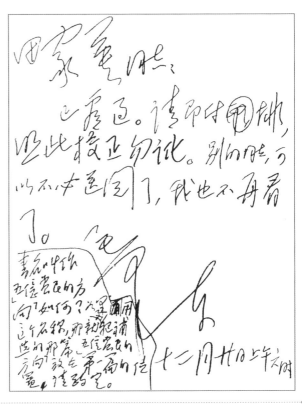

「字是九重天」

　　新中國成立前夕，毛澤東派田家英到東北各城市作調查。路過本溪時，東北局的柴樹藩請田家英到家中一敍，並特地拿出新近買到的《唐宋元明清畫冊》給田家英觀賞。柴說這本畫冊是從大帥（張作霖）府流散出來的，印製相當考究，足足花了他一千斤小米。

　　田家英一邊欣賞一邊想到主席日理萬機，操勞過度，能在間歇中看看古代藝術作品，不失為一種調劑，一種休息。在田家英的提議下，柴樹藩割愛了。這是我們所知田家英最早的一次與收藏有關的活動，儘管收藏者並不是田本人，所收物品也還不能算是真正的文物。

　　田家英開始蒐集清代學者墨跡是在建國後不久。起因是他打算完成在延安馬列學院任近代史教員時就想撰寫一部以馬克思主義唯物史觀為指導的新的《清代通史》這一願望。由於擔任毛澤東的政治祕書，田家英暫時將這個願望埋藏在心底，企望有朝一日告老還鄉後能了卻自己年輕時的夙願。他開始有計劃地購買清史方面的書籍，並分門別類地蒐集清代學者的墨跡，有條幅、楹聯、手卷、冊頁、手稿、書札等。

　　經過經年不懈的努力，到 1966 年的上半年，小莽蒼蒼齋已經收有二千五百件藏品。

　　如今我們翻閱這批墨跡，有如翻閱一部近代歷史的圖卷。這裏有太平天國、甲午戰爭、義和團等重大歷史事件的史料，也有文字獄、評點《紅樓夢》的史料。田家英常對友人說：搞學問要有專長，蒐集這類東西也要隨學問而有所專注。現在許多人欣賞繪畫而不看重書法，更不看重年代較近的清人的字，倘不及早蒐集，不少作者的作品就有散失、泯滅的危險。

148 •

田家英與小莽蒼蒼齋

一次在東安市場的古舊書店，田家英遇到陳英、金嵐夫婦。金嵐與田家英曾同在延安陝北公學學習，老同學相見，十分親切。但當看到他們夫妻花二百八十元買一幅徐悲鴻的「馬」，很不理解，事後還專門打去電話表示自己不贊同的意見。田家英對專門研究齊白石繪畫的辛冠潔也曾表示了同樣的想法：即文人書法不僅是難得的藝術，更能留下一些難得的史料。古人常說「畫是八重天，字是九重天」，可見字的品位遠在畫之上。辛冠潔說他後來也蒐集一些著名文人的字，就是受田家英的影響。

　　田家英除了在古舊書店、地攤兒上尋覓，有時也從收藏者那裏得到他所需要的藏品。

　　著名收藏家趙藥農（趙翼後人）過世了，其家人有意將藏品轉讓，田家英因而獲得了一批高水平的藏品，其中有趙翼、張惠言、伊秉綬、孫星衍、黃景仁、劉逢祿、吳咨等幾十位著名學者的墨跡。田家英很看重趙藥農的這批藏品，認為他的收藏品位高，歷史價值重於藝術價值。譬如清初詞人顧貞觀的《金縷曲》扇面，不僅因顧在當時已聲傳海外，與陳維崧、朱彝尊並稱「詞家三絕」，還在於該扇保留了三百年前顧貞觀以情真意切、催人淚下的情感，填寫兩首《金縷曲》，感動了著名詩人納蘭性德，並通過其父納蘭明珠的幫助，從而營救出因科場案受牽連，流放塞北長達二十三年的江南詩人吳兆騫的真實故事。趙藥農在這件扇面上寫下了長篇題跋，對整個事件做了翔實的考證。

手札具荷
頃春并
不食頗羸一書採摭之勤考据之確元明以来無此學問
也嘆服並知当有宋雅正俗字考及水経疏孝書
次第将就以年少心力正当之時施展棄一切專考必古學
視孝荣炳烜光腾業残掇拾者其所就芸特拔十首
僑即蒿傳世与庄巻究属両途謂墓誌此諸年尚
当鱼汰拳業于此博庵一事然後畢力於著述来
日方長正未晚也伏几誠無當於
高明正以爱慕之深不覚一吐甚浅陋乎　同事諸公
皆一時彦士文届俊徳可謂極友朋之樂可勝健羡晩
時气偃為道気率此僑傻無恨
近惟進止一
季仉學長兄先生
學弟趙翼頓首

趙翼致孫星衍書札

紙本　24.5×10cm

吳門握別，彈指兩年，渭樹江雲，時深翹溯。接閱手札，具荷注存，示《倉頡篇》一書，採摭之勤，考據之確，元明以來無此學問也。嘆服！嘆服！並知尚有《爾雅正俗字考》及《水經疏》等書次第將就，以年少心力正足之時，能屏棄一切，專心古學，祝弟等炳燭光陰、叢殘掇拾者，其所就豈特數十百倍耶！第傳世與應舉究屬兩途，尚當兼治舉業，了此場屋一事，然後畢力於著述，謂宜趁此韶年，正未晚也，俗見誠無當於高明，正以愛慕之深，不覺一吐其淺陋耳。同事諸公，皆一時名士，文酒談宴，可謂極友朋之樂，可勝健羨，晤時乞俱為道意。率此佈覆，並候近佳。不一。季仇學長兄先生。學弟趙翼頓首。

　　田家英在尋覓清人墨跡中，惟文人之間往來的墨跡最為關注。他常以唐人劉禹錫的「談笑有鴻儒，往來無白丁」為例，說自古文人見面，所談多不會是些生活瑣事，文字往還也常有學問政見在其中，他日研究歷史，從這些資料中會有意想不到的收穫。的確，在小莽蒼蒼齋的藏品中，常有記述文人之交的墨跡，例如孫星衍書與武億的篆書聯和武億致孫星衍的信，便是田家英在不同的時間、地點收集到的這兩人交往的墨跡，其內容均與當時發生的某個歷史事件有關，值得一談。

　　孫星衍，字伯淵，江蘇陽湖人，乾隆五十二年（1787 年）以一甲第二名進士授翰林院編修，充三通館校理。兩年後翰林院散館。按規定，這一院的翰林應經考試後量才任用，或留館，或改官，考試專試詩賦。孫星衍在作《勵志賦》時，引用《史記》中的一個古體字，主考官和珅不識，指為錯字，孫星衍因此被列為二等，降職使用。

　　武億，字虛谷，河南偃師人，乾隆四十五年（1780 年）進士。乾隆五十六年，武億出任山東博山知縣。赴任前，他辭別好友孫星衍，並索書聯對「為藝亦云亢，許身一何愚」以為紀念，而孫星衍當時「匆匆不及應命」。第二年，上任只七個月的武億因得罪和珅而受劾罷官。當武億再次來京都時，孫星衍在自己的書齋「問字堂」中「始踐前諾」，為他書寫了拿手的玉箸體聯對，並用工整的隸書小字在跋中記錄此事的緣起。前後不到三年，孫、武二人同因莫須有的罪名得罪和珅，這也就使他倆的友誼平添了幾分「惺惺相惜」的色彩。

　　武億致孫星衍的信札寫於乾隆六十年（1795 年）十月十一日。那時武億已免職多年，迫於生計，他在山東各地講學，後

又在阮元幕中編錄史志。武億在信中講述，因「中間為謬人更張，冗舛龐雜，慮為他日笑柄」，不得已，「未及終局，遂各散去」。這是武億結束遊蕩生涯前寫給孫星衍的最後一封信。一個月後，他返回故里，就再也沒有離開偃師。四年後，和珅受到懲處，所有受和珅之害者，均已復官，朝廷乃召武億復職，但公文送達偃師時，武億已卒。

武億一生懷才不遇，憂鬱早逝，孫星衍對此深感悲痛。他撰寫《武億傳》，其言辭恭美，情真意切，對武億的人品、才華給予了很高的評價。

張惠言篆書八言聯也是田家英十分看重的作品。張惠言，字皋文，江蘇武進人。嘉慶四年（1799 年）進士。張年輕時得朱珪賞識，特經皇帝恩准改授編修，充實錄館纂修官。張惠言於經學、小學、駢體文等均有專學，還是常州詞派的開創者。他和惲敬一起創立了陽湖派，專門提倡寫短小簡潔的散文。張惠言於不惑之年，染疾猝亡，十分可惜。

他生前儼然是毗陵地區（今江蘇武進）文界領袖，這從他作品的邊跋中也可感受其氛圍：一人題字，九人側立，其中丁履恆、陸繼輅、劉逢祿都是享譽當時的經學、小學、校勘學家；李述來、魏襄等亦是本地名賢，這些人統屬於毗陵地區的學者，他們往來頻繁，由此可見一斑。

此外，像趙翼的詩軸、張燕昌的飛白對、黃景仁等的唱和詩軸、李慈銘的聯對、張廷濟臨號叔旅鐘銘軸等，都記述了文人之交的雅趣，也是小莽蒼蒼齋中最能體現齋主收藏意圖的作品。

為藝亦元元，許身一何愚。

虛谷大兄以去年冬仲之官博山，屬書此聯，時匆匆不及應命。今年虛谷罷職來都，始踐前諾，時乾隆五十七年太歲在壬子十二月六日，雪晴後篆於琉璃廠問字堂中。是日與少白、春涯、皋雲集飲，有瑞卿看題，艷亭抹硯並鈐印。南蘭陵弟孫星衍。

名下鈐白文篆書「孫星衍印」、朱文篆書「風流榜眼」、「執法仙官」三方印：引首白文篆書「樂安」長方印。

堂中是日與少白春涯皋雲集飲有 璑卿看題 艷亭抹硯并鈐印 南蘭陵弟孫星衍

虛谷大兄以去年冬仲之官博山屬書此聯時匆匆不及應 命今年虛谷罷職來都 始踐前諾 時乾隆五十七季本歲在壬子十二月六日雪晴後篆于琉璃廠問字

孫星衍篆書五言聯
紙本　114.5×20.8cm

釋文

昨有兩札奉啟閣下，想節次已收到。比於初九日晡前，又自遞中得手誨，並悉在省垣尚有盤桓，阻遠未獲瞻覯。深為悵悵。億館事已謝去，定在來月初旬內動身，抵克州晉謁左右，藉承面命。惟讎校《五經異義》諸書，愧億閱淺，恐負閣下表章古人深心爾！億今歲代阮學使編錄此方金石，未及終局，遂各散去，中間為謬人更張，冗舛龐雜，慮為他日笑柄。閣下有少便，須以字致學使，書成亦勿遽刻也。億目今已經營治裝，隨帶書籍頗累贅，然村校書移家，此等學囊，正好擺架子足已。臘月間仍當回鄉里當有復禮，十一月後或可定局。秀外慧中，堪供消受也，閱此想為撫掌。尚有要語，乞留神道家內丹、釋氏戒體二種，善珍愛！良會不遠，晤面再道委悉。淵如先生觀察閣下。

億頓首。十月十一日。

武億致孫星衍書札
紙本　19.3×25.1cm

釋文

學有經術，通知世事；行無瑕尤，直似古人。

嘉慶二年正月二十九日張惠言於半野草堂為邵聞篆。時江陰祝百十偕丁履恆、陸繼輅、周夢嘉、劉逢祿、魏襄、李述來過此同觀，張翊、董士燮亦在側。因屬履恆書款，並書同人名，效古人題名之例，他日懸之座隅，可當晤對。惜傳雲遠在京師，不能同此良會爾！

跋下鈐白文篆書「張惠言印」、「皋文」二方印。

張惠言篆書八言聯
紙本 132×20.5cm

→ 釋文

虢叔旅曰：丕顯皇考惠叔，穆穆秉元明德，御於厥辟，得屯亡敃。旅敢肇帥刑皇考威儀，為御於天子，乃天子多錫旅休，旅對天子魯休揚，用作朕皇考惠叔大鬙和鐘。皇考嚴在上，翼在下，數數囊囊，降旅多福，旅其萬年，子子孫孫永寶用享。

姬周大鏞世罕匹，班連陸離滿朱碧。今權六十有一斤，一尺七寸高漢尺。曰虢叔作惠叔鐘，賈侍中說封西虢。仲後叔與叔後仲，左內外傳紛紛載籍。滅虢與鄭後復封，絡續遙遙難盡核。此名旅者書無徵，徐雲長父苦尋繹。（徐籀莊同柏雲《竹書紀年》屬王三年淮夷侵洛，王命穆公長父伐之。案古人名字相配，呂旅古通，呂有長義，穆公長父恐即此號叔旅。）林字作薔古文繁，禁鐶蠡文皆可覓。林鐘律應曰大林，鉽鉦鼓舞總不易。單穆州鳩雖有言，莫誤景王覆無射。汀州（伊墨卿太守秉綬所藏者）揚州（相國阮儀真師所藏者）才）手拓我曾獲，吉金奇緣喜加額。他時問字歐陽齋，再鼓喤喤譚古積。吳學士又阿䣢使，輾轉吟題照幾格。鄭子（竹坡）舟攜陳（葦汀）徐（蓉村）俱，契合往往如芥珀。傾筐倒篋為購之，

家藏周虢叔鐘，與阮、伊太守所藏者文辭同而體畫小有異處，余今臨此則參用三器之文也。道光十七年丁酉正月三十日錄辛卯舊作並識。叔未張廷濟時年七十。

名下鈐朱文篆書「廷濟」長方印，白文篆書「張叔未」方印。

張廷濟臨虢叔旅鐘銘軸
紙本　126×29cm

上世紀 60 年代的一天，谷牧寫信告田家英，「去年弄得王漁洋為宋牧仲寫的詩卷一件，請你審查一下靠得住不？如你以為是真的而又有興趣的話，就送給你吧。同朱彝尊的《經義考》豈不是可以做一個姊妹卷嗎？」

信中提到的《經義考》即題籤為《與閻若璩論理古文尚書卷》，是小莽蒼蒼齋的重要藏品，也是田家英引以為自豪的最能體現朱彝尊學術價值的一件作品。田家英對朱彝尊的作品留意篤甚，認為清初學者中，惟朱彝尊是較全面的，詩詞、古文無一不通，所著《經義考》便是根據自己收集的大量藏書和同代藏書家的存書寫成的巨著，記述了已佚和留存下來的經部書籍總目、序跋及自己的提要批評。

朱彝尊在這件寫給清初著名學者閻若璩的長卷中，輯錄《經義考》中的十四條，辨《古文尚書》孔安國的傳註為偽作，是對閻若璩當時所作《古文尚書疏證》一書的支持。該書在史實、典制、音韻、訓詁等諸多方面，考證出風行東晉由梅賾拿出來的、據說是漢代孔安國傳下來的《古文尚書》及孔安國的傳註是偽作。

此書抉疑發覆，去千古之迷霧，受到當時學術界的普遍重視和肯定，但也遭到了包括毛奇齡在內的一些學者的反對，正像朱彝尊在該卷的結束語中所述：

> 近蕭山毛大可（毛奇齡）檢討著《古文尚書冤詞》以辨梅書孔傳之真，予輯《經義考》，信孔傳之作偽，暇錄管見請正於百詩（閻若璩），雖言之重詞而之復有不計也。

田家英很看重朱彝尊的這件作品，逢有同好來訪，必拿出觀賞。谷牧曾多次觀看田家英的藏品，並對田執着的精神深感敬佩，希望有機會為小莽蒼蒼齋的收藏出一份力。

　　谷牧認為朱彝尊不僅在歷史學和考古學方面成就卓著，而且在古詩詞方面也享有盛譽。清初學者中能與詩壇盟主王士禛（漁洋山人）比肩者，也許只有朱彝尊一人。當時王漁洋的外甥、著名詩人趙執信言其二人詩作時，就有「朱貪多、王愛好」的評論。難怪谷牧一尋到王漁洋的詩卷，便馬上想到了田家英收藏朱彝尊的那件長卷。

丹青漫澹神理存品題云是塞
翁華江東詩律傳清門 塞翁為隱之子
我疑戈是易元吉景臺畫壁背
所尊余鏗韜性竸清詠天姥五
字雙眷掀吟詩玩畫輙移暑坐
屏寒具忘卻瞭飡栁子愛汝有
靜德桜荒始解憎王孫 忽憶元和栁司馬
士月六日紀事三十韻
招搖方拍子七日後長至五星如連珠
貞符協天瑞訣蕩天門開日射雕
棱次公卿儼行列百僚咸備位雲

王士禎行書詩卷
紙本　22.5×206.7cm

羅塞翁猿圖

栗葉初黃山水渾接臂叫嘯來羣
猿緣條引蔓下絕壁連尻結股爭
攀援老猿下視復招手羣猿跳擲
騰且奔可憐猿子亦大黠襁負母

← 釋文

維塞翁猿圖

栗葉初黃山水渾，接臂叫嘯來羣猿。緣條引蔓下絕壁，連尻結股爭攀援。老猿下視復招手，羣猿跳擲騰且奔。可憐猿子亦大黠，襁負母背如乘軒。黑者玄衣白玉雪，下飲百丈臨齋渝。齘齗嘆嗜生意備，丹青漫漶神理存。品題云是塞翁筆，江東詩律傳清門（塞翁為隱之子）。我疑或是易元吉，景靈畫壁昔所尊。余鏗韓性競清詠，天姥五字雙眉掀。吟詩玩畫輒移晷，坐屏寒具忘朝暾（飧）。柳子愛汝有靜德，投荒始解憎王孫（忽憶元和柳司馬）。

十一月十八日記事三十韻
招搖方指子。七日後長至。五星如連珠，貞符協天瑞。詄蕩天門開，日射觚棱

偽。何以硎曰仁，何以淬曰義。師行不驛騷，民居不愀悴。祈以八年中，次第芟醜類，自茲萬斯年，橐弓所不試。敢告載筆臣，著之大事記。

輓伊翁庵中丞四首

隔歲看持節，俄驚委逝川。烽高麗江水，魂黯點蒼煙。力疾圍城日，捐生破賊年。空留新賜家，突兀象祁連。

家世南充郡，功名僕射看（唐南充郡王伊慎）。行營諸道合，報國寸心丹。未取黃金印，先逢白玉棺。招魂何處是，瘴霧夕漫漫。

桓典青驄馬，終煩萬里行。竟歌虞殯去，不見蔡人平（中丞卒以五月，賊十月平）。

同上

次。公卿儼行列，百僚咸備位。雲中露布下，琅琅動天地。十月日在未（二十八日），軍府秉謀議。雷動傳滇城，十萬連步騎。貝子坐武帳，諸道師總萃。將軍拜祓社，偏裨怒裂眦。陣如荼火陳，士如鵾鸒鷟。搜穴剪狐鼠，燃犀照魑魅。天上舞鈎梯，地中鳴鼓吹。不遑濡馬褐，況敢執象燧。膽落鐘詎聞，髮短約競繫。半年築長圍，屏息門晝閉。樵採路久絕，啖食到殘骴。鼮技悔已窮。蟻援復何冀。孺子一（劍）七殊，偽相五刑備。自然天助順，豈曰吾得歲。昆明水清冷，金馬山贔屭。妖氛一朝洗，磨崖勒文字。釐圭命召虎，乘軒寵郇意。六詔歌且舞，給復置官吏。皇哉聖人德，涵育及動植。手提三尺劍，削平諸僭

早春行御河堤上口占

河干弱柳漸生稀，沙上芹芽努未齊。蓮子湖頭風
物好，誰慳艇子罥春泥。

城西一首寄金穀似
都城負太行，渤碣地形古。城西富流水，磬折頗
參伍。裂帛愴淒著，淵淵乃句矩。北上青龍橋，
雲峰粲可數。皎如奩中鏡，曉窗照眉嫵。南過金
口寺，遍地鵝王乳。錦石映文魚。
吾家魯連陂，蓑笠渺煙浦。小別二十年，稻塍幾
風雨。安得半尺筆，行歌鞭水牯。
牧仲先生索書近詩，聊請正。弟王士禛。

名下鈐朱文篆書「阮亭」方印。

164 •

同上

月暗封狐嘯，星寒櫪馬驚。流蘇東下日，目斷武昌城。

馬革平生志，昆明未息戈。星辰移九列，書檄動諸羅。歿視悲荀倔，生還失伏波。故人歌薤露，流涕向山河。

題王安節小畫
叢祠倚蒼厓，古木捎天碧。社後雞犬靜，村落無人迹。蕭蕭靈旗風，鳥噪人（山）煙夕。

贈許默公
我來太學已八月，長日坐臥石鼓旁。松風灑然送蟬語，一庭碧草生新涼。嗟哉趦趄不可辨，如箝在口誰能詳。安得邀君坐東序，同窮史籀賡宣王。

周家之少，仁人一人，而兩處說經互異。又《論語》「予小子履」一節云：此伐桀告天之文。《墨子》引《湯誓》，為此與書傳相戾，此一疑也。書序：「賄蕭慎之命」，孔氏傳云：海東駒驪、扶餘、馯貊之屬，武王克商，皆通道焉。考《周書·王會篇》：北有稷慎，東則滅良而已，此時未必即有駒驪、扶餘之名，且駒驪主朱蒙以漢元帝建昭二年始建國號，載《東國史略》。安國承詔作書傳時，恐駒驪、扶餘之稱尚未通於上國，況武王克商之日乎！此又一疑也。西漢之古文，杜林得之西州，賈逵、衛宏、馬融、鄭康成輩為之作訓傳註解者也。漆書雖不詳其篇數，考陸氏釋文所採馬氏註，惟今文及小序有注，而孔氏增多二十五篇，無一語及焉。海明之言曰：馬鄭所注並伏

釋文

《國語》採《世家》《戰國策》，逮《楚漢春秋》接其後，事迄於天漢。今於《李廣傳》附載陵事，於《大宛傳》載李廣利事。又如《衛將軍驃騎列傳》載公孫賀、公孫敖、韓說、趙破奴，皆直書巫蠱獄多係征和年事，安見安國不卒於天漢之後乎？曰安國與晁錯俱受書於伏生，伏生故秦博士，至文帝時年已九十，安國從而問業，最幼年已十五六矣。《史記》謂其早卒。《家語》後序稱安國年六十卒於家，今就文帝末年安國年十五計之，則其卒當在元鼎間。若天漢之後改元太始，安國年亦七十有二，迨征和二年巫蠱事發，安國年六十有七矣，尚得謂之早卒乎？當依《漢記》增家字為是。

《論語》「雖有周親，不如仁人」孔氏註云：親而不賢不忠，則誅之，管蔡是也。仁人謂箕子、微子，不如來則用之。於《尚書傳》則云：紂至親雖多，不如

棘下生安國亦好此學，衛、賈、馬二三君子之業，則雅才好博既宣之矣。」考衛、賈、馬三君皆治漆書，非膠東庸生所傳本，乃謂鄭意師祖孔學，而賤夏侯、歐陽等，何其謬論與！鄭志張逸問云：「先師棘下生问時人？」鄭答云：「齊田氏時善學者所會處也，齊人號之棘下生，無常人也。」然則特泛言之爾！八無常人，安得有其書乎？況安國文序，衛、賈、馬、鄭諸儒實未之見也。許叔重說文序云：易稱孟氏，書孔氏，詩毛氏，若似乎見孔氏古文者。夫以衛、賈、馬、鄭諸大儒均未之見，許氏何由獨得之？觀其撰《五經異義》，恆取諸家之說折衷之。共於舜典，禋於六宗。一云六宗者，易稱盈天，下不謂地，旁不謂四方，居中恍惚，助陰陽變化，此歐陽生、大小夏侯氏說也。一云古尚書說

同上

生所誦，非古文也。然則漆書亦止今文二十八篇而
已，孔氏增多之書無之也。夫東漢為古文尚書者不
一家，有胡常所授，有蓋豫所傳，有杜林所得，不
盡本於安國。而孔穎達《正義》謬稱孔所傳者，賈
逵、馬融等皆是，世儒不察，見古文字即以為安國
所傳，其亦粗疏甚矣。

魯壁古文，安國雖以授都尉朝倪寬、司馬遷，當時
頒行學官者伏生二十八篇，疑安國所授亦止於此。
遷史本紀、世家所載諸篇是已。若增多之書，未
奉詔旨立博士設弟子，安國不敢私授。故自膠東庸
生以下至於桑欽，其師傳歷歷可數，中如胡常、塗
惲、東漢之初頗有習其業者，然所受殆亦止二十八
篇而已。此終漢之世不見增多之書也。
北海鄭氏注解古文，本扶風杜氏漆書，初非安國壁
中書也。唐《孔氏正義》引康成書贊云：「我先師

攝位二十八年，即位五十年升道南方巡守，死於蒼梧之野而葬焉，壽百一十二歲。而《世紀》則云，舜年八十一即真，八十三而薦禹，九十五而使禹攝政，攝五年有苗氏叛，南征崩於鳴條，年百歲。《孔傳》釋文命，謂外布文德教命。而《世紀》則云足文履已，故名文命，字高密。《孔傳》釋伯禹，謂禹代鯀為崇伯，而《世紀》則云堯封為夏伯，故謂之伯禹。《孔傳》釋呂刑，呂侯為天子司寇，而《世紀》則云呂侯為相。所述與《孔傳》多不同，竊疑上安亦未必真見孔氏古文也。《正義》又云，古文尚書鄭所授，冲在高貴鄉公時策拜司空，高貴鄉公講尚書，冲執經親授，與鄭小同俱被賜。使冲得孔氏增多之書，何難徑進？其後官至太傅，祿比郡公，几杖安車，備極榮遇。其與孔邕、曹羲、荀顗、何晏共集論語訓注，則奏之於朝，何獨孔書止以授蘇愉，祕而不進？又《論語解》雖列何晏之名，冲實主之，若孔書既得，則或謂孔子章引書，即應證以君陳之句，不當復用包咸之說，謂孝乎

同上

六宗者，謂天宗三，地宗三：天宗，日、月、北辰也；地宗，岱山、河、海也。日月為陰陽宗，北辰為星宗，岱山為山宗，河海為水宗。所謂古尚書者，賈逵之說也。使叔重學孔氏書，則四時、日月星、水旱之義，亦必舉之矣。乃僅述歐陽、夏侯、賈氏之說，則叔重實未見孔氏古文也。譙允南《五經然否論》援古文書說以證成王冠期，考今《孔傳》無之，則允南亦未見孔氏古文也。《正義》謂王肅注書，始似竊見《孔傳》，故注亂其紀綱為夏太康時，然考尚書釋文所注五經不一，並無及於增多篇內隻字，則子邕亦未見孔氏古文也。《正義》又引晉書，皇甫謐從姑子外弟梁柳得古文尚書，故作《帝王世紀》，往往載《孔傳》五十八篇之書。夫士安既得五十八篇之書，宜篤信之，於《帝王世紀》均用其說。乃《孔傳》謂堯年十六即位，七十載求禪，試舜三載，自正月上日至堯崩二十八載，堯死壽一百一十七歲，而《世紀》則云堯年一百一十八歲。《孔傳》謂舜三十始見試用，歷試二年，

右計一十四條。

百詩年先生撰《古文尚書疏證》以攻豫章梅內史，近蕭山毛大可懺討著《古文尚書冤詞》以辨梅書孔傳之真，予輯《經義考》，信孔傳之作偽，暇錄管見請正於百詩，雖言之重悟詞之復有不計也。康熙己卯涂月同年共學弟朱彝尊草。

名下鈐朱义篆書「秀水朱彝尊錫鬯印」、「竹垞」二方印。

同上

惟孝美大孝之辭矣。竊疑沖亦未必真見孔氏古文也。
韋昭、杜預以前，安國五十八篇之書莫有見者，故諸儒
箋釋遇引增多篇內文，輒云逸書，要非安國書也。其為古文尚書者或出
於蓋豫，或本於杜林，要非安國書也。惟范史孔僖傳，
謂自安國以下，世傳古文尚書，連叢子亦載孔大夫與僖
子季彥問答，大夫曰：「今朝廷以下四海之內，皆為業
句內學，而君獨治古義，可謂妙矣。而不在科策之
遺訓，壁出古文。臨淮傳義，益固已乎？」季彥答曰：「先聖
例，世人固莫識其奇矣，賴吾家世世獨修之。」若是，
則壁中之書僖家具存矣。獨怪肅宗幸魯，遇孔氏子孫備
其恩禮。僖家既有臨淮傳義，其時上無挾書之律，下無
偶語之禁，何不於講論之頃一進之至尊，或上之東觀，
乃祕不以示人乎？竊意僖家所藏古義，亦止伏生所授諸
篇，而五十八篇則至晉而增多闕缺也。

康熙時期，江南流傳着這樣一個故事：江寧知府陳鵬年鋃鐺入獄，引起當地民眾的無限同情，紛紛投書為他辨冤。此事驚動了正在江南巡視的康熙。於是，他問在庭院玩耍的小孩兒：「兒知江寧有好官乎？」孩兒答道：「知有陳鵬年。」康熙又轉頭問身邊的大學士張英：「江南哪個是廉吏？」張英也舉出陳鵬年。江寧織造曹寅甚至為這位素不相識的官吏說情，向皇帝免冠叩頭，碰階有聲。終於使陳鵬年無罪獲釋。

陳鵬年，字北溟，號滄洲。湖南湘潭人。康熙辛未（1691年）進士，學識淵博，執法嚴明，以清廉著稱。

陳鵬年第二次被構陷入獄，是在康熙四十九年（1710年），究其原因同樣因為他的剛直得罪了江南總督噶禮（此人憑藉其母是康熙皇帝的乳娘，扶搖直上，是當時太子黨的重要成員）。

陳是個詩人，噶禮欲除之而不能，便煞費苦心地從陳鵬年的詩卷中挑刺兒，說他的《重遊虎丘》詩有反君思想。理由是詩中「代謝已憐金氣盡」的「金」字，暗指滿人入關前的國號；而「一任鷗盟數往還」中的「鷗盟」，乃陰通臺灣鄭氏集團之明證。那時，文字獄之風甚熾，於是，構陷成獄。

陳鵬年的二次入獄又引起了羣眾的騷動，商人因之罷市。「虎丘」詩案鬧到了康熙那裏。其時，康熙覺得文字獄的鉗制政策已收到效果，為了鞏固其統治，開始調整對漢族知識分子的政策，其中寬文網之禁便是重要內容之一。因此，他對此案明確表態：「詩人諷詠，各有寄託，豈可有意羅織以入人命」。又說：「陳鵬年虎丘詩二首，奏稱內有悖謬語，朕閱其詩，並無干礙。朕纂輯羣書甚多，詩中所用典故朕皆知之，即末句

『鷗盟』二字，不過託意漁樵。」由於康熙的干預，陳鵬年第二次獲釋出獄。

出獄後，陳鵬年將這兩首《虎丘》詩鈔錄成幅，並題跋記述始末：

> 此余己丑作《虎丘》詩也。庚寅既解組，於辛卯歲，此詩得呈御覽，幾罹不測。荷蒙我皇上洞雪，於壬辰十月初六日宣示羣臣，此二詩遂得流傳中外，誠曠古奇遇也。因囑書為誌於此，仰見聖明鑒及幽微，兼誌感泣於不朽云。

己丑（1709 年）作詩，庚寅（1710 年）事發，到壬辰（1712 年）十月結案，前後長達四年之久，成為清朝歷史上有名的文字獄案例。光緒年間著名學者俞樾曾賦詩記述此事云：「兩番被逮拘囚日，廛市號咷盡哭聲。」可見《虎丘》詩案在當時的反響之大。

陳鵬年的書法為世人所稱道，他原師顏真卿，繼學孫過庭。罷官時，以書法易米酒，片紙隻字，人皆珍藏，但流傳至今者已不多見。郭沫若生前收有陳鵬年用過的端硯一方，硯背鐫有鵬年親書題跋。

郭老未見陳氏書法，久覓陳書不得，而田家英的小莽蒼蒼齋卻收有兩件陳鵬年的字軸，特別是這幅《虎丘》詩，保存了近三百年，仍完好如初，實屬不易。它不僅是陳氏書法的精品，而且是清初文字獄的重要物證，是既有歷史價值又有藝術價值的收藏品。

陳鵬年行書虎丘詩軸
紙本　121.2×50.2cm

雪艇松龕閱幾時，廿年蹤跡鳥魚知。春風再掃生公石，落照仍卿短簿祠。雨後萬松全合沓，雲中雙塔半迷離。夕佳亭上憑欄處，黃葉空山繞夢思。

塵鞍剛餘半晌閒，青鞋布襪也看山。離宮路出雲霄上，法駕春留紫翠間。代謝已憐金氣盡，再來偏笑石頭頑。棟花風後遊人歇，一任鷗盟數往還。

此余己丑作《虎丘》詩也。庚寅既解組，於辛卯歲，此詩得呈御覽，幾罹不測。荷蒙我皇上洞雪，於壬辰十月初六日宣示羣臣，此二詩遂得流傳中外，誠曠古奇遇也。因囑書為誌於此，仰見聖明鑒及幽微，兼誌感泣於不朽云。長沙陳鵬年。

名下鈐白文篆書「陳鵬年印」、朱文篆書「滄洲」二方印：引首朱文篆書「潛閣」橢圓印。

顧貞觀《金縷曲》扇面

在小莽蒼蒼齋的收藏中，顧貞觀書寫的《金縷曲》扇面很值得一提。這不僅因顧在當時已聲傳海外，與陳維崧、朱彝尊並稱為「詞家三絕」，還在於該扇面保留了三百年前他以情真意切、催人淚下的情感，填寫二首《金縷曲》，感動了著名詩人納蘭性德，並通過其父的幫助，從而營救出因科場案受牽連，流放塞北長達二十三年的江南詩人吳兆騫的真實故事。

顧貞觀（1637－1714 年），字遠平，號梁汾，別號彈指詞人。江蘇無錫人。康熙五年（1666 年）舉人，官內閣中書舍人。貞觀稟性聰穎，尤對詩詞表現出濃厚的興趣。在少年時代，他加入了以吳兆騫兄弟為臺柱的幾社分支東南慎交社。順治十五年（1658 年），吳兆騫因科場案充軍寧古塔（今黑龍江海林市）。此事引起強烈震動，悉知內情者無不為之感到冤枉，「一時送其出關之作遍天下」。吳兆騫在關外生活了二十年，懷鄉思友之情與日俱增。他給顧貞觀寫了一封情文並茂的長信，鋪敍了塞外生活的苦難。貞觀見到老友悲涼、淒惻的書信，不禁悲痛萬分，他佇立冰雪之中，遙望北方，填《金縷曲》二闋，以詞代書，寄慰兆騫。

> 季子平安否？便歸來，生平萬事，那堪回首。行路悠悠誰慰藉，母老家貧子幼。記不起，從前杯酒。魑魅搏人應見慣，料輸他，覆雨翻雲手。冰與雪，周旋久。

> 淚痕莫滴牛衣透。數天涯，依然骨肉，幾家能夠？比似紅顏多命薄，更不如今還有。只絕塞，苦寒難受。廿載包胥承一諾，盼烏頭馬角終相救。置此札，兄懷袖。

我亦飄零久。十年來，深恩負盡，死生師友。宿昔齊名非忝竊，只看杜陵消瘦。曾不減，夜郎僝僽。薄命長辭知己別，問人生到此淒涼否？千萬恨，為君剖。

　　兄生辛未吾丁丑。共些時，冰霜摧折，早衰蒲柳？詞賦從今須少作，留取心魂相守。但顧得、河清人壽。歸日急翻行戍稿，把空名料理傳身後。言不盡，觀頓首。

　　顧貞觀同時將兩首詞給了素有詩交的當朝權相明珠的兒子納蘭性德，希望倚靠其父的權力拯救兆騫。性德讀了這般如泣如訴的文字，已是淚流滿面，他向貞觀保證：「此事三千六百日中，我當以身任之。」貞觀救友心切，悲痛以對：「人壽幾何？請以五載為期。」由於納蘭性德的四處奔波，終於得到其父及徐乾學等人的協助，康熙二十年（1681年）的冬天，吳兆騫結束了流放生涯，攜妻子兒女回到北京。相隔二十三年之後，此事仍然引起了轟動，「平手加額者盈路，親緒論者滿車，一時足稱盛事。」一些學者名士如徐乾學、尤侗等紛紛賦詩表示祝賀，一時洛陽紙貴。顧貞觀以其精湛的詞藝和高尚的人品享譽京城，親朋好友紛紛向他索求《金縷曲》鈔件得以珍藏。

　　該扇所錄皆為《金縷曲》，除書與兆騫的二首外，另外三首依次為「丙午生日自壽」、「秋暮登雨花臺」、「和芝翁題影梅軒詞」。顧貞觀一生創作《金縷曲》不足二十首，此五首為得意之作，故集錄書贈好友，以應囑託。此扇上款「德老世兄」，疑為查嗣瑮。嗣瑮（1653－1734年），字德尹，詩名與其兄慎行相垺。查家為浙江海寧大戶，兄弟三人（慎行、嗣瑮、嗣庭）同是享譽海內的詩人。慎行所著《遄歸集》載有「過吳漢槎（兆騫）禾城寓樓」詩，表明與吳氏過從甚密。

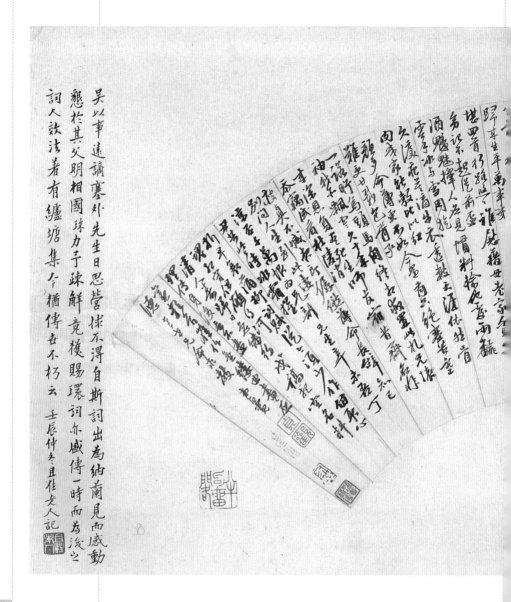

吳以事遠謫塞外　先生曰思營捄不得自斯詞出為納蘭見而感動

懇於其父明相國力于疏解　竟穫賜環詞爾盛傳一時而為後必

詞人效法著有纑塘集　令梔傳查不朽云　壬辰仲夊且作老人記

顧貞觀行書《金縷曲》詞扇面

紙本　16.5×50cm

此扇面藏顧梁汾先生手筆按先生名貞觀梁溪舊家幼擅才
名常與納蘭容若朱竹垞吳漢槎諸君子唱和往来未為人尤嫌與
好義扇面中所録舊作季子平安否四闋即係寄吳漢槎廿時

今按以于冬門納蘭若若陸張見陽
尋九千九通前後侯有顧吳啟題辭
吳證吳寄納蘭而詞復寅是闋了
癸巳秋工以閣心若介侶得吳友心
叔吳漢槎下懷詞書廊垞茶為
三百年同鳴未可以保存至今完
輕之卷可以珍羞秘笈
可謂朝里有緣矣收
嘗見戚山稼典雨年
文物大可為眉史上
之參攷云贇

夏酉兩中冬于大
曦一九〇六年大
除夕於京獻堂錢
下漢興

武進錢葆畊先生此卷
首前大城竹垞卷
有借居常廿年
非而並生金

磨墨五升，畫此狂竹。查查牙牙，不肯屈伏。天上天下，吾願劂取。一竿贈之，不釣陽鱎，而釣諸侯也。世人中有眼大如車輪者，定知予此意。

此文是「揚州八怪」之首 —— 金農的一篇畫竹題記。可惜畫已不見，從「查查牙牙，不肯屈伏」看，這幅墨竹該是很有一番氣派的，不過金農更着意於畫上的題記，特地重新書寫，想是要有所回味。

題記中的「陽鱎」，即白魚，《本草綱目》又稱牠為「鮊魚」，是一種鱗細而白、首尾俱昂的河魚，可入藥。金農引用「陽鱎」，是寓其珍貴而言也。這種寓意對於「眼大如車輪者」是再清楚不過的：於仕途的急流中沽名釣譽。

金農早年曾有過這方面的「嘗試」，只是生不逢時，沒有「釣」上罷了。雍正十三年（1735 年）開博學鴻詞科，金農應舉落選，從此心情抑鬱，後半生以賣畫度日。他擅長畫梅、竹、馬，更善於藉畫中題記來抒發自己的思想和個性。他埋怨社會的不公道，「偏是東風多狡獪，亂吹亂落亂沾泥」（《題梅》），又哀歎自己時乖命塞，「世無伯樂，即遇其人，亦云暮矣」（《題馬》），都是以物寄情。還是鄭板橋說得透徹，他是「傷時不遇，又不能決然自引去」，否則「何得出此恨句」？

在當時的社會裏，文人不可能摒棄階級的偏見，出污泥而不染，何況以賣畫為生的金農呢，自然不會餓着肚子孤芳自賞。

據清人牛應之《雨窗消意錄》記載：有一回金農赴宴，適逢一鹽商行酒令，以「柳絮飛來片片紅」之句，引起在座者

嘩然，來賓們笑其杜撰。金農當即以「夕陽返照桃花渡，柳絮飛來片片紅」是元人佳句為其解嘲。如果說那鹽商以此得到體面下臺，那金農則以他應對敏捷、幫襯妥帖得到更多的實惠——次日那鹽商「以千金饋之」。

不甘心於現狀，但又無法突破，往往乞於小利，金農的「布衣雄世」的傲岸思想便無蹤影。他性格逋峭，為人不趨時流，反映到生活處世的態度上，自然形成了「怪」。

金農的字向來以拙為妍，以重為巧，截毫端作楷隸，自成一家，名曰「漆書」。評者謂是從《天發神讖碑》《國山碑》等變化而來。

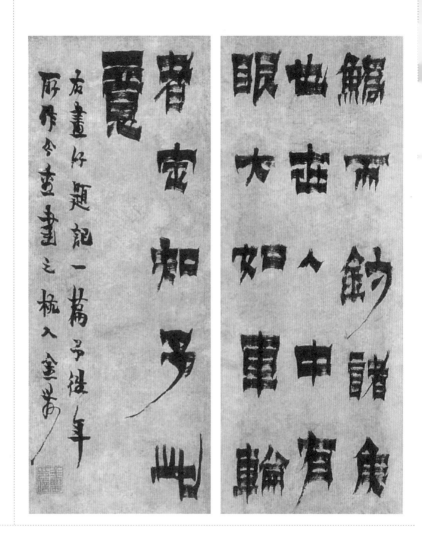

金農隸書畫竹題記屏

紙本　42.4×16.6cm

磨墨五升，畫此狂竹。
查查牙牙，不肯屈伏。
天上天下，吾願颭取。
一竿贈之，不釣陽鱎，
而釣諸侯也。世人中有
眼大如車輪者，定知予
此意。
右畫竹題記一篇，予往
年所作，今重書之。杭
人金農。
名下鈐朱文篆書「金農
印信」方印；引首朱文
篆書「冬心先生」方印。

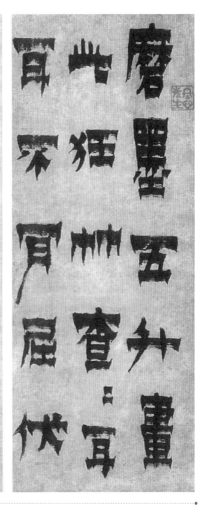

1991 年 5 月 24 日，在田家英辭世二十五週年之際，他的家人與中國歷史博物館聯合舉辦了「田家英收藏清代學者墨跡展覽」。開幕式那天，來賓如雲，盛況空前。人們由衷地敬佩田家英憑藉自己深厚的文化功底，執著地收藏清人墨跡，經年不懈，從而為社會保存下一批珍貴的歷史資料。薄一波走到林則徐的一幅行書軸面前，仔細聽取陪同人員的講解，默默駐足觀摩，久久不願離去。回到家，薄老即讓祕書打電話給董邊，商得一張林則徐墨跡照片，即這幅著名的「觀操守」條幅：

1991 年 5 月 24 日，時任中央辦公廳主任的溫家寶觀看「田家英收藏清代學者墨跡展覽」

薄一波讀《小莽蒼蒼齋藏清代學者法書選集》（兩側為陳烈、曾立）

觀操守在利害時，觀精力在飢疲時，觀度量在喜怒時，觀存養在紛華時，觀鎮定在震驚時。防慾，如挽逆水之舟，才歇力，便下流；從善，如緣無枝之木，才住腳，便下墜。

此幅所書是林則徐在仕途生涯中自我修養的總結，也是他人生觀的一個縮影。它揭示着這樣一個客觀真理：一個人的操守、精力、度量、存養、鎮定，要在特定的環境條件下才體現得最具體、最完備。從條幅內容看，似為林則徐被革職後所書，這與他在這個時期所寫的文章、詩句、信函等，其情感是一以貫之的。

　　田家英生前敬重林則徐的人品，林氏手跡，多有收藏。除這幅「觀操守」外，還收有一條幅一對聯，從所鈐印章看，均是其被罷黜後的作品。田家英喜愛林則徐的作品，從鐫刻其詩句的兩方印章上也可以看出，其一為「苟利國家生死以」，其二為「敢因禍福避趨之」，即如果有利於國家就不顧生死去做，豈敢為個人的禍福而躲避或追求。田家英時常將這兩方章鈐蓋在他所喜愛的書的扉頁，用以警示自己。需要提及的是，在田家英蒙冤的二十年後，他的家人為了紀念他，首次在《書法叢刊》第 19 輯披露了這兩方印章。此後，不斷有讀者來信指出，印文中的「敢因」原詩作「豈因」，還有讀者為此發表文章，判定田家英是「基於他自己的性格特點，特別讚賞『敢因』的提法，故請人篆刻以自勵的」。

　　我們在整理田家英的藏書時，找到了這兩句詩的出處。原來他是依據 1935 年 3 月上海商務印書館出版的魏應祺編的《林文忠公年譜》第一四七頁，林則徐《赴戍登程口占二律示家人》詩中的兩句，該詩下面註明見《雲左山房詩鈔》卷六。田家英請人鐫刻，只是為了排遣或宣泄一下自己憂鬱的心情，並非用於學術研究，自然沒有核對原文。我們只要回顧一下田家英鐫印的那個歷史環境，便可感受到這兩方印章的分量。

1962 年 7 月，田家英經過一年多的農村調查，對廣大農民如何度過由天災人禍造成的困難時期，以祕書的身份向毛澤東進言，提出有領導地組織農民實行「包產到戶」和「分田到戶」的權宜之計，等待生產恢復了，再把他們重新引導到集體經濟的軌道上來。這一主張遭到毛澤東的嚴厲批評。同年 8 月，毛在北戴河召開的中央工作會議上抨擊主張「包產到戶」的人颳「單幹風」，並把這個問題上升到是無產階級專政還是資產階級專政、是走社會主義還是資本主義道路這樣的政治高度。毛澤東在小範圍內兩次點了田家英的名。江青也乘機給田家英扣上了「資產階級分子」的政治帽子。

　　那段時期，田家英心情非常苦悶，毛澤東的嚴厲批評並沒有使他心悅誠服，「重提階級鬥爭」也沒能有效地阻止農村經濟的進一步惡化。田家英憂國憂民之心更甚。大約就在這次會議之後不久，他請篆刻大師陳巨來鑴刻了林則徐的這兩句詩，決心以林則徐為榜樣，以國家利益為重，絕不因個人招禍就逃避，或因個人得福就迎受。在這個時期內，林則徐的這幅「觀操守」，也更長時間掛在他的書房裏，成為飯後寢前的誦讀之作。

　　從「觀操守」的書法藝術看，不失為林則徐的精心之作。林則徐早年即以雅擅書法名重一時，他凡與親朋好友互通音問或應人索字，大多親自作書，很少假手幕僚，愛書人以慕其書法而珍藏。尤其當林則徐遭貶後，尚能如此從容安詳，用筆含而不露，寫出集個人情操、思想境界、書法架構於一統的作品，更是難能可貴。

鑴刻林則徐詩句的兩方印章

→ 釋文

觀操守在利害時，觀精力在飢疲時，觀度量在喜怒時，觀存養在紛華時，觀鎮定在震驚時。防慾，如挽逆水之舟，才歇力，便下流；從善，如緣無枝之木，才住腳，便下墜。

辛階五兄先生印可，少穆弟林則徐。

名下鈐白文篆書「臣林則徐字少穆印」、朱文篆書「荊湘總製」二方印。

林則徐行書觀操守軸
紙本　132×58.6cm

　　大凡喜好收集戊戌變法史料的人都知道，被慈禧太后殺了頭的戊戌六君子中，以譚嗣同和康廣仁的墨跡最為難得。

　　前者名氣太人，生前為四品軍機卓泉，輔佐光緒皇帝，參與新政，被捕時又以錚錚鐵骨的硬漢形象仰天辭世。故時人均不敢收藏他的墨跡，以防株連。而康廣仁則相反，生前被其兄康有為之名聲所掩，事發後代兄受過，出名是在死後，而那時人們再想收集其墨跡，已為時晚矣。田家英恰恰收有此二人的墨跡，特別是康廣仁這副對聯的存世，更是經歷了一番曲折。

　　康廣仁（1867－1898 年），名有溥，字廣仁，號幼博，以字行。廣東南海人。《清史稿》講述他在澳門辦《知新報》，在上海辦大同譯書局，傳播西學等經歷。康廣仁在世時，名氣遠不如乃兄，當時求康有為題字的人很多，常由廣仁代筆，皆鈐「康有為印」款，用以敷衍。這副對聯也如是，人們一直誤以為康有為的親筆，為陳秩元（字遜儀）所保存。一個偶然的機會，此聯被梁啟超看見。梁驚呼：「此聯不署名，而有南海先生印，殆受命代筆耶？然與博丈相習者，一見辨為丈書。」經梁啟超題跋後，陳秩元贈予康有為。又經康辨認，確認是其弟幼博烈士所書時，已是康廣仁就義二十三年後的事。康為此十分感慨，題稱：「幼博為國而死，越今廿三年，庚申二月二十一日葬之於句容孛山，而朝尚無恤典也，只自靖獻而已。」康有為將此聯又轉贈給重遠，重遠又請陳秩元作跋，以記流傳始末。

　　此聯被梁啟超稱之為「久絕天壤」的「瑰寶」，歷經半個世紀，輾轉數人，終於被田家英所收藏。這是迄今所知惟一存世的康廣仁烈士的遺墨，而康、梁二師的題跋，不但為墨跡的真實性作了實證，更使珍品錦上添花，彌足珍貴。

所教學不外詩禮，既安
樂且長子孫。

幼博世丈書，久絕天
壤，遜宜兄得此，瑰寶
何如。乙卯四月梁啟
超跋。

此聯不署名，而有南海
先生印，殆受命代筆
耶？然與博文相習者，
一見辨為文書。啟超
又記。

此吾弟幼博烈士書也。
幼博為國而死，越今廿
三年，庚申二月二十一
日葬之於句容孚山，而
朝尚無恤典也。只自靖
獻而已。重遠弟適以此
請題，感痛寫此。康有
為，庚申三月七日。

昔以此聯贈南海先生，今又由南海轉贈重遠先生。弟秩元儀。
下聯左鈐白文篆書「康有為印」、朱文篆書「乙未進士」二方印；
上下聯左上角各鈐朱文篆書「維新百日出亡十六年三周大地遊遍五洲經三十一國行四十萬里」隨行印；上聯邊跋下有白文篆書「康有為印」、朱文篆書「南海康有為平生所藏金石書畫」二方印。下聯左下角亦鈐此印。另有白文篆書「梁啟超」、朱文篆書「任公」、「陳秩元印」、「別字遜怡」四方印。

康廣仁楷書七言聯
灑金箋　127×34.5cm

「我自橫刀向天笑，去留肝膽兩昆侖。」這是清末戊戌變法失敗後，六君子之一譚嗣同留下的《獄中題壁》詩中的兩句，顯示他義無反顧、視死如歸的豪情。

當時，變法失敗，但他拒不出奔避難，慨然道：「各國變法無不從流血而成，今日中國未聞有因變法而流血者，此國之所以不昌也。有之，請自嗣同始。」這位改革、變法的激進派、革命民主主義思想的先驅，就義時年僅三十有三。他著有《仁學》，抨擊封建主義不遺餘力；能詩，詩風豪邁，自謂「拔起千仞，高唱入雲」。詩與文都收入以自己的書室莽蒼蒼齋命名的詩文集。

田家英十分傾慕譚嗣同的人品和骨氣。為了紀念他，特將自己的書齋命名為「小莽蒼蒼齋」，並解釋說：「『莽蒼蒼』是博大寬闊、一覽無際的意思。『小』者，以小見大，對立統一。」

上世紀 50 年代是小莽蒼蒼齋收藏的高峰期，但田家英始終未能尋到譚嗣同的墨跡，因而抱憾不已。究其原因：戊戌六君子中，以譚嗣同死得最為悲壯，聲譽也最高，害怕株連的人早在當時便已銷毀與他有關的物品，特別是在京畿這個是非之地。

此事幾乎成了田家英的一椿心病。他託付熟人在京城以外的古舊書店、文玩場所尋覓譚氏的墨跡，但都徒勞而返。

一個偶然的機遇（大約上世紀 60 年代初），浙江的汪弘毅從瑞安縣帶來一批有地方特色的珍品，如孫衣言、孫詒讓父子的墨跡，其中夾雜的一幅扇頁引起了田家英的注意。扇頁所書乃七律奉和之作，落款便是田家英朝思暮想的莽蒼蒼齋主

人 —— 譚嗣同。這一發現令田家英歡欣雀躍，他仔細審讀全文，得知此件是譚嗣同於光緒二十二年（1896年）寫給好友宋燕生的。

宋燕生（即宋恕），浙江瑞安人，是近代著名學者，曾講學於杭州求是書院。他於是年八月譚嗣同去上海時，曾作東款待譚氏，並以題詩相贈。譚嗣同返回南京時，書扇和韻奉答。該詩輯入《莽蒼蒼齋詩》。田家英將扇頁與詩集對照，發現扇頁多了二百餘字的詩註，這對於研究譚、宋關係及當時社會學術思想有着重要的價值。從書體上看，筆法參以漢隸，風格獨具，洋洋灑灑將整個扇面佈列得有條不紊，是件着意運用書法藝術的寫件，這在已發現的譚嗣同作品中也屬罕見。惟使田家英感到美中不足的是名下無印章，大約屬逆旅之作。

田家英小心慎重地在扇頁的左下角鈐蓋了「小莽蒼蒼齋」朱文篆書印。這樣，兩個莽蒼蒼齋的齋主終於在同一件作品上留下了痕跡。

此事似乎在田家英收藏生涯中佔據着很大的分量，他請知己來小莽蒼蒼齋一起品玩，又特地拿到故宮漱芳齋請王冶秋、吳仲超等人觀看。不久，他聽上海的方行說，中華書局準備重出《譚嗣同全集》，意在將最近蒐集到的譚嗣同佚文全數補進時，囑託一定將這幅扇頁收入，以此作為對譚氏的最好紀念。

田家英自幼崇拜的歷史人物很多，像岳飛、文天祥、林則徐等，就連他十二歲起在報刊上撰文所用的文體，也是模仿魯迅的風格。然而，最使他蕩氣迴腸以至終生崇拜的，還是譚嗣同。田家英常對孩子們說：「人不可有傲氣，但不可無傲骨。譚嗣同的骨頭最硬。」

田家英「文革」初期的慨然赴死，應該說在很大程度上是受譚嗣同的影響。他最後的遺言「士可殺不可辱」（何均聽到的最後一句話，權作遺言）。一個男士的死，或許比他的生史能引起人們的思索，這一點田家英和譚嗣同一樣，留給後世一個剛直不阿的勇士形象。

　　田家英去世時，年僅四十有四。

酬宋燕生道長見投之作，即用元韻。居夷浮海一潸
夫，佛肹公山召豈徒。孔後言乖猶見義，（《春秋》
志文俱晦，淺者或不識之。若夫見諸行事，如《論
語》之深切著明，獨無傳者，何哉?）秦還禁弛亦
無書。（秦變法而學與之俱變，非關挾書之禁也。
居大道晦盲之際，則敢為一大言斷之曰：三代下無
可讀之書，士讀盡三代下書已不易。況又等於無
讀，黃種所以窮也。）以三五教聖長死。（倫而不言
天人，已足殺盡忠臣孝子弟弟，於吞聲飲泣莫可名
言之中，乃復有綱之殘酷濟之，所謂流血遍地球，悲
染天地作紅色，未足泄數千年億兆生靈之冤毒，悲
夫!）此二千年間小餘。近喜宋忠開絕學，重編《世
本》破暌孤。（今日急務，無有過於開學派者。）八
福無聞道乃夷，悠悠誰是應先知，君修苦行甘阿
鼻。（其膽不敢入地獄，其才亦不堪成佛。嘗以此衡
人。惟燕生其兩能之，前生灼然苦行僧矣。）我亦
多生困辟支，兀者中分通國士，卑之猶可後王師。
（燕生著有《卑議》，虛空一任天魔舞，高語乾坤某
在斯。（同志漸多，氣為之壯。）
丙申秋八月，偶客上海。燕生惠我以詩，人事卒卒
未有以報，及還金陵，乃克奉答，並書扇以俟指
正。復生譚嗣同作。

譚嗣同楷書酬宋燕生七言律詩扇面
紙本　22.5×49cm

關於田家英喜愛顏體，筆者在以往的文章中已提到。特別談到他收集的各種顏真卿的舊拓本之多，甚至連不同本的影印件和印刷品也未放過。大概因這種個人的偏好，反映到他的收藏活動之中，即凡清代學者中學顏體或書顏文的作品，他見一件買一件。他對哪些書家的字是脫胎顏體的，抑或早年寫別的字體後改顏體的，了如指掌。

田家英常對董邊說，唐代是中國書法史的黃金時代，出現了兩位值得稱道的書家，一位是以寫狂草見著的張旭，另一位是他的學生——以寫碑版楷書聞名的顏真卿。他們是唐代新書體的代表。可惜，張旭的字多是酒後寫在牆上的，現在留傳下來的已屬鳳毛麟角。但大氣磅礴、法度嚴謹的顏體楷書的拓本現在還能看到，顏真卿對後世書法演變的影響是不容忽視的。

田家英一有空閒總愛臨寫顏真卿的帖，特別對《麻姑仙壇記》更是情有獨鍾，他常說：臨帖是為了更好地領會寫字的訣竅。

此外，田家英對顏書的偏好，還在於他對顏真卿本人的認同。顏真卿剛毅不阿的性格和堅韌不屈的氣節，正是田家英所尊崇的，正像他尊崇林則徐、譚嗣同一樣。文以人貴，字以人傳，作為個人收藏，田家英有充分的自由對所愛作品做出自己的取捨。

在小莽蒼蒼齋的收藏中，清代學者臨顏體或書顏文的作品很多，像宋世犖、劉墉、王鳴盛、伊秉綬、沈道寬、林則徐、包世臣、翁同龢、何紹基、趙之謙等，都留下了十分精彩的作品。

尤其使田家英讚不絕口的是錢南園的十四米《臨顏真卿爭座位帖卷》，這是錢氏傳世墨跡中的「高頭大卷」。此卷用整幅綾子寫就，中間沒有斷接，開卷即能使人感覺到顏書的骨架和用筆渾厚的特性，每行僅書數字，然整篇行氣緊密貫通，筆斷意連，於間架平穩中見奇趣，運筆轉折剛勁有力，深得顏書神髓。

　　田家英對顏書的喜好真是如醉如癡，他甚至對目前小學大字課一律臨柳帖而不學顏體頗為不滿。

　　有一次，田家英收得一通鄧廷楨晚年致紫珊（徐渭仁）的信，信中談到對世間傳言他楷書學劉墉感到疑惑。鄧廷楨的推測是：「大約二月間有人屬書扇頭，曾臨《晚香堂蘇帖》一過，想用墨微豐，而管窺者遂謂學劉。」在這通信中，田家英意外地發現，「楷書初學小歐，繼學柳最久」的鄧廷楨，從己亥年（1893年）也開始學顏魯公了。他異常興奮地對董邊講：「楷書當學顏嘛，你看，鄧廷楨六十多歲方悟出這個道理。」

　　當孩子們拿着寫好的大字讓父親圈批的時候，他也以此為例，對孩子們說：「歐體拘謹有餘，褚體剛勁不足，柳體骨勝於肉，唐四家中惟顏體全面。讓我判分，你們必須寫顏體。」

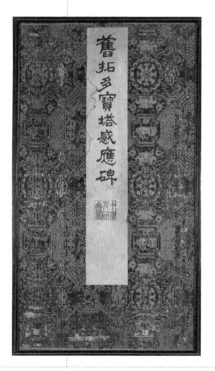

舊拓《顏真卿多寶塔感應碑》封面

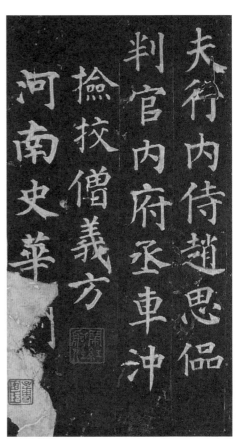

多寶塔向推項氏子孫家所藏為
至佳本余每使淳甫至蒙觀拓金
闐節署見其丰神俊逸骨力蒼
洵壽世之寶也此拓視項本真別好
騰之斬決當宋搨之何難旁

昭在丙午冬月桐山張逮玉敬跋

顏真卿《多寶塔感應碑》拓本（局部）

朝議郎判尚書武
南陽岑勛撰
寶佛塔感應碑文
大唐西京千福寺多

書都官郎中東海
朝散大夫撿校尚
真卿書
部員外郎琅邪顏

錢南園《臨顏真卿爭座位帖卷》（局部）

綾本　65.5×1445cm

鄧廷楨致徐渭仁書札

紙本　22×11.7cm

紫珊仁兄大人閣下：初一日晉省，初七日始回。讀手諭並《座位帖》一本，慰甚！慰甚！軍職雖開，又須伺候星使，恐漕後尚有許多未完事件必須督催，所謂心身交瘁也！承示吳中有人謂鄙書學劉文清云云。槙齋中並無文清片紙隻字，且賤子幼時親戚中有以趙文敏、董思翁兩公之書相勖，槙即艴然不悅，況年紀長大反以文清為止境，抑何可笑！此斷必無是理。大約二月間有人屬書扇頭，曾臨《晚香堂蘇帖》一過，想用墨微豐，而管窺者遂謂「學劉、學劉」。此亦足見此道之難與俗人言也！所論文清書之病，均與鄙意暗合。從前陳芝楣先生亦學文清，真走入惡道，若如某某，則更不足道矣！五日又得錢籜石《水山二友圖》，頗佳。《顧南原尺牘》均與從然弟兄論家事之信，布帛菽粟，委曲周詳，亦足見前輩情文風致也！敬請日安，不具。廷槙頓首，四月初七日上。

拙書行草，一生學米。楷書初學小歐，繼學柳最久，己亥年始學顏魯公。

喜好收藏的人，最感頭痛的莫過於判定藏品的真偽，這對專業人員尚非易事，何況田家英只是業餘愛好。

但田家英確有他的過人之處。他悟性高，記憶力過人，進入角色快，加上長達十八年的祕書生涯，他確實從毛澤東那裏學會如何對待自己不熟悉的事和物，善用工具書便屬其中之一。毛澤東外出，總要帶上百種書，每到一地，還要向當地借閱有關本地特色的書。

1958 年成都會議期間，毛澤東要田家英為他準備諸如《四川省志》《蜀本紀》《華陽國志》，以及《都江堰水利述要》《灌縣志》等閱讀，他還將《華陽國志》的部分內容印發給與會代表，要求大家都學點歷史。在杭州，毛澤東囑託田家英把歷代文人詠西湖的詩找出來，選精彩的集一冊，以便後人可以利用。這些對田家英產生了示範和啟迪作用。

常和田家英一起外出的人都知道，田家英隨身總攜帶着一本蕭一山早年編著的《清代學者著述表》的小冊子。紙已經發黃變脆，上邊滿是圈圈點點的朱墨，田家英每覓到一件清人墨跡，便與年表相核對，然後在表上做一標記。有時他還將表中作者的簡歷當作題跋記於作品的天頭或拖尾。田家英曾對朋友戲言：此乃清朝幹部登記表也。他希望有生之年把表中一千幾百名學者的墨跡收全。

此外，田家英還花很大精力為《清代學者著述表》《昭代名人尺牘及續集小傳》《書人輯略》《清儒學案》這四部工具書做了索引，以便利檢索。至今我們在整理這批清人墨跡時，還享受着他當年所做索引帶來的方便。

田家英常說：「工欲善其事，必先利其器，善用工具書就

是學習、利用前人已經取得的成果。」為儘快解決識別真贗所帶來的困惑，他從古舊書店買了大量民國時期出版的有關書法的書，比較有價值的是西泠印社 30 年代出版的《金石家書法大全》連同續集共計十四冊、日本昭和十三年出版的《支那書法大全》共計六冊（卷）等。

田家英認為這些書質量都不錯，書中所錄贗品絕少。以後不論到哪裏，看到什麼作品，他首選一定是曾經著錄過的。如朱彝尊、姚鼐、桂馥、孫星衍、金農、鄧石如、張燕昌、奚岡、陳鴻壽、趙之謙等幾十件作品，均是這些出版物刊印過的。憑此辦法，田家英受益匪薄。

但也有例外。萬經的一件隸書詩軸，田家英曾在日本《昭和法帖大系》上看到過，所寫內容甚至都能背誦出來。有一次他意外地發現了這件作品，購回家與書對照，內容、款識均一字不差，可惜是件贗品。不過對田家英來說，也是個收穫，兩件相比，很容易看出贗品的破綻。

除了從書本上學，田家英更多的是注重實踐，不斷地總結、提高自己的鑒賞水平。在杭州，他和史莽探討西泠八家作品的異同，研究趙之謙揮毫多喜用側鋒的個性；在上海，為甄別顧炎武的一幅手卷，他特地從上海圖書館借了一套《顧亭林（炎武）文集》研究了一個晚上。在北京琉璃廠，田家英所結識的老師傅就更多了，向他們討教，也和他們一起切磋。

經過十餘年的實踐，田家英在清代學者墨跡的鑒賞方面已成為行內一致首肯的專家，同時他對清代歷史，特別是清代學術史愈加爛熟於心，對文人雅士的典故更是如數家珍。

清史專家戴逸曾在 60 年代初聽過田家英作的報告，在談

到中國的知識分子一向以機器製造為末務，不關心、不研究新事物這個話題時，田家英以晚清學者蕭穆為例，說此人長期在江南製造局（中國最早、規模最大的兵工廠）工作，但在他的《敬孚類稿》中，卻沒有一句話提到江南製造局和機器工業。田家英的話引起戴逸的好奇，借來《敬孚類稿》，果然，書中都是談經說古，考證贈序之作，並無江南製造局的一點痕跡。

此事留給戴逸的印象極深，直到 90 年代田家英收藏被公諸於世，這個疑團才被釋解。

竪水尋山二里餘竹林斜釣埏嚟居秋先何處堪消日无晏先生滿架書

是若年道光

萬經

萬經隸書七言絕句詩軸

竪水尋山二里餘竹林斜釣埏嚟居秋先何處堪消日无晏先生滿架書

是若年道光

萬經

萬經隸書詩軸（贋品）

名聯風波

　　鄧石如草書聯「海為龍世界，天是鶴家鄉」得之於 1961 年。為了這副對聯，陳伯達還掀起了一場小小的風波。

　　田家英與陳伯達相識，是在 1941 年的延安。當時他們同在中央政治研究室工作，田家英還不到二十歲，而陳伯達已是身兼數職的「理論家」了。陳伯達寫東西手頭很懶，從不自己查資料，他寫《中國四大家族》就是讓田家英、何均、陳真、史敬棠四人代他查找各種資料後寫成的。此書後來出了名，陳伯達反過來問田家英：「你都幹了些什麼？」

　　解放後，陳伯達和田家英同是毛澤東的政治祕書，又分別兼任中央政治研究室的正、副主任。50 年代，毛澤東比較信任和喜歡田家英，幾乎每天晚上都找田家英，交辦完工作後，總要聊一陣天，古往今來，山南海北。這使陳伯達很妒忌，陳是一個「三日無君則惶惶如也」的人，一段時日主席不提及他，他就六神無主。他常向田打聽與主席談天的內容，主席關注的動向，都讀了哪些書，以便預作準備，伺機迎合。有一次在杭州，陳伯達坐着滑竿從南高峰下來，半途有人告訴他，主席正步行上山，陳立即從滑竿上跳下來，並打發轎夫到後山暫時躲避。

　　凡此種種，都讓稟性耿直的田家英反感。陳常卑稱自己是「小小老百姓」，但田家英與黎澍閒談時，常以 little man 代稱陳，意思是「小人」。

　　1961 年，田家英受毛澤東委託到杭州搞農村調查。浙江是田家英收集清人墨跡較多的地區，杭州又是文化名城。田家英多次隨毛澤東來這裏，工作之餘，常跑古舊書店。這次的杭州之行，田家英與逄先知在杭州書畫社的內櫃意外地發現了鄧石

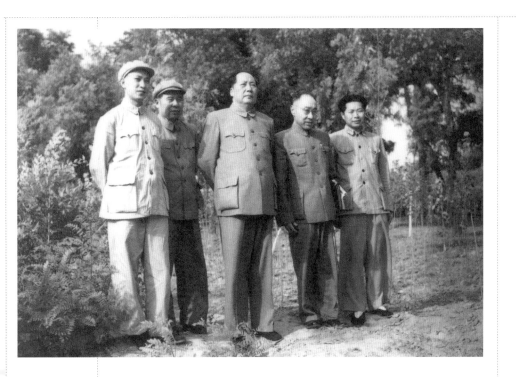

1954年，田
家英在杭州參
加第一部憲法
起草工作，與
毛澤東等合影
（左起：田家
英、陳伯達、
毛澤東、周澤
昭、羅光祿）

如的草書聯「海為龍世界，天是鶴家鄉」。這副對聯田家英早已從 30 年代西泠印社出版的《金石家書畫集》中看到過，當時還讚歎鄧石如以善寫篆隸行楷為長，想不到他的草書也寫得這麼好。田家英當即買下這副對聯，興奮得當晚請來林乎加、薛駒一同欣賞。

據梅行、范用回憶，這副名聯後來田家英請毛澤東欣賞，毛也非常喜歡，特借來掛在他的書房裏很長時間。

不知是鄧石如的名氣大，還是因毛澤東喜歡這件作品，此事讓以收碑帖見長的陳伯達知道了。他幾次當面向田家英提出將名聯轉讓自己的要求，都被田拒絕了。陳伯達碰了釘子，仍不死心，又託林乎加從中說合，此事鬧了好一陣子。

古今之成大事業大學問者，不可不經歷三種之階級。昨夜西風凋碧樹獨上高樓望盡天涯路。此第一階級也。衣帶漸寬終不悔為伊消得人憔悴。此第二階級也。眾裡尋他千百度驀然回首那人正在燈火闌珊處。此第三階級也。未有不經歷第一第二階級而能遽躋入第三階級者。文學亦然。

錄王國維文學小言

董邊同志正

伯達

陳伯達錄王國維《文學小言》軸

陳伯達討了個沒趣兒，竟然向林乎加提出索要浙江省博物館的另一副鄧石如的草書聯「開卷神遊千載上，垂簾心在萬山中」，算是扯平。林乎加直言相勸：「進了國家博物館的東西怎麼好再拿出來，這麼做是要犯錯誤的。」陳伯達只好悻悻作罷。

田家英很不滿意陳伯達購買藏品的德行，遇有好東西，他常常帶着濃重的福建口音和人家討價還價，其「激烈」程度連暗隨的警衛都感到詫異。

一次，在北京開中央會議，羅瑞卿走過來半開玩笑地對陳伯達、胡喬木、田家英說：「三位『大秀才』在外，一言一行要注意符合自己的身份嘍，舊貨攤兒上買東西，不要為一毛、兩毛和人家斤斤計較嘛。」

田家英和胡喬木相視一笑，他們都清楚羅總長放矢之的，只不過是以玩笑的方式出之，算給陳伯達留了面子。

鄧石如草書五言聯

紙本　133.9×27.6cm

→ 釋文

海為龍世界，天是鶴家鄉。

嘉慶甲子夏，寓興岩佛廬，遇靈隱見初禪友行遊於此。往來旬月，見其行持修潔，頗志於書學，有永禪師風，因樂與之遊。今將歸虎林，書此十字以贈其行。完白山民鄧石如。

名下鈐白文篆書「鄧石如」、「頑伯」；朱文篆書「家在四靈山水間」、「日湖山日日春」四方印。

• 211

在田家英的藏品中有一部明版《醒世恆言》,是康生的贈品,這就涉及到田、康之間的一段交往。

在中共黨內高級幹部中,若論對中國傳統文化的涵養與鑒賞水平,康生往往要爭坐「第一把交椅」。他在諸如詩詞、書畫、金石、戲曲等方面均有一定造詣,但恃才自傲卻大大超出了他的實際水平。

有文章披露,康生能畫兩筆國畫,有一幅曾被收入上海朵雲軒出版的畫冊中。他因而對別人吹噓,自己的這種業餘水平比起齊白石並不差多少。他所用畫名「魯赤水」,即是為挑戰齊白石而起的。但這種在用名上的針尖麥芒,恰恰暴露了他的淺薄與褊狹。

康生的書法也有特點,自成一體,章草韻味十足,行裏人都稱其「康體」。他由此洋洋自得,居然尖刻地聲稱:用腳趾頭夾木棍都比郭沫若寫得強。

建國之初,康生因沒有當上華東局第一書記,鬧情緒,請病假。特別是在 1956 年中共八大上由原來的政治局委員降格為候補委員,更是對康生當頭一棒。從此,他開始仔細揣摩領袖心態,下工夫和領袖身邊的人搞好關係。康生曾幾次對旁人說,他如何佩服田家英的筆桿子,說田編輯毛澤東的文章有如小學生描紅模子一樣準確。他更藉田家英在收藏方面與自己的愛好相同而謬託知己。

上世紀 50 年代,康生聽說田家英樂事於藏書,便將自己校補的一套明代馮夢龍編纂的《醒世恆言》贈給了田。

據專家考證,目前發現的明天啟丁卯年(1627 年)刻本《醒世恆言》,世間只有四部,其中兩部(即葉敬池本和葉敬

溪本）分別藏於日本內閣文庫和日本吉川幸次郎處。另與葉敬溪本相同的一部原藏大連圖書館，今已不見。此部為衍慶堂三十九卷本共二十冊，估計為解放初期的敵偽收繳品，後為康生所得。

康生差人仔細將書每頁拓裱，內加襯紙，重新裝訂。有缺頁處，一律染紙配補，由他親自校訂。在該書第一冊的卷尾，康生用習見的「康體」補了一百一十八字，因與書中的仿宋木刻體不匹配，從卷三起，他以筆代刀，嘗試寫木刻字，找到了感覺。他在卷四前的梓頁作了如下表述：「此卷缺二頁，故按《世界文庫》本補之，初次仿寫宋體木刻字，不成樣子，為補書只得如此。」

據統計，康生在這部書中共補寫七十餘處，約三千六百餘字。這或是康生在建國之初的幾年中，值得留下的有限的東西。

50 至 60 年代初期，康生不斷地把自己的「傑作」送給田家英，有其親書的人生格言，有其自鐫的座右銘刻，有時還將自己收藏的清人墨跡轉贈田家英。一次，康生患感冒，臥床不起，告凡有來訪者一律拒之門外。田家英購得一幅金農的字，打電話給康生，他一聽馬上坐了起來。

兩個人關係發生微妙轉變是在 1962 年的中央北戴河會議之後。那時毛澤東正為「包產到戶」的事氣惱田家英，以致半年不和田說一句話。而康生自 1959 年廬山會議之後，又活躍起來，已重新獲得毛澤東的賞識。康生審時度勢，判定田的仕途走到了盡頭。這從他寫給田的對聯中可看出 ──「高處何如低處好，下來還比上來難」。打這以後田家英便再也沒有收到

康生寫給他或送給他的東西了。1965年，山雨欲來，康生和陳伯達都充當了禍國殃民的渠魁。

位曾和康生‧陳伯達打過交道的老人家不無感慨地說：這兩個人，若論資歷都不能算淺，歷史上也做過一些事情；若論才氣，在黨內也算得上個秀才，但最後卻走上了反黨禍國的邪路，可為天下有才無德者鑒！

康生贈明版《醒世恆言》卷四中仿寫補齊的兩頁及補書說明

此卷缺二頁故按世界文庫

本補之初次倣寫宋體木

刻字宋成樣子爲補書只

得如此

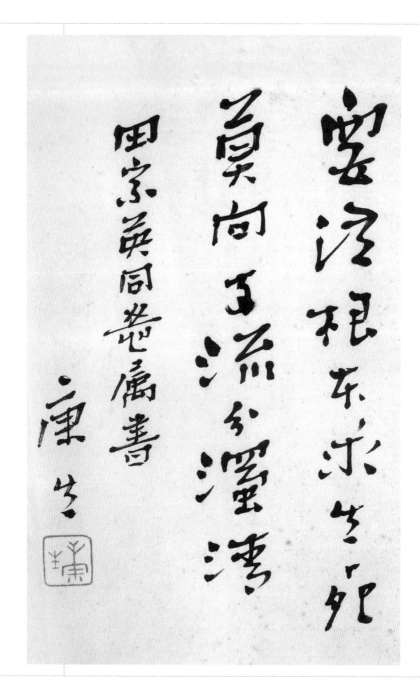

要從根本求生死
莫向支流分濁清
田家英同志屬書　康生

康生題字：要從根本求生死，莫向支流分濁清。
田家英同志屬書。康生

康生題字：高處何如低處好，下來還比上來難。康生

　　田家英和江青之間關係緊張，是局內人都知道的。1959 年廬山會議期間，田家英曾對李銳說，如果允許他離開中南海，想給主席提三條意見，其中一條是：「能治天下，治不了家。」可見他與江青的積怨之深。

　　田家英與江青除了在許多政治問題上看法不一致，很難有共同語言，即便在日常瑣事上也合不來。那時江青還只是毛澤東的生活祕書，但她常以第一夫人自詡，凌駕於他人之上。董邊曾不止一次聽到田家英說起江青，往往因一點小事不合她的意，便罰身邊的工作人員下跪。

　　上世紀 50 年代初，一次田家英患重感冒，毛澤東去看他，噓寒問暖，使田家英很感動。而江青來看他，進門第一句話卻是：「你住的房子怎麼像狗窩呀。」田家英聽了十分反感。

　　那一時期，江青對毛澤東重用田家英十分氣惱，一有機會就想算計田家英。一次，毛澤東發現他常用的一套《書道集成》不見了，非常惱火，發起了脾氣。後來，林克在江青臥室書架的最底層發現了這套書，並告知主席為找這套書發了火。江青卻裝作不知此事。事隔三十多年，林克回憶當時的情景，仍認為是江青有意使田家英難堪。因為她知道，毛澤東的圖書室是田家英一手幫助建起來的，而負責毛澤東圖書的逄先知，正是田家英的祕書。

　　江青顯然不願讓別人知道她 30 年代在上海當電影演員的那段經歷。「文革」初期，葉羣為討好江青，曾派人到上海抄了一批電影界知名人士的家，意在消除江青那段不光彩的歷史。然而江青卻萬萬沒有料到就在她的眼皮底下，田家英就收

有一張名曰藍蘋演唱的《王老五》唱片。

那時的江青正是叫藍蘋，由於爭演話劇《賽金花》女主角失敗，於 1937 年上半年轉入電影界，並爭得電影《王老五》片中的女主角。這是江青平生主演的惟一的一部電影。她本想靠此一舉成名，但時乖命蹇，該片在審查時一拖再拖，直到 1938 年 4 月上演時，日軍已佔領了上海，電影院的觀眾寥寥無幾。

這張膠木唱片是上海百代公司 30 年代灌製的，唱片正面的中心圈內，「藍蘋」的字樣赫然醒目。

在兩三個可以無話不談的朋友關起門來聊天的時候，田家英毫不掩飾地表示對江青的厭惡和鄙視。他和黎澍戲用「國母」代稱江青，與胡繩談論江青時又常用「蜜斯」這一稱謂。

他對這位三流演員居然要登政治舞臺，按自己的意思演自己的戲，說簡直不可思議。他對胡繩說：「如果不是在毛主席控制下，『蜜斯』是要跳出來胡鬧一通的。」「國之將亡，必有妖孽」，這是于光遠從田家英口中聽到的斥責江青最為嚴厲的話。

1966 年上半年，中國大地陰霾籠罩，政治壓力愈來愈重。3 月的一天，田家英和何均閒逛東四的舊書攤兒，看到一家小飯館內掛着一幅鄧拓書寫的條幅，何均說：「都什麼日子了，還掛這個，看來這家老闆要倒霉了。」說者無意，聽者有心。回到家後，田家英與董邊一道把書房、臥室中懸掛的字幅統統摘了下來。

對於江青演唱的《王老五》，董邊希望早點兒處理掉，

免得日後多事。田家英卻說：「這是歷史，歷史怎麼可以毀掉呢？」他把唱片夾在梅蘭芳等一批 30 年代出版的老唱片之中，束之高閣。「文革」期間，專案組的人在搜尋田家英的「罪證」時，將田家英遺留的物品像篦頭髮似地篦了一遍，每件墨跡均不放過，但這張唱片卻忽略了。以後隨着田家英的平反，遺物退還家屬，這張唱片又回到它的所有者手裏，成為為數不多的有關江青那段歷史的「見證」。

　　至今，王象乾談起 50 年代初在田家英那裏聽這張唱片時的情景，還清楚地記得江青的那幾句唱腔，「王老五呀王老五，說我命苦真命苦……」

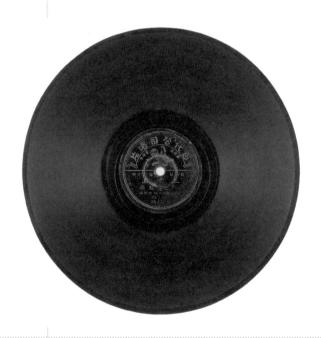

20 世紀 30 年代上海百代公司灌製的唱片《王老五》

田家英以清代學者墨跡為專項收藏，形式不限，條幅、楹聯、手卷、冊頁、扇面、書札、手稿等，只要不違背兩大限定，即一屬學者，二是墨跡，均在收藏之列。但也有例外。田家英在轉書店、逛地攤兒時，也常常買一些不屬於「墨跡」的文人用品，如銘硯、銘墨、名章等。因都與學者有關，田家英也陸續收了一些。這大概是收藏者常有的愛屋及烏的心態吧。

有一次偶然的機會，田家英得到兩方屬於「蜇園」（郭則澐，福建侯官人）舊藏編號為40和48的上好端硯。一方為阮元的銀絲硯，硯底鐫有阮元節錄的《蘭亭序》；另一方是著名藏硯大家黃任八十五歲時所做的雲螭硯，兩螭一上一下，鑽雲破霧，極為精巧，硯底有隸書四行，亦是出自黃任的手筆。據說黃任曾藏有十方上好的宋硯，自名「十硯齋」。這方雲螭硯引起了田家英的興趣，由此萌發湊齊十位學者的銘硯，效仿黃任，為其書室起名為「十學人硯齋」。

以後的若干年中，田家英又陸續收有好幾位學者的自用硯。其中有朱彝尊玉兔望月硯、袁枚舟形硯、桂馥夔雲硯、錢大昕駝磯石硯、姚鼐「講易」澄泥硯、錢泳梅花溪硯、潘祖蔭製趙之謙銘「永寧長福」瓦當硯等。

其中田家英最喜歡的是姚鼐「講易」澄泥硯。姚鼐為「桐城派」領袖，是當時很有影響的學者。這方隨形硯，樸實無華，沒有過多的雕刻，顏色呈鱔魚黃，包漿亦好，硯銘蒼勁有力，配以紫檀盒，是田家英的喜愛之物。

清代詩人袁枚的舟形硯，田家英也很喜歡，常見他置於案頭或在手中撫玩。硯形似舟，硯底有銘：「端溪硯友取象乎舟，

簡齋居士攜爾遨遊。」「簡齋居士」是袁枚的號，這方硯當為袁枚出遊時攜帶之物。袁枚於詩倡性靈之說，作詩講求出自真情實感，反對擬古。田家英生前愛讀袁枚的詩，認為詩要有感而發，但不是不講詩味，也不是率爾成章，信手拈來。袁枚就曾有「愛好由來下筆難，一詩千改始心安」的詩句。

田家英最後收得的一方學者硯是明末清初詩人萬壽祺的著書硯。那是 1965 年年底，田家英隨毛澤東來杭州。工作之餘，他到好友史莽家做客。史莽以藏書著稱，兼收硯臺、印章。他在幾年前聽說田家英正在尋覓清代學者的自用硯，便十分爽快地從自己的藏硯中選出這方萬壽祺曾用過、後又為汪為霖和查士標所藏的紫端，送給田家英，預祝他早日湊成十方，做「十學人硯齋」齋主。田家英亦風趣地告訴史莽，「十學人硯齋」的印章，已先一步請人刻就了。

此次杭州之行，田家英萬沒料到，他的祕書生涯至此劃上了句號。他親自主持整理的毛澤東關於提倡讀馬列著作的講話紀要，由於刪去「海瑞罷官」等毛澤東附帶說的一些話而授人以柄，以致半年後，他竟以死來抗議對他的迫害。可在當時，他與友人談論的卻是清人的硯臺。

除上述學者的銘硯，田家英為湊齊品種，還收有幾方沒有刻銘的硯臺用以自娛，如甘肅的洮河硯、安徽的金星歙硯、東北的松花石硯、江西景德鎮窯的瓷硯等，這些都為「十學人硯齋」增添了不少的光彩。

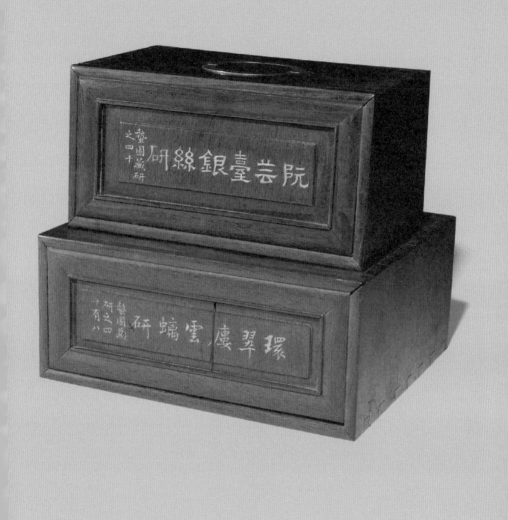

阮元銀絲硯、黃任雲螭硯硯匣

黃任雲螭硯

萬壽祺著書硯

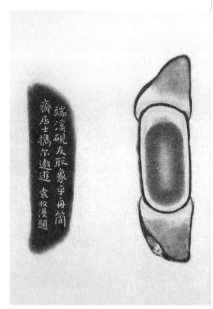

袁枚舟形硯及拓片

端溪硯友取象乎舟簡
齋居士攜爾遠遊 袁枚漫題

姚鼐「講易」澄泥硯拓片

　　田家英居住的永福堂，正房西屋西北角靠牆碼放着一排櫃子，裏面全是他收藏的清人字軸。櫃前有一張長方形茶几，上面擺放着與茶几幾乎等同的長方形藍布匣。不管是祕書、勤務員或是家裏的什麼人，從來沒有動過它。因為它的主人田家英對此物格外看重，也格外精心。偶有貴客來臨，他才肯拿出展示一下。多數時間是在夜深人靜之時，自己獨自欣賞。這就是被主人稱之為小莽蒼蒼齋收藏的「國寶」——毛澤東手跡。

　　打開藍布匣，進入眼簾的首先是一冊深藍布面裱成的套封，上面用小楷寫着「毛澤東：《中國農村的社會主義高潮序言》」，下面署款「一九六四年三月家英裝藏」。《序言》分兩稿，都是過程稿，均為十頁，一篇是用毛筆書寫，一篇是用鉛筆書寫。

　　另一件用錦緞裝裱的套封，上面題籤《毛主席詩詞手稿》，共十首，大部分詩詞是人們熟知的，如《沁園春·雪》《七律·人民解放軍佔領南京》《憶秦娥·婁山關》等，還有兩首《五律·看山》《七絕·莫干山》，在毛澤東生前沒有發表，直到 1993 年才正式由《黨的文獻》第六期公諸於世。

　　藍布匣中保存最多的還是毛澤東書寫的古代詩詞，有李白、杜甫、杜牧、白居易、王昌齡、劉禹錫、陸游、李商隱、辛棄疾等人。毛澤東書寫古詩詞大都是默寫，像《木蘭詞》、白居易的《琵琶行》《長恨歌》這樣的長詩，也是一揮而就，很少對照書籍。由於只是為了練字或是作為一種休息，毛澤東並不刻意追求準確，書寫中常有掉字掉句的現象，有的長詩，像《長恨歌》，甚至沒有寫完。

田家英非常喜歡毛澤東的書法，很早就留意收集。他收集主要通過兩個渠道：一是當面索要，再有就是從紙簍裏撿。

　　毛澤東練字有個習慣，凡是自己寫得不滿意的，隨寫隨丟。有一次，田家英從紙簍裏撿回毛澤東書寫的《七律·人民解放軍佔領南京》這首膾炙人口的詩，高興地對董邊說：「這是紙簍裏撿來的『國寶』。」有許多次董邊看見田家英在書桌前將攢成團的宣紙仔細展平，那是毛澤東隨手記的日記，上面無非是「今日游泳」、「今日爬山」一類的話。

　　董邊不解，「這也有用？」田家英說：「凡是主席寫的字都要收集，將來寫歷史這都是第一手材料，喬木收集的比我還多。」

　　日積月累，藍布匣裏的毛澤東手跡越積越多，到1964年，田家英統一將它們裝裱成冊，即便是單頁紙，他也精心裱成軸或裱成單頁。有一次，田家英把裝滿毛手跡的藍布匣雙手舉過頭頂，得意地對董邊說：「這些都是『國寶』呀。」董邊說：「『國寶』應該由國家收藏。」田說：「早晚都要交給國家。」

　　大約在1965年，王冶秋來訪，看到田保存這樣多的毛澤東手跡，十分羨慕，說故宮至今都沒有一件主席的手跡。田聽到後，將毛澤東書寫的白居易《琵琶行》交給了王冶秋。沒過多久，田家英便收到故宮轉來的毛澤東《琵琶行》的複製件。

　　如今，這些毛澤東手跡收藏在中央檔案館，成為名副其實的「國寶」。

田家英收藏的毛澤東練字手跡

← 釋文

樓觀滄海日，
門對浙江潮。

──錄宋之問《靈隱寺》（句）

毛澤東手書白居易《琵琶行》（局部）

1958 年 10 月 16 日，毛澤東用毛筆寫給田家英一封信。

田家英同志：

請將已存各種草書字帖清出給我，包括若干拓本（王羲之等），于右任千字文及草訣歌。此外，請向故宮博物院負責人（是否鄭振鐸？）一詢，可否借閱那裏的各種草書手跡若干，如可，應開單據，以便按件清還。

毛澤東　十月十六日

這封信據行內人說，毛澤東着意用草體寫就。毛澤東一生做着改天換地的大事業，但他們那輩人都注重傳統的書藝，尤其在建國後，毛更是潛心篤志於此。一些專家將毛澤東的書體由楷而行，由行而草劃分為早、中、晚三期，而以此信作為中、晚期的分水嶺。有意義的是，這件具有書法價值的信函，所談之事正與毛習書相關。

故宮至今保存有兩份毛澤東借閱書畫的目錄：一次是 1959 年 10 月 23 日，借閱書畫二十件；另一次是 1963 年 2 月 11 日，借閱書畫二十六件。這兩次所借均為明清兩代名人作品，從目錄上看，毛澤東更偏愛草書，特別看重解縉、張弼、傅山、文徵明、董其昌的作品。

對於不方便借閱的明代以前作品，田家英主要是從市場上尋找字帖替代。可那時市面上名家字帖出版得比較少，田家英就請上海的方行幫忙，利用複製能力強的上海博物館，複製了一批唐宋名家作品，拿給毛澤東欣賞。如《晉尚書令王獻之鴨頭丸帖》《唐懷素草書苦筍帖》《宋徽宗書千字文真跡》《宋高宗摹虞永興千文真跡》等，效果都不錯，幾乎可亂真。為此，

田家英還在每件作品的首尾處鈐蓋了「鄭昌」（田家英的另一個筆名）印章，以區別於館藏原跡。

此外，田家英還從坊間陸續買到一批如《三希堂》《昭和法帖大系》（日本影印）等套帖。經過六七年的準備，當 1964 年 12 月 10 日毛澤東提出要看各書家書寫的各種字體的《千字文》時，田家英已經可以拿出三十餘種，真草隸篆，各體都有，以草書為主，包括王羲之、智永、歐陽詢、張旭、米芾、趙孟頫等，直到近人于右任的作品，擺滿了毛澤東會客室的三四個書架，以及臥室的茶几、床鋪、辦公桌上，也都擺放着字帖，以便主席隨時觀賞。

毛澤東酷愛書法，晚年尤甚，讀帖到了痴迷的程度。但毛卻曾經告誡田：「千萬別臨帖，臨都臨傻了，我是只讀不臨。」

小莽蒼蒼齋收藏的清人墨跡此時也派上了用場。田家英會根據毛澤東的喜好，不定期更換清人書法，尤其挑選一些好的行、草作品掛在主席的書房、臥室，毛澤東常手持葉恭綽贈送他的兩本《清代學者象傳》，邊對照作者小傳邊欣賞這些作品。

由此想到，田家英的許多愛好都與毛澤東有着驚人的相似，是巧合？是受後者影響？譬如藏書，我們發現在許多書中至今還保留有原始發票，大多都是兩冊（套），小莽蒼蒼齋與毛澤東書室各一冊（套）；毛澤東酷愛京劇，也會哼戲，田家英也有同好。早年，他喜歡家鄉的川劇，到北京後迷上了京劇。小莽蒼蒼齋收有四百多張 20 世紀三四十年代「百代」出品的老唱片，基本上都是京劇；毛、田還都愛看連環畫，像《紅樓夢》《三國演義》《水滸傳》《聊齋志異》等都是整套買來

的。所不同的是，田家英只是看，如廁看連環畫是他的習慣。而毛澤東不但自己看，還介紹他人看，甚至還在連環畫上寫批註。

我們在整理小莽蒼蒼齋藏品時，還發現了數量極多的古錢幣。有趣的是，田家英遴選出一百七十五枚，細心縫製在六張小炕桌大小的布面紙板上，從最早的商代海貝，到清朝末代皇帝的「宣統通寶」，編排成「中國歷代貨幣之一」到「之六」。在每一枚古幣旁，都有陳秉忱用蠅頭小楷書寫的說明。碰到個別難於收集到的特殊貨幣，如東漢王莽時期的「一刀平五千」（這種貨幣存世量極少，是當時應付通貨膨脹而鑄造），田特別標明是「偽造」。此外，還另闢欄目，附上李自成的「永昌通寶」、張獻忠的「大順通寶」和洪秀全 1853 年鑄造的「太平天國」等農民革命時期發行的銅錢。

這個工程是田家英與陳秉忱共同完成的，這套「中國歷代貨幣」某種意義上更像是實物展板。那麼，如此精心製作的展板想要展示給誰看呢？應該是毛澤東。毛的興趣極廣，每年都訂閱包括《化石》《文物》《考古學報》等幾十種雜誌。他曾要求聚集專業人才去編輯包括財政、貨幣在內的幾十種專史，甚至還組織人去研究神學。

我們有理由推測，田家英製作的這套古貨幣展板，很有可能是為毛澤東了解中國古代貨幣發展史而準備的。

毛澤東致田家英信（1958.10.16）

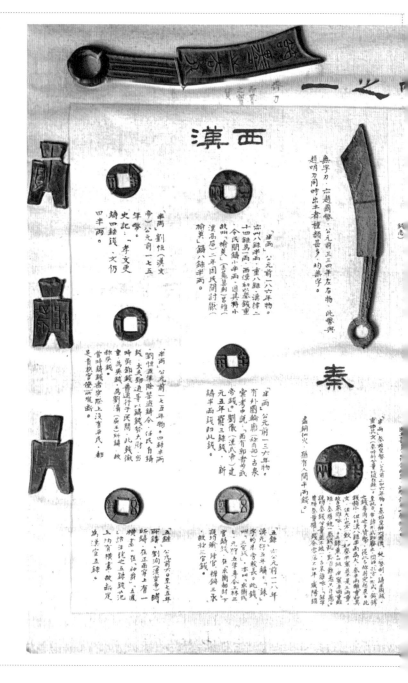

中國歷代貨幣之一

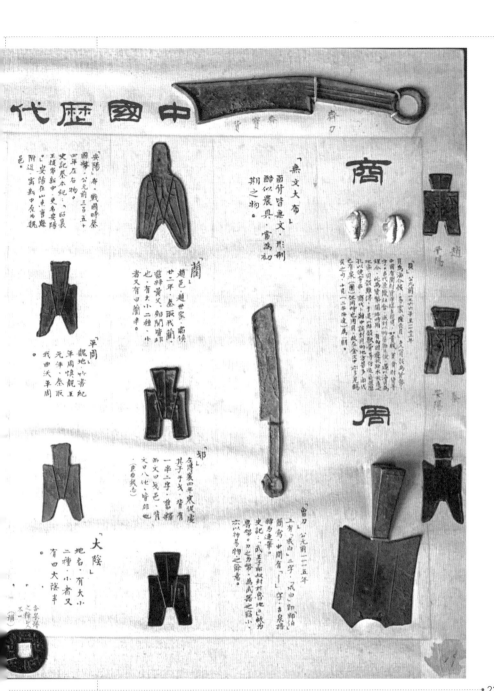

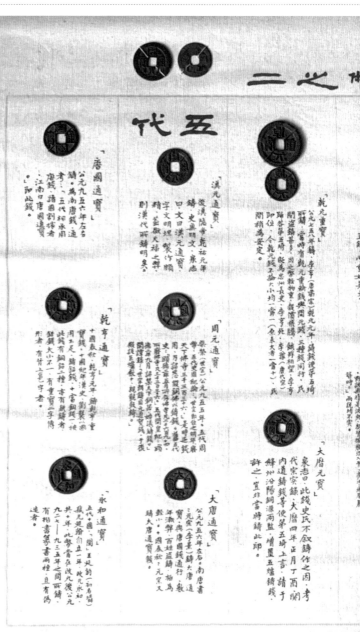

五代

「乾元重寶」

「漢元通寶」

「周元通寶」

「大曆元寶」

「唐國通寶」

「乾亨通寶」

「大唐通寶」

「永和通寶」

中國歷代貨幣之二

中國歷代

三國　　　　新莽

「貨泉」

《漢書·食貨志》：「天鳳元年鑄」。貨布與貨泉並行，使民閒用之。復禁金銀龜貝，後徙鑄貨泉，民俗不便，故復行貨布，時人謂之貨泉。此泉幕為白水，二字皆篆形像白水真人四字。

「大泉五十」

（公元一四年鑄）。王莽天鳳元年鑄此幣。錢輪值五十文。為大泉，小泉中較少者。六泉中較大錢二十。說王莽始建國二年曾鑄大錢五十，未嘗見過。

「貨布」

（公元一〇年王莽第二次改革幣制時鑄）。貨布首有圓孔，下有兩足，錯刀、契刀、大泉、小泉、貨布等。

「太和五銖」

《魏書·食貨志》：「錢自太和至於太和，鑄錢不成，九五用錢，其餘郡縣，錢文用五銖，與錢粗備。文曰太和五銖，與古五銖。脆薄錯之，故今所見者，大小輕重不一。」

「直百五銖」

（公元二二四年鑄）。為三國時之蜀錢。劉備入成都後，劉備曰：劉巴建議鑄百錢，甚為應驗。劉巴建議鑄百直百，平物價，劉備聽納，數月閒府庫充實。此錢傳世頗多。

「五銖」

「小泉直一」

（公元一〇年王莽罷錯刀契刀之幾，更作金銀龜貝錢布之品。名曰寶貨小錢，徑六分，重一銖，文曰小泉，直一。大泉五十並行，竟因之率廢。

南北朝

「五行大布」

《隋書·食貨志》：建德三年六月壬子，鑄五行大布錢，以一當十，與布泉並行。又有……穀糴者。

「永安五銖」

（公元五二九年至）普泰元年鑄。孝莊帝時鑄幣，永安帝改元永安，九月改元建義，元子改立，故此錢曰永安。

「常平五銖」

（公元五五〇年鑄）北齊文宣帝天保四年鑄常平五銖，文字製作俱精，字平遼遠不�\u3000

「鵝眼五銖」

《隋書·食貨志》：梁末……八九萬……北齊陳文帝通……此。錢……天嘉三晉沈充……沈郎青錢……又此……不載沈……故此錢不能為沈郎錢。

「大布黃千」

《漢書·食貨志》：九鑅之，公元五……

中國歷代貨幣之三

兩宋

「宋元通寶」

公元九六○年物，趙匡胤開寶三年所鑄用「開寶」與「通寶」寶字軍種，故未用年號。宋代從太平興國年始用年號鑄錢。宋初每年鑄錢七萬貫，當時私商亦造錢券(紙幣)，稱「交子」與銅錢同時使用。

「太平通寶」

公元九七六年鑄，趙光義(六名趙匡義)趙匡胤之弟(宋太宗)太平興國年間所鑄，趙光義即位後改名趙炅。

「淳化元寶」（三件）

公元九九○年鑄，趙光義淳化元年鑄，錢上文字為趙光義自己所寫。

「景德元寶」

公元一○○四年趙恆所鑄，趙恆景德二年鑄此錢。

「天聖元寶」

公元一○二三年鑄，趙禎(宋仁宗)時所鑄，此時每年鑄錢已增至三百萬貫(開寶時為七萬貫)。

「至道元寶」（三件）

公元九九五年物，趙光義淳化六年改元至道，至道二年十月鑄此錢。

「祥符元寶」

公元一○○八年所鑄，趙恆即位八年改元為大中祥符，大中祥符元年鑄錢。

「明道元寶」

公元一○三二年，趙禎天聖十年改元明道，有真篆書二種。

「咸平元寶」

公元九九八年所鑄，趙恆(宋真宗)即位後改元「咸平」。

「天禧通寶」

公元一○一七年鑄，趙恆即位十年，大中祥符二年改元天禧。

「景祐元寶」

公元一○三四年鑄，趙禎明道三年改元「景祐」。

四之

西夏

金

元

「光定元寶」
西夏神宗光定
年間鑄。

「乾祐元寶」
西夏仁宗乾祐年間
鑄，有真行二體。
及西夏文，有鐵
鑄。

「大定通寶」
金史食貨志：大定十八年
代州立監鑄錢，文曰大定
通寶，此錢背有申字酉
字，又有閏勝，合背當十，
發錢等，品新喜多。

「大元通寶」蒙書文

「阜昌元寶」
永樂大典食史，天會
八年，僞齊劉豫為帝
改元阜昌，當時而鑄
錢見小品，大重寶，次
道寶，小元寶，並皆
真篆，鑄造頗精。

「至正通寶」

「太和重寶」
公元一二○一年完顏璟（
金史會貨時期，大錢，當
十，代，寶用錢，太和
間統鑄太和，純金色水
當時，金正隆板及豐豁
收藏，海發大錢，萬貫
變空，見僅得一個坑。

「正隆元寶」
金史會貨志，正
隆三年二月，中都
置錢監鑄正隆通寶，
當五百，此京置錢
輕利用，三監通
鑄文曰正隆元寶。

「大中通寶」
公元一三六四年，朱元
璋在當皇帝前稱
吳王時供鑄一當
十錢背有「十」字

「至大通寶」
公元一三一○年海山王
大元立資國院，泉貨
監，至大二年大銀
鈔一釐，與歷代錢
相參使用。

242 ·

中國歷代貨幣之四

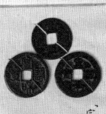

「宣和通寶」

公元一一一九年鑄。趙佶。重和二年改元「宣和」，有小平、折二兩種，皆篆隸楷隸體，徽佶自己所書，又有鐵錢。宣和七年傳位於子桓，二年後父子三人均被金人擄去北宋宣此結束。善書畫，是中國歷史上的一個藝術家。

「建炎通寶」

公元一一二七年鑄。有小平、折二、折三兩種，皆篆楷二體。小平有川字者又有鐵錢。趙構為趙佶第九子，南渡臨安，改元建炎，在位三十六年，當時秦檜為相。建炎元年九月鑄此錢。（靖康二年）

「紹興元寶」

公元一一二七年趙構改元「紹興」。宋史高宗紀。紹興元年八月令諸路鑄紹興錢，有小平、折二兩種。「紹興通寶」，又重寶者折二小平折三三種，皆真書。

「隆興元寶」

（公元一一六三年趙眘（宋孝宗）即位，改元凡三「隆興」。宋史。隆興。淳熙兩種，皆真書大唐宗史：「隆興元寶錢。永豐大唐宗錢。文曰隆興。」

「乾道元寶」

宋史孝宗本紀。乾道元年七月鑄常二種，有篆真二體，皆有星月，又有鐵錢。小平折二，折二背有松。正、正背有松、正背同等，又有鐵母。

「淳熙元寶」

公元一一七四年趙眘（宋孝宗）淳熙年兩鑄。乾道十二年改元淳熙，有元寶、通寶，兩種，「通寶」為鐵錢。

「嘉泰通寶」

寧宗嘉泰元年鑄，小平，折二背文紀年自元至四，折三背無文，鐵錢有小平，折二，背紀地紀年。

「慶元通寶」

寧宗慶元元年間鑄，有平，折二，背紀地。六，鐵錢而小平折二有松。

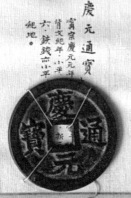

「嘉定通寶」

寧宗嘉定年間鑄，有平，折二，折三背文紀年皆自元至十四，鐵錢有小平，折二，折三三種。

明代農民革命

「昭武通寶」
公元一六七八年鑄，為吳三桂錢幣，滿清康熙年間令尚可喜撤藩北遷，吳三桂恐懼，起兵抗清，於康熙十七年稱周帝，改元「昭武」，鑄此錢，大錢背後，有「一分」二字。

「洪化通寶」
公元一六七八年鑄，為吳世璠（吳三桂相孫）錢幣，吳世璠於吳三桂死後自稱皇帝，改元「洪化」。

「永昌通寶」
公元一六三六年鑄，李自成，國號大順，改元永昌，鑄大錢值金一兩，並有小錢。據傳信錄：「……」……及小錢參差，典籍句多為吳郡傳鈔劉永昌之子。篆字者恐係偽造。

「利用通寶」
亦吳三桂錢幣。清史吳三桂川傳，康熙十三年，三桂以滇銅鑄錢，文曰「利用」。吳初封平西王，鎮滇南，即山鑄錢。

「裕民通寶」
耿精忠錢幣。耿精忠數據閩中鑄裕民通寶錢，小平錢背無文，折二背右一分二字，折十背有一錢、浙一錢等字。

「大順通寶」
張獻忠錢幣。張獻忠入四川，城都，孫大西國，即王位，國號大順，鑄大順通寶錢，背有戶、工等字。

244

中國歷代貨幣之五

明

「洪武通寶」
公元一三六八至一三七一年鑄。
朱元璋即位後、碩洪武通
寶錢、第四年因大錢行
使不便又鑄洪武小錢。

「永樂通寶」
公元一四〇三年鑄。
朱棣（明成祖）即位改元
（永樂）九年始鑄錢。

「嘉靖通寶」
公元一五二七年、朱厚熜（明世宗）
嘉靖六年鑄。官待官定美錢
當銀一分。但黑市三十文當銀
一分。

「宣德通寶」
朱瞻基（宣宗）即
位後改元（宣德）
宣德八年鑄此錢
。

「弘治通寶」
公元一五〇三年鑄。
朱祐樘（明孝宗）時
改元「弘治」弘治十六
年鑄此錢。

「泰昌通寶」
泰昌為光宗年號僅一
月。共鑄錢、無泰昌年號錢、
天啟元年命錢局為
其父追鑄、含泰昌
錢背有星月及合背等。

「萬曆通寶」
公元一五七六年朱翊鈞
（明神宗）萬曆四年鑄
宣時在北京、南京設
有寶源句、大量鼓
鑄、通貨膨漲、物價昂
貴。

「天啟通寶」
公元一六二二年朱由校（明熹堂天啟
元年二月鑄。大錢（當十、明初有
卧）二貫值錢一千文、值銀一兩。
大錢背文有「一兩」字樣。當時
鑄錢與流佈全國。錢貫懸殊、
民不堪生。

「崇禎通寶」
公元一六二八年朱由檢崇禎元
年鑄。規式五文宣銀一兩
朱由檢為明代最後一何皇帝
一季自縊農民軍攻克北京
崇禎自縊于煤山。

「大明通寶」
黃宗羲行朝錄、崇禎
十七年、魯王朝、鑄
大明通寶錢、背有
戶、工、帥等字。

「弘光通寶」
三藩紀事本末、福王神宗源
甲申三月京即位、改明年
為弘光九年、十月命鑄弘光
通寶錢、小平背上星及鳳字
等、折二背有鳳字。

太平天國

「太平天國」～公元一八五三年鑄。錢背有「聖寶」二字。洪秀全于一八五〇年（清道光三〇年）起義于金田村，于一八五一年（清咸豐元年）稱太平天國天王。太平軍于一八五三年（咸豐三年）佔領金陵（南京）始鑄此錢。大小種類有四五種。

清七。

中國歷代貨幣之六

清

「天命通寶」滿文
公元一六一六年鑄、明萬曆四十四
年、奴兒哈赤（清太祖）即汗位
于赫舉阿拉、建元天命、國
號後金。（滿清未入關前之
幣）

「康熙通寶」
公元一六六二年、
玄燁時所鑄、
錢後面有「寶」
字為山而太原
鑄錢局所鑄。

「乾隆通寶」
公元一七三六年、弘
曆時所鑄、背后
有滿文寶泉字、
為戶部寶泉局
鑄。

「咸豐重寶」
公元一八五一年鑄、奕
詝時所鑄、一當五、一
銅錢制、一當五十當五
鑄之淵當為咸豐、有少
一當五當十當百當千
華。

「順治通寶」
公元一六四四年鑄、福臨
（奴兒哈赤未豫）入閩稱帝
國號「大清」。

「康熙重寶」
背后有龍鳳
花紋和「寶泉」
二字。

「嘉慶通寶」
公元一七九六年顒
琰時所鑄。

「雍正通寶」
公元一七二三年、
為胤禛時所
鑄錢。

「道光通寶」
公元一八二一年
旻寧時錢幣

咸豐重寶
寶重字當
五十三

咸豐重寶
字五十當

咸豐重寶
錢十當豐咸

歷代文人除喜歡在自己收藏書籍的扉頁或作品的留白處鈐蓋名章齋印外，還喜歡蓋一兩枚閒章，以寄寓自己的心路。像喜作篆書的錢十蘭，他有一方閒章，「斯冰之後直至小生」，寓意他的篆書功底，從秦代的李斯到唐代的李陽冰以降，大概無人可比了。而揚州八怪之一的鄭板橋在山東任縣令時，鈐蓋在墨竹圖屏上的「恨不得填漫了普天饑債」閒印，表述了他憂民、愛民的情懷。

田家英的閒章也不少，有地攤上買的，也有請人鐫刻的，大多是一些警世之言，讀起朗朗上口，放下令人回味。如「苦吾身以為吾民」、「理必歸於馬列」、「文必切於時用」等。田家英生性活潑、開朗，長期在中央高層嚴謹有餘的氛圍裏工作，竟一點沒有改變他那灑脫不羈的性情。他有兩方從地攤上買來的老章，上刻「活潑潑地」、「且高歌」，那正是他的本性。

「活潑潑地」印拓

上世紀 60 年代初，田家英在杭州西泠印社看到吳昌碩的一副篆書聯，「心中別有歡喜事，向上應無快活人」，他覺得下聯像是自己多年做人、做事的一種寫照，便買回掛在書房裏。說來也巧，不久他又在琉璃廠尋到一方陽文篆書的老章，印文恰恰是「向上應無快活人」。至今，我們在許多他讀過的書上都看到有這方印。

「以儉養廉、將勤補拙」印拓

在田家英的藏書中蓋得較多的還有「以儉養廉，將勤補拙」的閒章，他看作是座右銘，視為一個人從政、治學所必備的品行。

田家英還有一方閒章「臨事而懼」，是囑梅行刻的。誰都知道，給毛澤東當祕書談何容易。初當祕書時，有一次，毛澤東請田家英吃飯，田本來是很有酒量的，但這一次只喝了一點就醉了，可見他初任時的緊張心情。在編輯《毛澤東選集》四卷時，他對逄先知說得最多的一段名言，是清代學者包世臣的話，「每至臨文，必慎所許，恆慮一字苟下，重誣後世」。他說：「封建社會修史官尚且如此，我們今日所做的編輯工作，就更不能有半點差錯了。」

田家英喜與人交往，他視人生兩件樂事：一是讀好書，一是和志趣相投的人聊天。曾任周恩來兼職祕書的梅行便是田家英的一位聊友。梅行喜篆刻，曾買了大批篆刻家的印譜。他也嘗試操刀，給田家英刻過不少印。

有一次，他刻了方「忘我」的閒章，拿給田家英，田看過說：「『忘我』不是目的，還要『有為』呀，否則要我們共產黨人幹什麼？」他想了一下說：「還是刻『無我有為』吧，以此做齋號。」章很快刻好了，這方漢印味十足的陰文篆書方章得到了田家英的首肯，稱這是梅行所刻印章中最有味道的。這樣，田家英除了「小莽蒼蒼齋」、「十學人硯齋」外，又多了一個「無我有為齋」。

「且高歌」印拓

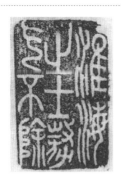

　　此外，梅行還為田家英刻有「大辨若訥」、「京兆書生」等章，惟有一方「淮海之士傲氣不除」隨形章，幾乎成了梅行「文革」中的一大罪狀。此章印文取於田家英收藏錢十蘭（坫）對子的下聯。不知出於何原因，梅行特別欣賞這句話，而田家英卻不以為然。他說：「我還是贊成人要有傲骨，不可有傲氣。」但他還是收下了，並在這副對聯的押角處鈐蓋了這方章。不想「文革」中，造反派氣勢洶洶地逼問梅行：「『淮海之士』暗指何人？為什麼對共產黨傲氣不除？」

　　如果說田家英與梅行的交往，除了篆刻外，興趣還在於政治（特別是「文革」前的一段時間，幾乎是天天見面，無話不談），而與陳秉忱的交往，則只是在清人墨跡的收藏上。陳秉忱可以說是小莽蒼蒼齋的半個主人。小莽蒼蒼齋的絕大部分藏品都經他過目。他幼承家學，擅金石書畫，曾祖陳介祺是山東的大儒。

　　陳秉忱長田家英近二十歲，兩人是忘年交，田家英習慣稱他為「老丈」。有許多年，田家英跑琉璃廠只帶他一人。論職務，他是田家英的下屬；論收藏、鑑賞，他卻是田的師傅、掌眼。這就鬧出了許多笑話。到琉璃廠諸門市，田家英請「老丈」先進門，而陳秉忱堅持後進門，兩人相讓不下。以至多少年後，琉璃廠的師傅們在打聽田公（他們的口頭語）的下落時，總好搭上一句：他的那位老祕書如何了？等等。

　　有一張拓片很能說明田家英、梅行、陳秉忱三人之間的關係。80 年代中期，曾自翻閱父親的藏書時，偶然發現了這

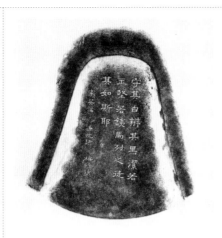

田家英硯銘拓片

張拓片。從外形看，像是一隻簸箕，內刻有四行隸字：「守其白，辨其黑，潔若玉，堅若鐵，馬列之徒，其如斯耶。」落款是「家英銘、秉忱隸、梅行鐫」。這段刻銘寫得清秀，鐫得在意，詞句更有意義。

曾自把拓片託人裝裱，並拍成照片，分發給幾位田家英的摯友。當我們將照片送給林乎加時，老人目光久久凝視，若有所思地說：「這是硯臺的拓片。」當他得知硯臺已不復存在時，老人有些傷感：「拓片還在，人已不存，我的那方還在，他的那方已失。」

老人說罷轉身進了書房，不一會兒拿出一方滿是墨垢的「風」字硯，對我們說：那還是 60 年代初，有一次田家英隨主席到杭州，工作之餘，邀他一同去了紹興，每人買了方形同質的「風」字硯。田家英說，紹興是出師爺的地方，這類文人用品很多。

臨別時，老人將那方伴隨他多年的硯臺送給了我們，並希望將「守其白」那段硯銘重新鐫刻上去，留作紀念。回到家，我小心洗去上面的墨垢，那光滑細膩的石質，在陽光下，深深然，隱隱然，似綠忽白，竟是方難尋的綠端。我不知所措，鐫耶否耶，至今拿不定主意。

心中別有歡喜事，向上應無快活人。

吉侯姻人兄雅屬，戊戌中秋，吳俊卿。

名下鈐朱文篆書「俊卿之印」、白文篆書「昌碩」二方印；上聯鈐白文篆書「缶無咎」方印。

吳昌碩篆書七言聯
紙本　134.5×32.6cm

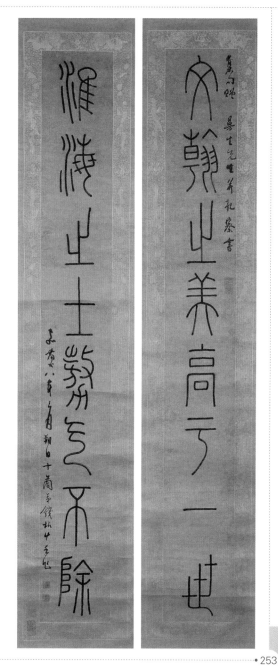

錢坫篆書八言聯
描金雲龍箋　147×28cm

文翰之美高於一世，淮海之士傲氣不除。集句贈曼生先生並觀察書。嘉慶八年三月朔日，十蘭弟錢坫左手題。

名下鈐朱白文篆書「錢坫之印」，朱文篆書「獻之」二方印；引首朱文篆書「左手作篆」長方印。

小莽蒼蒼齋收藏的文人墨

墨之用，殷商已見。殷墟曾出土陶片，上有墨書的「祀」字。東漢學者王充在《論衡》中說：「截竹為簡，破以為牒，加筆墨之跡，乃成文字。」從出土實物看，漢代的墨是墨丸，需配以研磨石方可使用。到了明代晚期，出現了製墨大家程君房、方于魯，他們寫有製墨專著，使製墨工藝有了質的飛躍。

清代製墨工藝達到了高峰，不僅有專為宮廷製作的御墨、貢墨，還有送禮用的套墨。大批文人雅士也紛紛自行設計墨的款式、圖案，將自己的情趣、愛好寄託於朝夕相伴的文房用品中，出現了文人自製墨。小莽蒼蒼齋的主人也適時收藏了一些文人墨和一些套墨。

「元囿雲英」文人墨

銘為「元囿雲英」的紅木匣中，分八屜共裝文人自製墨三十二錠，上至康熙，下到光緒，這是田家英從所收眾多散墨中遴選出的，它們多以主人自己的書齋、堂號命名，如「四箴

裝木匣的文人墨

254

堂書畫墨」、「知不足齋選煙」、「天衣閣」等。這些囑託墨家代製的自製墨，其工料、紋案、形制皆悉心而為，不計工本，品質遠高於墨工門市所售墨品。

匣中還收有一些署有學者字號的墨，例如：朱彝尊的「竹垞朱氏墨」，金農的「五百斤油」，趙翼的「趙甌北作書墨」，等等。這些墨有共同特點：突出主人個性，質量上乘，書法俱佳。如袁枚，不但在墨上註有「隨園居士袁枚製於小倉山房」，還清楚標明，此墨選用的是「頂煙」，製法為「輕膠十萬杵」，並邀製墨名家程聖文監製。這些學者墨，因飽含文人情愫，往往為歷代藏家所珍視。

曹素功《御製耕織圖》套墨

曹素功《御製耕織圖》墨全套共計四十七錠，除第一錠正面是「御製耕織圖序」六字，背面是康熙皇帝手書序文的全文外，另有耕圖二十三錠、織圖二十三錠。小莽蒼蒼齋藏有「御製耕織圖序」一錠和耕圖二十三錠共存一函，耕圖每錠正面為圖，背面為康熙題詩，

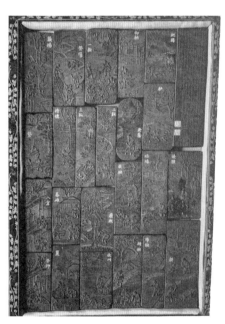

曹素功《御製耕織圖》套墨

特製漆盒包裝，明黃絹襯裏，最後一錠邊款為「曹素功製」。

該套墨的模具藍本是康熙皇帝於 1696 年命宮廷畫家焦秉貞所繪的《御製耕織圖》。

該圖共四十六幅，其中耕圖、織圖各二十三幅，真實生動地描繪了水稻生產和絲綢織造全過程的勞作情景。全圖完成以後，康熙皇帝親自寫了一篇「御製耕織圖序」並為每幅圖題了一首詩，吟詠耕織的勞苦。同時，他又命「鏤板流傳，用以示子孫臣庶」，讓他們都知道一粥一飯、半絲半縷來之不易。

焦秉貞原作現已不知去向，故宮博物院現保存康熙三十五年鏤板印製的《御製耕織圖》，木刻圖保持了焦秉貞原作的風貌。十八年後的 1714 年，在製墨中心皖南徽州開始出現《御製耕織圖》墨，以曹素功、汪希古所製最為著名。曹、汪兩家所製都是根據木刻《御製耕織圖》縮小臨摹，然後刻製印模以精料精工製成。

汪次侯《儒林共賞》套墨

汪次侯《儒林共賞》墨一盒十錠，形式各不相同，概與文房用具有關，如鎮紙、筆舔、臂擱等，製作精良，圖案精美。多數墨款印有陽文篆書「汪氏」、「次侯」、「汪次侯監製」、「儒林共賞」等。

汪次侯，安徽休寧人，清初製墨世家。其墨傳世不多見，有《白嶽凝煙》《儒林共賞》《儒林祕寶》等套墨。周紹良在《清墨談叢》中列舉李一氓收集《白嶽凝煙》墨最多，也只有五錠，是全套的八分之一；周一良收有《儒林共賞》墨，也只殘存七

256 •

錠。可見，汪次侯墨流傳至今，「倖存者」當屬鳳毛麟角。

「銘園圖」散墨

「銘園圖」墨共六十四錠，按《墨藪》所載，「銘園圖」各景選自圓明園、長春園、大內三海等處。從圖畫設計到墨模雕刻都是請一流高手來做，在貢品墨中屬上乘。面填金字，背鏤山水，側鈐「嘉慶年製」款。

由於是貢品，至今在民間沒有看到完整的一套。田家英在中南海工作生活了十幾年，十分熟悉那裏的一磚一瓦，從他蒐集到的如「湛虛樓」、「春藕齋」、「含碧堂」等墨看，他有心補齊「銘園圖」，至少將涉及中南海裏的景觀墨收全。

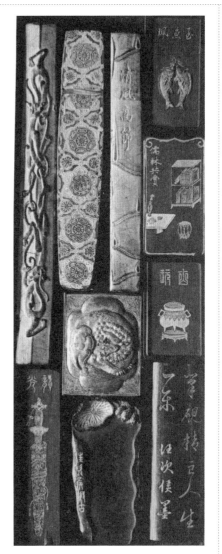

汪次侯《儒林共賞》套墨

小莽蒼蒼齋還收有《西湖十景》《黃山圖》《守硯齋製墨》《五老圖》等套墨，從中可看出齋主的情趣與愛好。

　　閒來讀讀舊時掌故、筆記，往往會有意想不到的收穫。許多事，你尋覓良久，真可謂鐵鞋踏破。可結果往往偶然得之，全然不費工夫，那愜意勁兒，是別人難以體會的。我讀鄧之誠的《骨董瑣記》便獲得了意外之喜。

　　例如，鄧在卷八「仿建初銅尺」條中記：「葉東卿志詵，於嘉慶壬申，仿作漢建初銅尺。平安館、蘇齋、文選樓，各藏其一。」查「平安館」、「蘇齋」、「文選樓」各是葉志詵、翁方綱、阮元的書齋號。

　　由此忽然想起田家英收藏有類似的銅尺，不禁怦然心動，遂找出核對，果然為三柄之一，「蘇齋」所藏是也。

　　銅尺為斑銅所鑄。一面刻有起度，另一面鑄有「慮虒銅尺建初六年八月十五日造」陰文篆書；尺脊鑄有「嘉慶壬申葉志詵仿作翁方綱藏」陰文篆書字樣。

　　葉志詵（1779－1863年），字仲寅，號東卿，湖北漢陽人。曾任內閣典籍官，薦升兵部郎中。志詵博學好古，尤通金石考據，收藏甚富，身後有《平安館藏器目》為證。翁方綱（1733－1818年），字正三，號覃溪，晚號蘇齋，北京大興人。歷官內閣學士，廣東、江西、山東等學政，國子監司業。兩人生前關係友善，均是享譽一時的學者、書法家。

　　葉志詵為何仿作漢建初銅尺（又稱「慮虒銅尺」）？據《骨董瑣記》卷六「慮虒銅尺」條記載：東漢章帝在位時，在慮虒（今山西省五臺縣）偶得一玉尺，竟心血來潮，於建初六年（公元81年）八月十五日下令，以玉尺為本鑄造銅尺，寬一寸，厚五分，謂之漢官尺，詔頒天下。

　　千餘年過去了，這柄仿玉尺鑄造的「慮虒銅尺」不知何

年出土，清初時被曲阜孔東塘所收藏。孔氏有感而發，接連寫了《銅尺考》《周尺考》《周尺辨》三篇，稱周尺起度應以人手的中指中節為準，當是一寸，十寸為尺。如果用黃米的直徑衡量，一尺恰好是一百粒黃米直徑的長度，這與《漢書‧律曆志》「一黍之廣⋯⋯一為一分，十分為寸，十寸為尺」的記載相符。盧虒銅尺的發現證明東漢的「度」是繼承了周制。葉志詵精金石考據，大概同意此說，並以孔東塘所藏盧虒銅尺為本，仿作三柄分藏三家。

翁方綱得此銅尺顯得異乎尋常地興奮，一再擬詩作賦以報志詵，這在翁氏所著《復初齋詩集》卷六十四中屢見。如題為《以禮器碑末行小隸為軸報東卿》，詩云：「盧虒一行隸兼篆，東京小隸此最先⋯⋯葉子為我仿銅尺，此銘古質如初鐫。」

在另外一首《仿作漢建初銅尺歌》中，道出了作者與葉志詵、阮元的親密關係，「⋯⋯昨日阮公復借示，妙哉葉子真宿緣，西洋精銅三尺三，庭前榻上光廻旋。一如盧虒新造日，肯假款識秦熹傳，⋯⋯此銅尺即古銅尺，仍昔官鑄無變遷，周漢晉皆等圭臬，阮葉翁各盟丹鉛。阮公既富周漢器，葉子復深篆隸箋，我雖嗜古無長物，得藉鑒訂來羣賢。」在以後的一段時間內，翁方綱又連續作了《又題仿漢尺牘代銘二首》和《陳務滋為我作蘇齋較銅尺圖》等詩，總計洋洋千字。

時過境遷，當今人們不會明了一柄銅尺竟引出翁氏感想連篇，更想不到幾經易主，一百五十年後歸藏小莽蒼蒼齋。田家英向以收藏清儒翰墨為專項，偶遇這類文人製作或收藏的雜件，他也樂於收藏。「文革」伊始，田家英罹難，所有物品被封存於中南海田氏寓所。十四年後物歸其主時，家人已不可詳

知當年收藏原委。用作鎮紙，或用以代錘，銅尺上下已現斑痕點點。他們感謝我花費時日考證如上所述，決定錦囊高擱。我呢，竟從閒書中找到銅尺的出處，寫成此節，明其端緒。

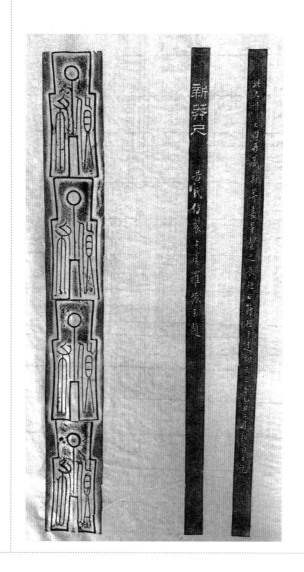

羅振玉題款的「新莽尺」

葉志詵仿作銅尺

　　1991 年夏天的一個傍晚，曾在上世紀二三十年代與田家英成都老家為鄰，又先後是小學、中學校友的丁磐石敲開了董邊家的門，他此行來訪的目的，是要親手交還四十年前向田家英借閱的《中國古代史講義》手稿。據丁講，這份講義是田家英在西柏坡北莊中學講授歷史課時自己編寫的教材，他於 1950 年去中南海看望田家英，在瀏覽書架時，偶然看見，便借去一讀。不想一借就是十五年，要歸還時又趕上「文革」厄運，家英蒙難，自己也未能倖免。等到這次物歸原主時，這份講義僅存「西周與東周」和「秦」兩個章節，剩下的已不復存在。

　　說起西柏坡的北莊中學，實際上是中央機要處於 1949 年辦的一所業餘中學。校長是陳伯達，當時給學員講課的，不乏一些大家，也有像田家英這樣的青年兼職教員。至今，許多當年畢業的學員回憶起田家英講課時的情景，以及晚飯後散步聽田家英擺「龍門陣」，仍記憶猶新。

　　在他們的印象中，田家英是個不修邊幅、不拘小節的人。譬如，有次上課，田家英忙中出錯，竟錯戴了董邊的藍布帽子；還有一次他上大課，卻拿錯了講義，知情者為他捏了一把汗，可他乾脆把講義一合，滔滔不絕地講出了那段歷史，時間、地點、人物，都記得清清楚楚，甚至還能大段、大段地背誦古人的文章。

　　學員們、機要處的領導和一些老人家都愛聽田家英講歷史課，說講得生動、有趣。他們甚至都還記得入學考試時，田家英出的試題：官渡之戰、秦始皇的父親是誰，等等。田家英以為，課講得生動，首先是教材編寫得要生動，「言之無文，行之不遠」，寫歷史一定要注意文采，否則是很難流傳下去的，

其實歷史本來是很生動的。再一點是史實清楚、準確。就好比一個人物的外表形象，距離越近，看得越準確；而功過得失，時間越遠，看得越清楚。

至今許多當時的學員根據筆記，都能回憶起田家英講課時的情形，在談到學習時，田家英拿孔夫子的兩句話作比喻：「朝聞道，夕死可矣」，「得一善則拳拳服膺」。

這兩句話如果按照現在的理解，「道」，就是真理，只要早上聽到真理，晚上死了也甘心；「善」就是好事，知道一件好事，便衷心佩服。他感慨地勉勵學員：「比起孔夫子那個時代，我們在黨中央的直接領導下工作、學習，每天『聞』的『道』，『得』的『善』，不知有多少，這些都是推動我們前進的偉大力量。」

學員們很羨慕田家英有個聰明的腦子，總問能通過什麼方法使自己變得聰明些。田家英說：腦子越用越好使。有個美國人寫了本書《半個腦子的故事》，說的是一個人因病切除了半個腦子，但他的能力並未下降。一般來講，一個人 25 歲前記憶力是最好的。」田家英以自己為例，說已經過了 25 歲，仍覺得記憶力還好，毛主席的文章都能背出來，有一篇是講財政經濟問題的，很難記，但下工夫背，還是背出來了。

學員們一封封的來信，講述着那個時期的艱苦但充滿樂趣、激人奮進的學習和生活，使董邊一次又一次沉浸在無比幸福的回憶之中。她在晚年，以至臨終前的一些日子，常回想起年輕時和田家英相處的日子。比如，在延安時，天剛麻麻亮，她和田家英就在山坡上讀書、看報，一起分析時局，研究形勢動態。

在西柏坡，有一次，田家英帶着毛岸英來見董邊。一見面毛岸英便鞠了一躬，叫了一聲「師娘」，使同齡人董邊漲了個大紅臉。後來才知道，從 1948 年起，田家英就在毛澤東身邊工作，毛澤東還讓他任毛岸英的老師，教語文和歷史，等等。這一切，現在想來，都成為董邊在晚年戰勝疾病的強大的精神動力。正如她所說，那段時光是自己一生中最幸福的日子。

董邊格外珍惜這二十幾頁手稿，託人把它裝裱成冊，並親自作跋，記錄始末。

這樣做的原因還在於：田家英辭世的當天，全家被逐出中南海。在專案組的監視下，董邊僅拿了幾件替換衣服和田家英放在桌子上的一塊手錶，便離開了永福堂。一晃十五年過去了，田家英冤案得以平反，抄沒的書籍、衣物均歸還了家屬，惟有他的筆記，據說都列為檔案，不在清退之列，以致孩子們都記不起父親的筆跡。董邊將田家英生前常用的幾方小莽蒼蒼齋收藏章，鈐蓋在手稿上，它將和小莽蒼蒼齋的收藏品一道，永世收藏，成為為數有限的「齋主」的墨跡。

田家英《中國古代史講義》手稿

敬棠同志：

　　到田家英處偶爾讀了你寫給他及喬修同志的信，頗有所感。

　　許多天前我曾經康公處轉你一信，不知收到了沒有？

　　張家集党小組會上我對你的放肆的批評，今願收回80%。由於我對自己的認識錯誤，所以也不能正確地認識別人；現在我對我自己的認識有了很大的改變，對你的認識也就隨着改變了，出發點改變了。望你把我這一點反省當作衷誠之語，決不是那些專門為寫信而寫的門面話。

　　吳創過已到此地圖校學習，你知道嗎？我準備於數月內寫信与他，我對他的批評也太過分了。

　　我現在原机關工作，与喬修、琇遠諸同志在一起。準備在不聲不響的工作中逐漸地改進，能改到什麼程度...

　　...的望字而已。不過我有這無形的壓力...誠懇的告訴了你，其實我們在張家集時就已建立了...我願意隨着這...我們問心老何維也...也許的...我們問心無愧...老友看了了。

　　信已經寫得太多了。本未盡意，留到下次再...凌雲現在何處工作？望告。

　　謹祝你工作順利，愉快、健康。

　　　　　　　　　　　岸英上，24年

1948年5月24日，毛岸英致史敬棠信

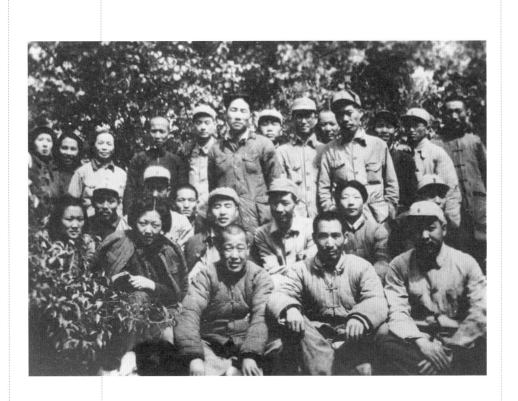

1948年，毛岸英在山東渤海區參加土改複查團工作（中間站立者為毛岸英）

<div align="right">田家英與琉璃廠</div>

1962 年 8 月的「北戴河會議」是田家英政治生涯中的重大挫折。田根據當時農村的實際情況，以祕書身份向毛澤東進言，贊同有領導地組織農民實行農業生產組織的多種形式，其中包括「包產到戶」這一權宜之計，以度過天災人禍造成的困難時期。不料這次進言觸怒了毛澤東，他在會上嚴厲地批評這些人颳「單幹風」，並在小範圍內兩次點田家英的名。

據吳冷西當時的感覺，這次政治挫折對田的打擊，其程度遠遠超過了 1959 年的廬山會議。這以後，田家英接到通知，有關農村政策以至其他問題的中央文件的起草工作，改由陳伯達另組班子接手。田家英引用了唐代韓愈《進學解》中「投閒置散，乃分之宜」（把我安置在閒散位置上，原是理所當然的），為自己當前的處境做了恰如其分的註解。

閒置下來的田家英反倒有了更多的時間讀書和逛琉璃廠。他有時一星期去三四次，大多以步代車。

那時的琉璃廠已沒有乾隆時李文藻作《琉璃廠書肆記》時的繁榮景象，叫得出名的書鋪就有三十多家。而今，老字號的店如汲古閣、慶雲堂、寶古齋等還在，只是遠不如過去熱鬧了。解放前店裏的夥計，如今都是五十開外的老師傅，有百十來人，號稱一百單八將。學徒很少，1962 年第一次從中學生選去做學徒的，也只有五六個人。

田家英在這些年中，跟師傅們結下了深厚的情誼。我們在走訪中，常常聽到他們發自肺腑的讚歎聲。

陳岩眼中的田家英

我是 1962 年從中學生選來做學徒的。那時師傅多，徒弟

少，一人能有五六個師傅。我專學書畫，分到「悅雅堂」時只
有十八歲。

那時店內設「內櫃」制度，專為中央首長服務。我是那時
認識田家英的，他是我所接觸的中央首長中最沒架子的。他總
是稱呼我「小陳師傅」，讓人感到很親切也很舒服。他很尊重
我們，有一次店裏的團員在「小二樓」過組織生活，田家英來
時聽說大夥兒正在開會，忙示意不要打擾，便悄然退出。

田家英對於看清人的字，眼力是很不錯的。記得店裏收得
一副包世臣的對子，我們趕忙告訴田家英來看，不料他剛打開
即判定是贋品。他說包世臣和劉墉一樣，喜用濃墨作字，乍看
起來「肉乎乎」的，但要從「肉」裏看到「骨架」。田家英告
訴我，他還有副包世臣的對子，是真跡，可與這件做個比較。
他言而有信，兩天後，果然拿來一副，經比較，我們都信服他
所言極是。

我最後見到田家英是 1965 年 11 月在杭州的文物商店。與
他同行的有康生、陳伯達、胡繩、艾思奇等人。我告訴他此行
專為「悅雅堂」採購些南方特色的古董，並問他為何而來，田
家英風趣地回答「也是來採購」。說完我倆哈哈大笑起來。

一晃幾十年過去了，至今我一閉上眼睛，田家英的音容笑
貌還歷歷在目，他是我可親可敬的一位朋友。

王瑞祥眼中的田家英

比起陳岩，我算是個老人兒，打解放前就在琉璃廠當夥
計。解放後，我在文物商店當會計。因家住琉璃廠東街，離

店比較近，晚間應酬的事，領導總安排我去。田先生專收清人的字，眼力不錯，待人誠懇，久而久之，我們成了朋友。凡遇有好的字幅，我總愛給他留着。

那時我們經常到下邊「跑貨」，田先生就託付我，如遇有清人的字幅，可替他做主買回。他見我遲疑了一下，沒多說，第二次來，遞給我一個活期存摺，上邊存有兩千元，戶主寫着「田小英」——他女兒的名字。他就是這樣一位替別人着想的人，從不讓下邊人為難。

1966 年 6 月，我風風火火地從南方回來，帶回田先生喜愛的梁啟超、嚴復等人的字幅，並有一件很難尋到的清初詞人陳維崧的手卷，當我興沖沖地準備告訴他時，得知田先生已不在了。為此我難受了好幾天，總感到朋友之託沒有完成。

包世臣楷書八言聯
紙本　182×30cm

益都耆舊傳，想催驅寫取了，慎不可過淹留。錫大佳，柳下惠言，錫可常餌，令覺有益耳。（渤海二帖收入大令書，非也。）秋深，不審氣力復如何也?（《張旭長史尺牘》）青軒侍御以古雪齋箋索書，臨此三帖奉鑒。辛亥春正十又九日仙舫齋廬識。劉墉。

名下鈐白文篆書「劉墉之印」、朱文篆書「東武」二方印。引首朱白文「御賜天香深處」長方印。

劉墉臨帖軸
紙本　124×63cm

　　中南海，這座明清兩代的皇家園林，緊鄰紫禁城，由中海、南海合併而稱。解放後，黨和國家領導人在此居住和辦公。園內有清末囚禁光緒皇帝的瀛臺最為著名，有像靜谷那樣的假山、松林點綴其間，有大大小小、錯落有致的庭院環繞湖畔。這些院落大多命有齋名室名，如毛澤東住豐澤園，周恩來住西花廳，楊尚昆住萬字廊，彭德懷住永福堂等。

　　1959 年，廬山會議的一場風波，導致彭德懷「身敗名裂」。會後他向中央提出堅決要求搬出中南海，他認為自己已經很不適合住在那裏了。作為辦公廳主任的楊尚昆曾考慮在地安門後海一帶找個院落，但彭老總不同意，認為像他這樣的「戴罪」之人住這樣的院子還太奢侈。他提出兩個要求：一是靠近中央黨校，便於他學習和借閱書籍；一是靠近農村，便於他勞動，做個自食其力的人。這樣，在永福堂居住七年的彭德懷，終於在共和國成立十周年大典的前一天，舉家搬入北京西郊掛甲屯的吳家花園。

　　說來也巧，這一年鄰近豐澤園的春藕齋要擴大翻修，供中央首長平時開會和週末休息娛樂之用。而田家英居住在靜谷的房子與春藕齋相鄰，因年久失修，也屬於「拆遷戶」，這樣，田家英便搬進了永福堂。

　　「文革」後曾有人這樣說，永福堂出了一文一武兩位敢講真話的人，他們都為國家和人民的利益犧牲了自己。此當後話了。

　　對於剛剛搬進永福堂的孩子們，換了個新地方，總是充滿好奇地跑着叫着，在海棠樹上爬上爬下。只有田家英心情不好，一連幾日，忙着整理書籍，很少說話。

一天，何均來到田家英的新居，向他道喬遷之喜。他們倆早在延安就同在中宣部共事，後來到了西柏坡，田家英擔任毛澤東祕書的同時，何均擔任朱德的祕書。那時，他們聊天常默契地稱毛澤東和朱德為「你的那個老漢兒」、「我的那個老漢兒」。以後又都在中南海工作。何均的到來以及他說的關於「永福」一類的吉祥話，並沒有使田家英的心情有所好轉，田冷冷地問道：「何喜之有？何福之有？彭老總不是在這住了七年嗎，帶給他的究竟是什麼福？」田家英在廬山會議上是同情彭德懷的，為此還做了檢查，這也是田家英極不願意搬到永福堂的原因。

　　永福堂與中南海其他院落相比不算大，坐北朝南的三大間外帶兩個耳室，那是田家英辦公和他們夫婦居住的地方。東房三間是祕書逄先知一家，西房三間則存放毛澤東的藏書。平日裏，孩子們和保姆住在東八所的南船塢，只有休息日才來永福堂。由於永福堂正房的進深特別深，使用起來很不方便，田家英就利用二十多架書把偌大的空間分割成辦公、會客、收藏幾個部分。另外還騰出一面牆用來掛字畫，凡來人都覺得這樣的擺設儒雅味道濃重，倒也別具一格。

　　從田家英搬進永福堂到他去世，再也沒有換過地方。小莽蒼蒼齋的收藏也是在這段時間內有了飛速發展。至今許多人回憶起與家英的交往，都少不了提到在永福堂觀看墨寶時的情景：常常清茶一杯或茅台一盞，品酌之間，褒貶收藏的苦與樂，得與失，其快意勁兒終生難忘。

　　在朋友和同事中，陳秉忱是永福堂的常客，也是田家英在這方面的得力助手。陳毅很喜歡書法，他路經永福堂，總愛駐

足觀賞。此外，像谷牧、胡繩、李一氓、夏衍等也是這方面的知音。但說來奇怪的是，來得最起勁的是陳伯達。他常以欣賞為由，將名家作品拿去借掛，時日既長，次數又多，往往久借不還。田家英不滿於陳伯達的這種作風，專門為他建立了「借掛本」，每次借還一律登記銷賬。有一次，陳伯達故作驚訝地對田家英說：「你這裏有這樣多的稀世之寶，不怕失盜嗎？」在一旁的董邊頂了一句：「永福堂裏要出賊，你的嫌疑最大。因為你比誰都清楚這裏的東西。」

1966 年，由於眾所周知的原因，田家英的生命走到了盡頭。地點就在永福堂西房，毛澤東的藏書室。有後人評述：這是田家英的書生氣，「一擊之下就輕生」；也有的說這是田家英的「死諫」。但不管怎樣推測，這都是發生在永福堂的真實故事。史學家劉大年在田家英死後的三十週年寫詩懷念永福堂的

永福堂外景（站立者為曾自）

主人，「一頁翻過三十霜，瀛臺回首小滄桑；桓桓合與彭元帥，浩氣同存永福堂。」

　　計算一下，田家英在永福堂也住了七個年頭。

田家英錄辛棄疾《夜遊宮》詞手跡　　　　　　劉大年題詩

　　田家英的英年早逝，使得撰寫《清史》這個畢生的夙願化為泡影，他的這些收藏品也是有關部門在他辭世十四年後歸還其家屬的。時過境遷，現在要想了解他當時的收藏情況，畢竟太難了。

　　我們追尋他交往的足跡，從零亂紛仍的記憶和他在收藏方面有來往的朋友那裏印證了上述這些內容。人們講述更多的是一些不完整的記憶和支離瑣碎的印象。譬如：白石老人為田家英作《鱖魚圖》，他卻以「無神」為由，信筆為魚點「睛」；在為范文瀾舉行的祝壽小宴上，田家英坦言準備給范老寫點什麼，目的是為得到范老的親筆回信，而且還要墨書。他說已有了主席、總理、朱老總等領導人寫給他的信，他想用這個方法蒐集全當代著名學者的書信；在逛地攤時，逢到好友姓氏的元押印，諸如「方」姓、「侯」姓等，他總是買下來，並打趣地說：這枚「方」姓，應歸還上海方行，這枚「侯」姓，也該是昆明侯方岳的，這叫物歸其主。

　　有幾次，田家英尋到龔自珍、譚嗣同這樣罕見的墨跡，還特地拿到故宮漱芳齋，請王冶秋、夏衍、李一氓等人觀摩。大家都讚歎作品的藝術品位和搜尋過程的不易，也問起這批墨寶的歸宿，田家英說，所有這些將來都要歸公，故宮的吳仲超院長早就看上了，說都要收去。

　　田家英當年的好友在和我們攀談時，常流露出對田家英人格的讚譽和對他喜愛專項收藏的理解。

　　辛冠潔不止一次地提到，在高級幹部中，確有一批喜好收藏並卓有成效的大家，以田家英的收藏宗旨最為明了。他是為研究清史而收藏，是為將別人不重視的清代學者墨跡免遭潰散

而收藏，他的注意力和興奮點不在與自己專項收藏目的不符的東西，更不以藏品未來的經濟價值為考慮依據。為了促成小莽蒼蒼齋更上一層樓，大家都有這樣的默契：凡遇到清人字條，首先想到的是田家英，問問他那裏有沒有，要不要。

在這些藏友中，陳秉忱是田家英在收藏方面的「掌眼」，也是最得力的助手，他鑒賞水平高，能寫一手絕妙的蠅頭小楷，他甚至還將祖上陳介祺的墨跡拿來充實小莽蒼蒼齋，說這是「拾遺補缺」；李銳送田家英一幅鄭板橋的行書詩軸，兩人戲約後入土者有繼承權；姚洛記得四十七年前送田家英一幅宋湘書寫的中堂時的情景，當時田家英連聲稱讚其內容有趣，字也寫得好，那高興勁兒宛如昨日。

此外，胡繩、李一氓、肖勁光、梅行、史莽、魏文伯、孫大光、肖華、方行、朱光等，都給予田家英真摯的幫助。沒有大家的合力，僅憑田家英個人的努力，小莽蒼蒼齋斷成不了今天這樣的規模。

《收藏紀事》寫到這裏該擱筆了，小莽蒼蒼齋的「紀事」內容或得自記述，或得自傳聞，但所傳者均為親歷其事的前輩，言之鑿鑿，真實可據。其實，每一件藏品都應該有它的一段來歷、一段故事。但對小莽蒼蒼齋藏品的整理和研究仍在繼續，對曾經支持、關心、幫助過小莽蒼蒼齋的那些朋友的走訪，也還方才起步，搜羅未廣，倉促成篇，掛一漏萬，在所難免，拾遺補闕，請待來日。

董必武遊香山詩

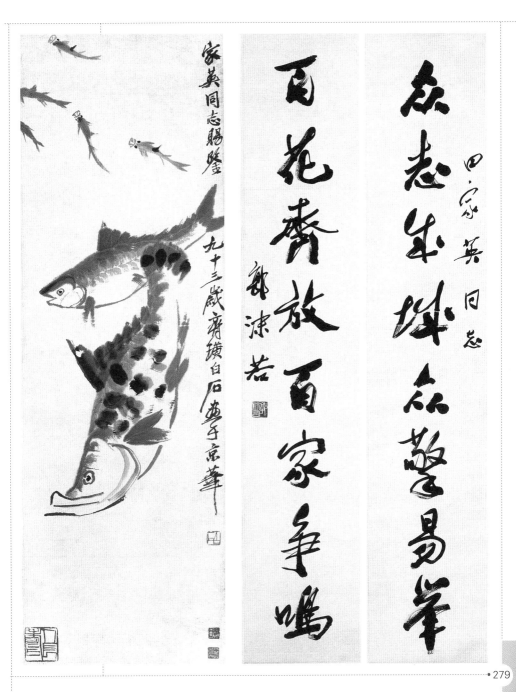

齊白石《鱖魚圖》　　　　郭沫若對聯

舊時明月舊時橋，眉宇軒昂意自豪；
欲向泉臺重問訊，九州生氣是今朝。

丁卯春重到杭州，徜徉湖上，有懷家英，作此小詩。
錄奉董邊同志正之。辛未四月，胡繩

胡繩題詩

董邊為冊頁、手卷縫製布套

收藏掌眼陳老丈

曾
自

　　父親小莽蒼蒼齋的齋號緣何而起，最初對我們是個謎，而「文革」後最早解開這個謎的是一位叫陳秉忱的伯伯。他告訴我們，小莽蒼蒼齋是由家英因敬慕譚嗣同為維新變法日灑熱血的大無畏精神，因而取了譚嗣同莽蒼蒼齋的齋號；前面加一「小」字，涵有「小中見大，對立統一」的寓意。原來如此。

　　陳秉忱何人？

　　他是中央辦公廳祕書室副主任，父親的下屬，還是我的「乾爹」——父親半開玩笑地說把我送給他做女兒了。後來對父親的了解多了，對親愛的秉忱伯伯的了解也越來越多。

　　他是我父親的摯友，是像親人一樣的兄長，是長父親十九歲的忘年交。

　　但在這篇，要寫的是陳秉忱為我父親的收藏所付出的心血。

琉璃廠的一道風景

　　1962 年父親因支持包產到戶捱了批評，再也沒有資格參與高層會議，也不再參與全國農業文件的起草。驟然的失落和一顆未泯的憂國憂民心，苦悶的心境難以為外人道啊。

　　是正直善良的陳秉忱，無論在我父親順利時還是被冷落時始終相伴左右，給了他極大的心靈慰藉。

　　原來夜以繼日的繁忙工作一夜間戛然而止，父親成了賦閒之人，無事可做卻又不放他走，父親早年立志寫部「清史」的夙願，此時成了他很大的精神寄託。他所收的清代學者墨跡，

應該說以上世紀六十年代收穫最大，而陳秉忱成為他最可信賴的收藏「掌眼」。

陳秉忱隨田家英淘信扎，淘學者墨跡，去的最多的地方是北京琉璃廠。榮寶齋、悅雅堂、汲古閣幾家百年老號，店裏的老人們還記得「文革」前光顧的中央級別幹部中，田家英是最年輕也是來得最勤的一位。田公身邊還總有一位慈眉善目的敦厚長者，進門時，二人總是推讓不休，直至田公進門後長者才進。

陳秉忱的古文化功底從何得來？

原來他出身山東濰坊的名門望族，祖上陳介祺是清道光時期大收藏家，家藏先秦青銅器三百餘件，秦漢古印、刻石、古幣、陶器、瓦當、碑碣、造像、古籍書畫數以萬計。其齋號「十鐘山房」、「萬印樓」，就因藏有珍貴的西周編鐘和上萬方漢代古印而得名。在這樣的家庭，陳秉忱三十歲前未出門做事，專習古文字學、考據學，造詣已較深。

作為一個不問時政的富家子弟，他的人生轉折富有傳奇色彩。1932 年，一次國民黨抓捕在陳家大宅搞祕密活動的共產黨人時，誤將陳秉忱逮捕入獄。三年反省院，受到難友愛國思想的影響，陳秉忱出獄後不久參加了八路軍。可以說他參加革命緣於這場意外。1939 年抗戰初期，陳秉忱來到延安。1947 年後一直跟着葉劍英在中央軍委工作。

話說又是那特殊年代，改變了陳秉忱的人生軌跡。

1957 年是個多事之秋，田家英主持着為毛澤東處理來信來訪工作，為保護申訴人利益，堅持不整人的初心，田家英用心物色了已在中央軍委辦公廳工作九年的陳秉忱，調他來祕書室

任副主任。用我父親的話:「陳老丈為人忠厚,且不太過問政治」。這裏的「政治」,指黨內頗為複雜的政治生活。陳秉忱特殊的經歷,賦予了他寬厚仁義的秉性。

陳秉忱調祕書室時已五十四歲,我父親三十五歲,下級年長上級十九歲,實屬少見。父親十分尊重他,親切地稱他「陳老丈」,「老丈」是對年紀大且老當益壯的老人的尊稱。陳秉忱的書法早已名聲在外,他能寫秀麗端莊的蠅頭小楷、又能以古樸的漢隸題寫墓誌,中南海的同志無不敬佩他。1950 年毛澤東訪蘇聯時的中文本《中蘇友好同盟互助條約》就出自陳秉忱之手,任弼時墓誌銘也是陳的手書。

父親原本為加強信訪工作、避免在特殊年代造成新的冤假錯案而調來人才,沒想到卻於收藏上得到一位難覓的知音,陳秉忱憑藉深厚的古文化底子,成為田家英鑒定考證的幫手,也就是俗話說的「掌眼」。

父親的作息時間隨着主席,白天多休息,夜間辦公,那篇著名的中共八大開幕詞,就是父親通宵達旦一夜趕出來的。賦閒後,父親仍然習慣晚上做事,晚飯後七點到八點,固定拿出一小時整理信扎手卷。家住中南海外的陳秉忱,常常飯後又返回和父親一起整理新收穫的藏品。如今翻開保存完好的清人信扎函冊,多數篇章的天頭拖尾都留下陳秉忱對人物生平、內容進行考證的蠅頭小楷。

信扎是零散淘來的,父親和陳老丈考證清楚後,自然想到將相關聯的彙編成集。六百多通信扎最終做成十來函合集,如清中期趙翼等十一位學者致孫星衍信的合集,取名《平津館同

人尺牘》，錢大昕、翁方綱等致錢泳信的合集，取名《梅華溪同人尺牘》等。

再如變法維新人士馮桂芬、鄭觀應、楊銳、康有為、梁啟超等的通信合為一函冊，註明：「此冊所收乃晚清輸入新思想者」。

這些合集用古裝書籍的深藍布裝幀，再加上陳秉忱的題簽，真像一函函的古籍。

父親的收藏達兩千餘件，構成清代學者的體系，歷史博物館專家曾稱許是「清儒墨跡，海內一家」。可以說，沒有陳秉忱的鼎力相助是達不到如此水準的。

默默地為毛澤東服務

陳秉忱陳丁幫助父親，還默默地間接為毛澤東主席做了很多事，並且大多不為世人所知。

初來時，陳秉忱的辦公地在靜谷小院。1959 秋，父親從靜谷搬到永福堂，祕書室也搬至中央辦公廳「西樓」院內。「西樓」距永福堂僅五分鐘路程，陳秉忱隨時可來。毛澤東交代父親查找的古詩詞、典故，遇有難題，便會請教陳老丈。

比如，我父親三次幫助毛澤東借閱或選購古代名家字帖，這之中陳秉忱就起了無人可代的作用。

父親一直擔當着為主席購書的職責。20 世紀 50 年代後期，毛澤東對草書興致甚濃，眼界不斷提高。1958 年 10 月的一天，他交代田家英與故宮博物院鄭振鐸商量，能否借字帖閱讀。

故宮博物院所存古帖數量浩大，法帖的源流，拓本的優劣，學問很大。選什麼最適合主席閱讀，這一定得是位既懂主席需要又懂碑帖的人，中南海裏合適的人選唯陳老丈莫屬，父親請他出任全權顧問。

帖學歷史悠久，晉王羲之之後各體法帖被統治者認為正脈，流傳有序。而碑學直至清代方興，以吳昌碩、康有為、趙之謙、李瑞清為主要倡導者，成為清中後期書法的主流。

陳秉忱對碑帖二學於書法傳承的影響獨有見解，祖上陳介祺的收藏使他耳濡目染，對碑學追古的理解與眾不同，用他的話講，「碑」為樹的根，「帖」為樹的葉，兩者互補短長，先秦文化形成深厚的底蘊積澱，書法亦然。以他的眼光為主席精心

選擇了二十件故宮藏帖，其中八件是明代大書法家的草書，有解縉、張弼、傅山、文徵明、祝允明、董其昌等，清代有何紹基等，均不同凡響。

再如 1960 年代，毛澤東對唐懷素《自敍帖》愛不釋手。1961 年 10 月，毛澤東囑我父親把豐澤園現存的字帖放到臥室各桌臺上，父親很理解主席對狂草的鍾情，他和陳秉忱仔細考研，開出書單，組織祕書室同志赴杭州、上海等地，最終收集回百餘件拓本，包括懷素的草書若干種，以及《三希堂法帖》《昭和法帖大系》（日本影印）。毛澤東非常開心，他和田家英說：看帖，不要臨帖，臨帖就臨傻了。這是他歡喜讀帖的體會，也是習書的感悟。自 60 年代，毛澤東書法面貌為之一新，奔放大氣，顯見懷素風韻。

至 1964 年，毛澤東想瀏覽多家《千字文》做比較，我父親再次請出陳老丈。12 月祕書室同仁在陳秉忱主持下赴江南，收集到《千字文》帖三十餘種，以草書為主，包括自東晉以來各代書家王羲之（集字本）、智永、懷素、歐陽詢、張旭、米芾、宋徽宗、宋高宗、趙孟頫、康熙直至近人于右任書寫的《千字文》。

1983 年，陳秉忱主持編輯了一部珍貴的《毛澤東手書古詞選》，他在介紹文章中說：「主席的字早年受晉唐楷書和魏碑的影響，用筆嚴謹開拓，就連在延安，一本晉唐小楷帖也始終帶在身邊。建國後，主席廣覽碑帖，師古不泥古，逐漸形成獨特的書風。主席書房裏，所存拓本和影印碑帖有六百多種，看過批閱的晉唐法帖四百多本。主席的床上、書桌、茶几上，到處都是他臨過、批閱過的名家字帖」。毛澤東的書法吸收了哪些

1983 年，曾自與陳秉忱

古代大家的書體，陳秉忱當最有發言權。

還有一件鮮為人知的事，即 1963 年版《毛主席詩詞三十七首》的封面，是陳秉忱一手設計繪製的。

1962 年毛澤東第一次同意出一本較全的詩詞集（後稱「六三版」），他很重視，親自做了多條註釋，田家英是「六三版」唯一的編輯，而陳秉忱則是他背後得力的助手。

詩詞編完，封面怎樣考慮？毛澤東採納了田家英的建議：墨梅做襯，書名集漢碑字。這其實是陳秉忱想的主意。毛澤東的詩詞集請誰來題字呢？最終梅花和漢碑集字都出自陳秉忱之手，淡淡的墨梅襯地，集漢曹全碑「毛主席詩詞」幾字，主席

看了很喜歡。

陳秉忱為毛澤東做的事，只有田家英和身邊很少人知道，而他不計較，只要是主席交辦的事，凡遇到田家英向他求教，他會全力以赴。

工作上的大事陳老丈信賴我父親，聽他的主張；清儒翰墨收藏上學問學識的事，父親依仗陳老丈。一次，父親和我們講到人與人的關係，他說親近的好友，根本不用說太多話，一個字或一個眼神就能互相理解。說完，他即刻撥通電話，用家鄉川音只一個字「請」。不到五分鐘，陳老丈便到了，父親得意地向我們笑了。

父親和陳秉忱融洽默契的關係，遠超出上下級一般工作關係。他們是忘年交。

父親離去的日子裏

「文革」中，因和田家英的關係，陳秉忱遭到了殘酷的迫害。批判田家英的大會上，祕書室的同志被逼迫從掛着「狗洞」布簾的三屜桌下爬進會場，陳秉忱是「田家英的第一號走狗」，領頭爬行，那時他已經是六十三歲的老人，所遭侮辱，駭人聽聞。

陳秉忱在中辦五七幹校勞動了九年，1975 年回京已是七十二歲老人。他曾詼諧地說，「我是『三九』幹部」，指中央軍委辦公廳九年，中央辦公廳九年，江西中辦幹校九年。

陳秉忱對生活永遠抱着無怨無悔的態度，而最讓他惦念的是家英留下的兩個女兒。

家英去世了，孩子們怎麼樣了？

他終於打聽到我和姐姐在邊陲插隊，苦難歲月中，秉忱伯伯大膽地給我們寫信，悄悄地給我們捎錢。1975年他終於見到一別多年的我們，他心疼啊！我們正值青春年華卻失去了學業，他主動提出教我金石篆刻，從《篆書指南》開始學，弄懂古籀、金文、大篆、小篆的區別。當我的第一枚印章刻出時，伯伯送我一套《漢印一勺》印譜和一本《漢印文字徵》，告誡說：治印的根本在漢印，要能體會到其中的韻味才算學到手。他的話我記了一輩子，他是在告訴我：任何學問，都要從源頭求根本。

由於習篆刻，我愛上了古文字，我從篆刻而書法，而歷史學，而寫作，是秉忱伯伯引我走進了文化的大門。

對我們姐妹來說，父親去世後秉忱伯伯就是最親的長輩。1979年姐姐結婚，伯伯送她一把石榴折扇，黑扇面上金粉石榴咧開大口，是希望姐姐像石榴一樣，早結「果實」。

伯伯送我的扇子是一枝桂花，洋蘭色葉子上鋪滿黃花，上書金粉隸書「蟾宮折桂」。寓意着我的男朋友陳烈把他的「乾女兒」折走了，希望陳烈好好待我。

父親重感情，秉忱伯伯也極重感情。父親要是在地下知道他的愛女在陳老丈的呵護下成長，會多麼欣慰啊。

秉忱同志：

潍縣人劉鴻翶等人的信札，送給你。

最近將久尋不得的高鳳翰之天馬研找到，不僅研好，研匣亦好。你送我的金陵研，如你沒有工夫刻，請你寫在研上，我指導李存生刻。梅行現在還不會刻研。

康生致陳秉忱信

1977年9月，陳秉忱（摒塵）為曾自（二英）繪製紅梅贊扇面

1979年5月，陳秉忱為陳烈繪製的古文字扇面

在父親田家英的遺物中，除了書籍和清人翰墨，還有百餘枚印章，其中除少數是他收集的清代學者如孫星衍、朱珪、何紹基等人的名章、閒章外，大都是他的自用章（包括名章、收藏章、閒章）。從這裏也可以看到父親的性情、志向和理想。

最早的印章

父親最早的印章，是一進北京城就有的，因為 1950 年他讀的書上蓋着「鄭昌」和「鄭昌所讀書」。那時沒有印泥，他甚至用藍墨水兒塗了蓋。應該說，這兩方印都較稚拙，但透露出他從那麼早就喜歡傳統文化的東西。

父親原名曾正昌，「鄭昌」是正昌的諧音。我想，進了北京，住進中南海，面對轉瞬間的變化，父親一定思緒萬千，他忘不了自己來自南國，家鄉是四川。父親生在雙流縣永福鄉，一歲時隨父母到成都，十六歲以前從未離開過。成都是孕育他成長和最早萌生思想的地方。他有多方「成都曾氏」、「曾氏藏書」印，而從不稱自己為「田氏」。還有一方布幣形式的印，印面為「華陽」。據《輿地廣記》記載：「昔人論蜀之繁富曰：地稱天府，原號華陽。」華陽原是古蜀國的三都之一，今雙流原與

田家英早期印章「鄭昌所讀書」「華陽」

沙孟海治印「成都曾氏」

• 293

華陽縣比鄰，是曾氏祖上的繁衍地。

父親是個典型的國粹派，他從不穿皮鞋。1957年和歷史學家黎澍到捷克斯洛伐克參加學術活動，他堅決不穿西裝。我想他一定覺得自己穿上西裝不倫不類，是個怪樣子。他喜歡家鄉的川劇，更喜歡京劇。所以文房一品的印章，小小方寸，大千世界，涵蓋的文化信息深厚廣博，父親自然會喜歡上的。

為毛澤東管理印章

父親最初為毛澤東管理印章，以後自己也鍾愛上了印章。

聽母親講，建國初始，毛主席的兩位大祕書胡喬木、陳伯達分別兼任了宣傳、新聞口要職，田家英成了毛的隨身祕書。主席把處理來信來訪的事交由田家英主持，他每天要替主席寫覆信、起草電文、聯絡上層民主人士和接待湖南家鄉親友團等，可說事無巨細。就連任免政府官員在委任書上加蓋的「毛澤東」印章，也放在田家英手裏。母親記得50年代初期，毛澤東以國家主席的名義頒佈各種公告、任命時，印章常常由田家英代為鈐蓋。母親還想出在任免書下放一畫好的方格紙的好辦法，以免鈐蓋得不正。作家葉永烈曾採訪我母親，文章題目竟然用了「掌璽大臣田家英」，就是聽了母親講的故事後突發靈感。

以後，隨着條件的日益改善，為任免書蓋印使用什麼樣的印泥又成為父親的一樁心事。因為當時的印泥質量很差，印色也不好，沒幾年便發黑褪色。為此，父親去琉璃廠拜訪老師傅，最終尋覓到乾隆時期遺存的「清祕閣」為皇宮製作的八寶印泥，又尋到「大明成化年製」款的灑藍龍紋印盒，裝了滿滿

一盒印泥。從此，「毛澤東之印」有了最上等的色澤。

小莽蒼蒼齋收藏的大部分書籍和字軸，所鈐蓋的章也是使用這種印泥，打出來的印色不擴散，色澤鮮艷。據傳，這種印泥的配方是由明代宮中傳出來的，原料是珍珠、天然紅寶石、紅珊瑚、麝香、朱砂、朱膘、冰片、赤金葉，通稱八寶，加上柔韌、富有彈性的艾絨，再用存置幾十年的蓖麻油調製，使印泥冬不凝、夏不稀，不走油，不褪色。這盒印泥一直用到「文革」前，父親罹難後，便再也沒有人動過它。當印泥再回到我們手裏，母親將印泥在陽光下曝曬（見父親生前如此做過），三日後紅艷如初，至今使用，仍富有彈性，還散發着一種幽香氣。

我們對父親做的大事知之甚少，可姐姐記得小時候在父親辦公桌邊玩，拉開桌子小櫃的抽屜，看到裏邊全是印章。父親略帶神祕地告訴她，這是毛主席的印章。從此以後，孩子們就再也沒有去碰過它。

二十世紀五十年代初，毛澤東委託田家英為他籌建一個適合個人的圖書室，並提出將中華書局和商務印書館出版的文史哲類圖書收齊。為此，父親開始大量購書。有了書，自然想到藏書章，而毛澤東恰恰只在乎書的內容，至於對版本、鈐蓋印章一類，並無大興趣。

我看到《中國檔案報》2017 年 12 月 22 日中央檔案館楊繼波副館長的文章《毛澤東用印知多少》，說中央檔案館現保存的毛澤東印章共二十四方，其中名章十八方、藏書章五方、閒章一方。另，毛澤東紀念堂存有五方，韶山毛澤東遺物館存有一方等。

1962年吳樸堂為田家英治印

王個簃治印「田家英」

沙孟海治印「田家英印」

大致於 1995 年，中南海豐澤園毛澤東舊居的圖書全部交中央檔案館保管，我不禁想到：鈐蓋在書上的印章是不是就是父親辦公桌抽屜中保存的那一批呢？果然，2018 年 1 月 5 日楊繼波又發一文《毛澤東印章誰保管》，文中：「接交文據表明，移交到中央檔案館的二十四方毛澤東藏印，二十二方來自田家英，另外兩方來自葉子龍」。

從印章邊款可以清楚是何人所刻，但通過什麼途徑給毛澤東治印，讀者還是很關注。我發現有的傳聞不盡確鑿，如吳樸堂治的「毛氏藏書」印，說是 1963 年毛澤東委託人大副委員長陳叔通請吳刻的，值得商榷。

毛澤東喜愛書法，尋覓法帖一類事宜，都是交田家英辦理。1961 年和 1964 年，田家英兩次組織祕書室同志南下，為毛澤東收集到唐懷素帖及《三希堂法帖》，和以草書為主的歷代書家所書《千字文》三十餘種，毛十分滿意，但他從沒有在法帖上加蓋印章的習慣。正如楊繼波文章所說，毛用過的印章僅九枚，刻好的印章大多沒有使用過。如果這樣，他會不會在 1963 年為治一方印親託陳叔通老呢？

錢君匋治印
「家英用書」

吳樸堂是西泠印社早期年輕的社員，解放初失業了，陳叔通介紹其進上海文物保管委員會古物整理部工作，曾為國家領導人治過印。我父親恰和上海文管會負責人方行來往過從，他所用的幾枚印即是吳樸堂所治，其中一方「田家英印」，還鐫有「1962年2月樸堂刻」的邊款，包括我母親也有吳樸堂為她刻的「董邊」印章。據《毛澤東年譜》記，1962年2月24日，田家英跟隨毛澤東到杭州，整理七千人大會講話。以往父親隨主席到杭州，抽空到上海買書是常有的事，是否此次託付吳樸堂治印已無考，但時間恰好對得上。由此推斷，父親通過方行請吳樸堂為主席刻章的可能性更大一些。

為毛澤東治印的還有錢君匋、沙孟海、方介堪、陳巨來、葉潞淵、頓立夫、韓登安、王個簃、方去疾等，行內人知道，這些人都是當代的篆刻大師。這些文化人多數生活在南方，父親最初也是通過上海市文管會方行和浙江省文管會葉遐修聯繫到他們的。父親收藏的印章也多是出自上述大師的親自操刀。

沙孟海所治「田家英印」白文小章，十分用心，漢印味足，父親常鈐蓋於清人信扎。而錢君匋先生1963年1月所治鐵線篆「家英用書」，則每每用於新購藏書。

韻味兒十足的收藏章

再一類是收藏章，從印章內容可清楚印證父親所藏乃清代學者墨跡。若不是看到這些印章，還真不清楚他收藏的目標這

方去疾治印
「成都曾氏小
莽蒼蒼齋」

葉璐淵治印
「成都曾氏小
莽蒼蒼齋藏
書印」

齊燕銘治印
「家英輯藏清
儒翰墨記」

麼明確。

　　父親自延安時立志寫一部「清史」，始終木放棄想法。進京後，他發現清人信扎、手卷俯拾即是，且沒有太多人關注，而信扎承載的史料正是他求之不得的。之後，他把工資、稿酬都用於買清人墨跡了。

　　收集多了，鑑賞能力、欣賞品位也提高了，便請人刻了多方收藏章。葉璐淵所治「成都曾氏小莽蒼蒼齋藏書印」，規矩的鐵線篆，一絲不苟，其功夫了得。齊燕銘1961年所治「家英輯藏清儒翰墨之記」，篆法質樸，工穩謹嚴，十分耐看。齊燕銘是總理辦公室主任、國務院副祕書長，我原來還很奇怪，以為政府官員都不太懂傳統文化，沒想到齊燕銘治印堪稱大家。原來，齊是蒙古族人，出身沒落貴族家庭，自幼玩金石篆刻，於書法、京戲無不精到。

　　再就是齋號章。齋號也屬文人志趣。父親幼年生活艱辛，但他的文人氣質好像骨子裏帶的，十二歲就發表文章，敢和一位老教授打筆墨仗，很早熟。

　　父親的齋名不止一個，有「無我有為齋」、「十學人硯齋」，用的最多的是「小莽蒼蒼齋」。此名出自戊戌六君子譚嗣同的齋名「莽蒼蒼齋」。戊戌變法失敗後，譚對勸其出走的

梁啟超說：「不有行者，無以圖將來；不有死者，無以圖聖主。」如此慷慨悲歌，何人能不為之動容？父親赴延安前作過一首《調寄如夢令》，其中有「休戀，休戀，我有河山重擔」語，是去告別女友卻未見面，複雜交織的情感謳成了詩句。感情豐富的父親一定認為自己與譚氏神交已久，除了敬仰，還有心靈上的共鳴。故而父親將譚氏的齋號前冠一「小」字，以「小莽蒼蒼齋」為自己的齋名。

父親的存印，小莽蒼蒼齋的齋號印有十餘枚，古籀、漢風、鐵線各種風格。方去疾的朱文「成都曾氏小莽蒼蒼齋」，字與字間打着篆隸書法常用的「朱絲欄」，極別致。邊款：去疾製於木齋。方先生原名方之木，故稱「木齋」。

留着時代印痕的閒章

印章中有趣味的還屬閒章。

閒章是區別於姓名字號的一類印章，發端於戰國及秦漢時的「吉語」、「祝詞」，宋代的「詩詞文賦類」印章出現，被視為閒章，明清後閒章內涵越來越豐富，可分「箴言類」、「述志類」、「紀年類」、「寓意類」種種。直至今日依舊被書畫藝術家鍾情，為寫意作品增加雅趣。

然而，在父親的閒章，留下更多的是時代印痕。

父親的閒章有陳巨來所治「苟利國家生死以，敢因禍福避趨之，」方介堪所治「文必切於時用，理必歸於馬列」，還有一些印章是摯友梅行、陳秉忱所治。

另外，父親從文物商店甚至地攤兒上尋的古舊印章，如

陳巨來治「苟利國家生死以」「敢因禍福避趨之」對章

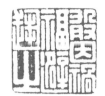

方介堪治「文必切於時用」「理必歸於馬列」對章

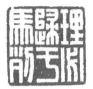

「活潑潑地」，印面很大，看着就開心，是不是父親感覺符合自己的性格而取之，在我們眼裏他總是活潑潑地。再如「將勤補拙，以儉養廉」，則講作學問、做事情的道理。「苦吾身以為吾民」、「常存敬畏」、「且高歌」，更表達近代文人的意境，也算古為今用吧。

何紹基朱文篆書「實事求是」方章

較有價值的一枚古章是清代何紹基的「實事求是」章。書法家何紹基打破了科舉制以來形成並被追捧的館閣體，他用超長且細的羊毫毛筆書寫，筆道抖抖顫顫，天然成趣，稱「醜醜字」，與館閣體相比，融進了書寫者的主觀意念，更本真地表達了中國書法的意境，開一代美學標

沙孟海古籀文「實事求是」方章

準之先河。何紹基的「實事求是」，指的是一種治學態度，是清代考據學流行於學者之間，以表示作學問要尊重和依照古人本義的嚴謹學風。之後，父親又請沙孟海刻了一方古籀體「實事求是」，此章表達的則是共產黨人的思想準則了。

父親擅長藉古語表達新意，或將古文白話，他得意的一對朱白文對章「文必切於時用」、「理必歸於馬列」，就是借用西漢儒學家董仲舒「文必切於時用，理必歸於儒學」語，只改了兩個字，賦予了新意。

早在延安時期，物資困難，缺少油燈，田家英、于光遠、曾彥修、許立羣等年輕知識分子晚上常聚在一起摸黑聊天兒，自詡是「窰洞閒話」。那時大家就愛聽田家英的古文白話解，

清晰易懂，貼切風趣。

後來毛岸英回來，也加盟「閒話」的隊伍。岸英將「人一能之己百之，人十能之己千之」一語當自己的座右銘，就是聽了田家英解讀《禮記·中庸》一段受到的啟發，田告之其意：「除非不學，要學而沒有學會，絕不放棄；除非不做，要做而沒有做出成績，絕不放棄……別人一遍學會的，我學一百遍；別人十遍學會的，我學一千遍。果能如此，即使笨人也會變為聰明人；即使弱者也會變為強者。」要強的毛岸英深受觸動。

西泠印社首任社長吳昌碩的一幅篆書聯「心中別有歡喜事，向上應無快活人」，父親不僅愛其篆書中的金石味，更愛聯句的意趣，「我的歡喜事不是你的歡喜事，我的樂趣不是你的樂趣，我心中自有別樣之歡喜」。說來真巧，以後居然在地攤上發現一枚「向上應無快活人」的舊章。「向上應無快活人」意寓努力向上要付出代價，正是作學問之人「衣帶漸寬終不悔，為伊消得人憔悴」的思想境界。這方閒章，父親常鈐蓋書上。小小圖章，竟包涵了濃濃的情感世界。

最後的一方印章

父親的最後一枚章刻於 1966 年 3 月，兩個月後，他就離開了我們。

這枚印章還是好友梅行刻的，梅老和我們講過那段往事：「你父親在主席身邊，了解的情況多，察覺到指導思想出了誤區，但以他的身份又不能公開抵制，只有盡可能地堅持正確的

梅行治印「忘我」		
梅行治印「無我有為齋印」		
古舊章「向上應無快活人」		

做法。江青、陳伯達曾拉他，他看出他們不是出於公心，絕不從命。1966 年，種種跡象表明，一場大的運動將臨。他對自己的無能為力，心有不甘。」

梅行為田家英治了一方印「忘我」，將辛棄疾《賀新郎》「我最憐君中宵舞，道男兒到死心如鐵。看試手，補天裂」句，刻在邊款上，認為他的心境與壯志未酬的辛棄疾大有相似之處，田家英卻對梅行說：「一個人『忘我』不是目的，重要的是『有為』」。於是，梅行又治一方「無我有為齋」，漢印味十足，被父親稱讚是梅行為他篆刻的最好的一方章。誰能想到，兩個月後，父親毅然決然以死抗爭，承諾了一個大之又大的「無我有為」。

田家英與小莽蒼蒼齋

朱耷（1626–1705）

譜名統鎏，字雪個，號八大山人。僧名傳綮、刃庵、個山、個山驢、個屋、驢屋。道號良月、道朗、破雲樵者。江西南昌人。明寧王朱權後裔。明亡，剃度為僧，後為道士。順治十八年於南昌建「青雲譜」道院，主持其事。康熙二十四年被奉為「青雲譜」開山祖。擅畫水墨花草、禽鳥，尤精芭蕉、怪石。工書法，行楷學王獻之，純樸圓潤，狂草尤奇偉。《清史稿》有傳。

龔鼎孳（1615–1673）

字孝升，號芝麓，安徽合肥人。崇禎七年進士，授兵科給事中。李自成進北京，授指揮使。入清，累遷太常寺少卿，刑部、戶部侍郎，左都御史，康熙間，官至禮部尚書。鼎孳博學多聞，詩、古文俱工。與吳偉業、錢謙益並稱江左三大家。有《定山堂集》《白門柳傳奇》。《清史稿》有傳。

魏裔介（1616–1686）

字石生，號貞庵，一號崑林，河北柏鄉人。順治三年進士，選庶吉士。官至吏部、禮部尚書，保和殿大學士，加太子太保、太子太傅銜。充任《世祖實錄》總裁官。裔介自入諫垣，先後二百餘疏，內贊政典，外籌軍務，皆中機要。一生治程朱理學，服膺窮理、盡性之旨。卒諡文毅。有《兼濟堂奏議》《鑒語經世編》《約言錄》內外篇、《聖學知統錄》《嶼舫詩集》等。《清史稿》有傳。

李光地（1642–1718）

字晉卿，號厚庵、榕村。福建安溪人。康熙九年進士，選庶吉士，授編修。累官直隸巡撫、文淵閣大學士。三藩之亂時，鄭經從臺灣進軍福建，光地遣使帶蠟丸入京，獻用兵之計，後又力主統一臺灣，推薦施琅為將。卒諡文貞。雍正初，贈太子太傅，祀賢良祠。治學以程朱理學為宗，曾奉命主編《性理精義》《朱子全書》。有《榕村全集》。《清史稿》有傳。

孫奇逢（1584–1675）

字啟泰，一字鍾元。直隸容城人。明萬曆二十八年舉人。天啟間左光斗等被璫禍，奇逢傾身相救。明末入易州五公山避亂，從者數百家。晚歲移居輝縣蘇門夏峰，自明及清凡十一徵皆不起。其學以慎獨為宗，初宗陸九淵、王守仁，晚年傾慕朱熹理學。學者稱夏峰先生。有《經書近指》《甲申大難錄》《乙丙紀事》《理學宗傳》等。《清史稿》有傳。

冒襄（1611–1693）

字辟疆，號巢民，江蘇如皋人。崇禎十五年副榜，授台州推官，未赴。入清不仕。與侯方域、陳貞慧、方以智並稱明季「四公子」。曾參與反馬士英、阮大鋮的鬥爭。

工詩、善書，間作山水、花卉，書卷之氣盎然。家有水繪園，四方名士畢集，風流文采映照一時。有《水繪園詩文集》《巢民詩集》《蘭言》《影梅庵憶語》《同人集》等。《清史稿》有傳。

孔尚任（1648－1718）

字季重，號東塘，又號雲亭山人，山東曲阜人。孔子六十四世孫，二十歲前為諸生。康熙二十三年南巡至曲阜祭孔時，尚任被薦舉為御前講書官，次年隨衍聖公進京，用為國子監博士，累官至戶部主事、員外郎。尚任潛心戲劇創作，經十餘年完成傳奇劇作《桃花扇》。與洪昇《長生殿》齊名，有「南洪北孔」之稱。尚有《小忽雷》傳奇。詩文有《東塘文集》，雜著有《闕里新志》《會心錄》等。《國朝耆獻類徵》有傳。

費密（1625－1701）

字此度，號燕峰，又號卷隱。四川成都人。盡傳父業，與王復禮、閻若璩交友。時張獻忠據四川，密避亂為道士，流寓江蘇泰州，後往輝縣蘇門師孫奇逢稱弟子。著書終身，主張「道」要能致用，反對空談道德性命之說，論證漢唐諸儒在學術上之貢獻，超過宋儒。其詩氣魄宏大，為王士禛所稱。有《弘道書》《尚書說》《周官註論》《二南偶說》《四禮補篇》《史記箋》《古史證》《費氏家訓》《荒書》《燕峰詩鈔》等。《清史稿》有傳。

潘耒（1646－1708）

字次耕，號稼堂、止止居士，江蘇吳江人。康熙十八年舉博學鴻詞科，授翰林院檢討，纂修《明史》，尋充日講起居註官，纂修《實錄》《聖訓》。耒師事徐枋、顧炎武，博通經史及曆算、音學。晚年研究易象數。有《類音》《遂初堂詩集》等。《清史稿》有傳。

曹寅（1658－1712）

字子清，號荔軒，又號楝亭，漢軍正白旗人。曹雪芹祖父。先世為漢族，原籍河北豐潤，入清後，為內務府包衣，官至通政使，後為江寧織造，兼巡視兩淮鹽政。以母為康熙帝乳母，權貴在江南督撫之上。受命蒐集江南民情，監察官吏。能詩詞，喜藏書，曾得季振宜、徐乾學所藏書。校刻《全唐詩》《佩文韻府》《楝亭十二種》，有《楝亭詩鈔》《楝亭詞鈔》《續琵琶記》等。《清史稿》有傳。

毛奇齡（1623－1716 年）

原名甡，字初晴，後改今名，字大可，一字齊于，號西河，浙江蕭山人。康熙十八年應博學鴻詞科，授翰林院檢討，任職史局，纂修《明史》，後以病歸。奇齡好治儒家經典，自負甚高，嘗排擊宋儒，崇古文經學，學者李塨、邵廷寀為其門生。平

生於語音、音樂、歷史、地理及哲學均有著作，晚年專究易理。《四庫全書》收其著作多至四十餘部。工書畫，善詩文。有《古文尚書冤詞》等。《清史列傳》有傳。

周亮工（1612—1672）

字元亮，號櫟園，學者稱櫟下先生，河南祥符（今開封）人。崇禎十三年進士，官御史。仕清後官至福建左布政使、戶部右侍郎。工古文辭，一秉秦漢風骨。喜為詩，宗仰少陵。善書。有《賴古堂詩鈔》《讀畫錄》《因樹屋書影》等。《清史稿》有傳。

林佶（1660—1720）

字吉人，號鹿原，福建侯官人。侗弟。康熙五十一年以舉人賜進士，授內閣中書。工詩古文，師事汪琬、王士禛、陳廷敬。佶喜藏書，不惜破產以求，閩中明代藏書家謝肇淛、徐燉之書多歸之。工詩，善篆隸，尤精小楷，手寫《堯峰文鈔》《漁洋精華錄》《午亭文編》，皆刊本行世，傳鈔徐乾學輯《經解》、朱彝尊選《明詩》，書法精雅為世所重。有《補學齋集》。《清史稿》有傳。

錢大昕（1728—1804）

字及之，又字曉徵，號辛楣，又號竹汀，江蘇嘉定（今屬上海市）人。乾隆十九年進士，官至少詹事，督學廣東。學問淵博，於經史百家、輿地天文之學無不貫通，一生著述極富，被推為「吳中七子」之一。與修《大清一統誌》《續文獻通考》《續通誌》。有《廿二史考異》《十駕齋養新錄》《潛研堂金石文字跋尾》《潛研堂答問》等。《清史稿》有傳。

趙翼（1727—1814）

字雲松，號甌北，江蘇陽湖（今常州）人。乾隆十九年舉人，授內閣中書，入直軍機處。乾隆二十六年進士，授翰林院編修，修《通鑑輯覽》。為官清廉，頗有政聲。治學精於考史，所著《廿二史札記》，與錢大昕之《廿二史考異》、王鳴盛之《十七史商榷》並稱清代三大考史名著。又工詩，與袁枚、蔣士銓齊名，稱「江右三大家」。有《甌北全集》《陔餘叢考》等。《清史稿》有傳。

王鳴盛（1722—1797）

字鳳喈，號禮堂，又號西莊，晚號西沚。江蘇嘉定（今屬上海市）人。乾隆十九年進士，授編修，累官內閣學士兼禮部侍郎，左遷光祿寺卿。以漢學方法治史，對中國古代制度、器物、文字、人物、碑刻、地理等均有考證。有《十七史商榷》《蛾術編》《西莊始存稿》《西沚居士集》《耕養齋詩文集》等。《清史稿》有傳。

劉大櫆（1698−1780）

字才甫，一字耕南，號海峰，安徽桐城人。師事方苞，深得推許；又是姚鼐的老師，為「桐城派三祖」之一。大櫆重古文神韻，博採《莊》《騷》《左》《史》、韓、柳、歐、蘇之長，才氣雄放，波瀾壯闊。形成「日麗春敷，風雲變態」的風格。有《文集》《詩集》《古文約選》《歷朝詩約選》等。《清史稿》有傳。

阮元（1764−1849）

字伯元，號芸臺，晚號頤性老人。江蘇儀征人。乾隆五十四年進士，選翰林院庶吉士，授編修，因學識淵博、書法出眾，入直南書房，參與編纂《石渠寶笈續編》及《祕殿珠林》。歷任兵部、禮部、戶部侍郎，湖廣、兩廣、雲貴總督，官至體仁閣大學士。所至皆以振興文教為己任。如在浙立詁經精舍，在粵立學海堂，羅致學者從事編書刊印工作，曾主編《經籍纂詁》，校刊《十三經註疏》，彙刻《皇清經解》等。阮元精經學，擅考據校勘，工詩古文辭，著述宏富，為有清一代鴻儒。卒諡文達。《清史稿》有傳。

段玉裁（1735−1815）

字若膺，號懋堂，江蘇金壇人。乾隆二十五年舉人，官巫山知縣，遊戴震之門，通經史，尤精六書。有《說文解字註》《六書音韻表》《古文尚書撰異》《毛詩故訓傳定本》《經韻樓集》等。

王引之（1766−1834）

字伯申，號曼卿，江蘇高郵人。念孫之子。嘉慶四年進士，歷任翰林院編修、侍講、侍讀學士，河南、山東學政，通政使，官至工部尚書。卒諡文簡。念孫、引之父子俱為乾嘉時期著名學者。精通經學。引之傳父聲韻、文字、訓詁之學而推廣之。有《經義述聞》《經傳釋詞》《春秋名字解詁》等。《清史稿》有傳。

汪中（1743−1794）

字容甫。江蘇江都人。七歲而孤，因遍讀經史百家，過目成誦。遂為通人。年二十，補諸生，乾隆拔貢生。後以母老竟不朝考，絕意仕進。治《經》宗漢學，曾校《四庫全書》於浙江文宗閣。考證《蘭亭序》甚精，入湖廣總督畢沅之幕，得提學使者謝墉所重。善書，重厚樸茂。所著甚富，有《廣陵通典》《周官徵文》《春秋左氏釋疑》《荀卿子通論》《經義知新記》等，《述學》內外篇尤有名。《清史稿》有傳。

方苞（1668−1749）

字鳳九，號靈皋，晚號望溪，安徽桐城人。康熙四十五年會試中試，因母病未應殿試。以戴名世《南山集》案被累。後入值南書房，累擢禮部侍郎，為文穎館、經史

館、三禮館總裁。苞論學以宋儒為宗，與劉大櫆、姚鼐為「桐城派」創基人。著述頗多，有《周官辨》《望溪集》等。《清史稿》有傳。

姚鼐（1730－1815）

字姬傳，一字夢穀，安徽桐城人。因室名惜抱軒，人稱惜抱先生。乾隆二十八年進士，選翰林院庶吉士。散館後歷任兵部主事、禮部主事，山東、湖南鄉試同考官，刑部郎中，四庫館纂修官。辭官後主講江蘇、安徽等地書院凡四十年。治學以經為主，兼及子史、詩文，曾受業於劉大櫆，為「桐城派」主要作家。有《惜抱軒全集》《水經注》等。《清史稿》有傳。

汪康年（1860－1911）

字穰卿，晚號恢伯。浙江錢塘（今浙江杭州）人。光緒二十年進士，官至內閣中書。甲午後於上海創《時務報》，後改名為《中外日報》。又於北京創《京報》《芻言報》。持論嚴正，為時所憚。清末卒於天津。

龔自珍（1792－1841）

字爾玉，又字璱人，號定庵，一名易簡，字伯定，更名鞏祚。其外祖父段玉裁曾名之為愛吾，別號羽琌山民。浙江仁和（今杭州）人。道光九年進士，官禮部主事。學務博覽，為清代著名學者、思想家。在經學上，是嘉道間提倡「通經致用」的今文經學派重要人物。當林則徐赴廣東查禁鴉片時，他曾預見英國可能侵犯，建議加強戰備，不與妥協。在哲學上，持「性無善無不善」之說，反對孟子「性善」論和荀子「性惡」論。受佛教天台宗影響較深。散文奧博縱橫，詩尤瑰麗奇肆，自成一家。有《定庵全集》等。《清史稿》有傳。

楊守敬（1839－1915）

字惺五，號鄰蘇。湖北宜都人。同治元年舉人。四年考取景山官學教習。光緒六年從黎庶昌隨使日本，其間致力於蒐集散佚古籍，多得唐宋善本。後任湖北黃岡教諭，並主講兩湖書院及存古、勤成兩學堂。其學通博，精輿地學，對《水經注》的研究尤為着力。兼精金石學，收藏漢魏六朝碑刻甚富。擅書法，對日本近代書壇產生過重大影響。著作甚豐，有《漢書地理志補校》《三國郡縣表補正》《隋書地理志考證》《歷代輿地圖》《歷代與地沿革險要圖》《水經注疏》《日本訪書志》《齊民要術引用書目》等。《清史稿》有傳。

王國維（1877－1927）

字靜盦，號禮堂、觀堂、永觀，浙江海寧人。清秀才。從事中國古代史料、古器物、古文字學、音韻學的考訂，尤致力於甲骨文、金文和漢晉簡牘的考釋，主張以地下資料參訂文獻資料，對史學界有較深的影響。其在哲學、教育、歷史、文字、

考古諸方面皆成就卓著，生平著作有《殷周制度論》《漢代古文考》《靜菴文集》《觀堂集林》《觀堂別集》等。《清史稿》有傳。

梁啟超（1873－1929）

字卓如，號任公，又號飲冰室主人，廣東新會人。光緒十五年舉人。康有為弟子。光緒二十一年隨康有為發動「公車上書」，主張變法維新。變法失敗，流亡日本。辛亥革命後，先後任袁世凱政府的司法總長和段祺瑞政府的財務總長。五四運動後，倡導文學革命，贊同民主與科學。晚年任教於清華大學。一生著述宏富，於文、史、哲多有著述。工書。其著作合編為《飲冰室合集》。《楓園藝友錄》有傳。

嚴復（1853－1921）

字又陵，又字幾道，福建侯官（今福州市）人。十四歲入福州船政學堂，從軍艦練習，周歷南洋、黃海。光緒二年留學英國海軍學校，歸後一度從政，並從事譯著歐洲哲學社會科學典籍，反對頑固保守，主張維新變法，對當時思想界有很大影響。於書法亦有深造，有《愈野堂詩集》《嚴幾道詩文鈔》《天演論》《原富》《羣學肄言》《穆勒名學》《法意》《羣己權界論》《社會通詮》等。《清史稿》有傳。

楊銳（1856－1898）

字叔嶠，又字鈍叔。四川錦竹人。光緒年間以舉人授內閣中書，後加四品卿銜，充軍機章京。參與維新變法，戊戌政變後被誅，為戊戌六君子之一。有《説經堂詩草》。

鄭觀應（1842－1922）

原名官應，字正翔，號陶齋，別號杞憂生、慕雍山人、羅浮待鶴山人。廣東香山人。咸豐九年至上海習商，曾在英商寶順洋行、太古輪船公司任買辦，又自經營貿易，投資輪船公司。光緒六年後，歷任上海機器織布局、輪船招商局、上海電報局、漢陽鐵廠、粵漢鐵路公司總辦。關心時務，熱心西學，要求改變專制，強調振興工商業，主張廣辦學校，培養人才。辛亥革命後，鄙視復辟帝制，厭惡軍閥混戰。有《易言》《盛世危言》等。

康有為（1858－1927）

原名祖詒，字廣廈，號長素，又號更生。廣東南海人，人稱南海先生。光緒二十一年進士，授工部主事。1888 至 1898 年間先後七次上書光緒帝要求變法。1898年佐光緒帝主持新政，史稱「戊戌變法百日維新」。失敗後逃亡日本，流轉南洋，遍遊歐美，組織保皇黨，反對民主革命。民國成立後歸國，仍志在恢復清室，曾參與張勳復辟。病卒於青島。精書法，著《廣藝舟雙楫》，力倡北碑，對近現代書壇產生了較大影響。博通經史，著述甚多。有《孔子改制考》《新學偽經考》《春秋董

氏學》《春秋筆削大義微言考》《大同書》《物質救國論》《電通》及《康子內外篇》《長興學記》《萬木草堂記》《天遊廬講學記》等。《清史稿》有傳。

沈德潛（1673　1760）

字確士，號歸愚，江蘇長洲（今蘇州）人。乾隆四年，年近七十始成進士，乾隆帝稱之「老名士」，後入直南書房，充會試副總裁。乾隆十四年後，以年老多病請歸故里，遂專心著述，曾選編《古詩源》《唐詩別裁》《明詩別裁》《國朝詩別裁》等。死後贈太子太師，諡文慤。德潛為詩主嚴格律，與王士禎之主神韻、袁枚之主性靈，在當時詩壇皆自成流派。善書，以楷法為主，溫文爾雅，有二王神韻。《清史稿》有傳。

袁枚（1716－1797）

字子才，號簡齋，又號隨園老人，浙江錢塘（今杭州）人。乾隆四年進士。先後任溧水、江浦、沭陽、江寧等縣知縣。年甫四十告歸，築園於江寧小倉山，曰隨園，以吟詠著作為樂，世稱隨園先生。工詩文，享盛名者數十年。亦擅書法，人讚其書「淡雅如幽花，秀逸如美士」。有《小倉山房集》《隨園詩話》《隨園隨筆》等。《清史稿》有傳。

江聲（1721－1799）

字鯨濤，一字鱷濤，又字叔沄，號艮庭，江蘇吳江人。性至孝，耿介不慕榮利。嘉慶元年舉孝廉方正，賜六品頂戴。師事惠棟，與王鳴盛、王昶、畢沅交遊，皆重其品。聲邃於經學，治《尚書》，多闊、惠二氏所未及。精小學，以《說文解字》為主，《說文》所無之字，必求假借之字以代之。生平所作筆札，皆用古篆。有《尚書集註音疏》等。《清史稿》有傳。

章學誠（1738－1801）

字實齋，號少岩，浙江會稽（今紹興）人。乾隆四十三年進士。官至國子監典籍。生平致力於史學，得朱筠、畢沅賞識。與戴震、邵晉涵、王念孫等交遊。主講肥鄉、永平、保定等地書院。學誠繼承黃宗羲史學傳統，總結發展了古代史學理論。重視方志之編纂，專門收集鄉邦文獻。平生著述甚富，有《文史通義》《校讎通義》《史籍考》等。《清史稿》有傳。

王念孫（1744－1832）

字懷祖，號石臞，江蘇高郵人。乾隆四十年進士。選翰林院庶吉士，歷任工部主事、吏科給事中、直隸永定河道、山東運河道等職。念孫通曉水利，著《導河議》上下篇，與修《河源紀略》。生平探究古籍文義，精於聲音訓詁之學，清代為此學者，首推高郵王氏。撰《廣雅疏證》，搜羅漢魏以前古訓，詳加考證，以形、音、

義互相推求，頗稱精核。所撰《讀書雜誌》，校正古書文字，闡明古義，多有創見。另有《古韻譜》《説文解字校勘記殘稿》等。《清史稿》有傳。

王時敏（1592－1680）

字遜之，號煙客，又號西廬老人、西田主人，江蘇太倉人。明相國錫爵孫。崇禎初，以蔭官至太常寺少卿。入清不仕。時敏少年學畫，宗法黃公望，得其神髓，後與董其昌、陳繼儒研究畫理，影響甚深，為清初畫家首領，與王鑒、王原祁、王翬合稱「四王」而為之首。工詩文，善書，隸追秦、漢，當時譽為第一。有《王煙客先生集》《西田集》《西廬畫跋》等。《清史稿》有傳。

鄭簠（1621－1693）

字汝器，號谷口，江蘇上元（今南京）人。名醫鄭之彥次子，學得家傳，以行醫為業，終生不仕。擅書法，尤以八分書聞名。取法《鄭固》《史晨》《曹全》諸碑。為清初碑學大家。與王概、王蓍合著《天發神讖碑考》補三十一字。《昭代名人尺牘小傳》有傳。

鄭燮（1693－1765）

字克柔，號板橋，江蘇興化人。乾隆元年進士。歷任山東范縣、濰縣知縣，以惠政稱。因助農民勝訟及辦理賑濟，得罪豪紳而罷官。寓居揚州，靠賣畫為生。詩、畫、書法皆有成就，號稱「三絕」，為時人所推重。在繪畫上，主張「自出己意」，發揮個性。所畫蘭竹，以草書長撇法用筆，體貌疏朗，風格峻峭。又常籍詩與跋補充其畫意。詩文講求真情，傲放慷慨；書法糅隸、楷、行、草而為一，自稱「六分半書」。有《板橋全集》《板橋詩鈔》等。《清史稿》有傳。

黃慎（1687－1770）

字恭壽，一字恭懋，號癭瓢子、癭瓢山人，福建寧化人。少時家貧，一生布衣，寓居揚州，賣畫自給。早年師法上官周，畫多工筆人物；中年以後，變為粗筆揮寫，山水學倪瓚、黃公望；晚年用狂草筆法作畫，別開生面。慎工草書，法懷素，運筆無起止之跡。與鄭燮、金農、李鱓、羅聘等並稱「揚州八怪」。能詩，有《蛟湖詩草》。《汀州府志》《國朝耆獻類徵》有傳。

永瑆（1752－1823）

字鏡泉，號少庵，因藏晉陸機《平復帖》，又號詒晉齋主人。乾隆第十一子，封成親王，謚曰哲。曾任軍機處行走，總理戶部三庫。工書，胎息歐陽，出入義獻，臨摹唐宋各家，均造極詣，世以其與劉墉、翁方綱、鐵保並稱清四大書法家。有《聽雨屋集》《詒晉齋集》，輯刻《詒晉齋帖》。《清史稿》有傳。

黃易（1744-1802）

字小松，號秋庵，浙江錢塘（今杭州）人。官山東兗州府濟寧運河同知。父樹谷工隸書，博通金石。易承先業，工分隸篆刻，筆意沉着，醇厚淵雅，與丁敬並稱「丁黃」，為「西泠八家」之一。善繪山水。所畫墨梅饒有逸致。兼喜集金石文字。有《小蓬萊閣金石目》等。《清史稿》有傳。

伊秉綬（1754-1815）

字組似，號墨卿、默庵，福建寧化人。乾隆五十四年進士。歷任刑部主事、員外郎、廣東惠州知府、揚州知府，有善政。工書法，尤擅隸書，勁健沉着，長於佈白。正、行書書法顏真卿、李東陽。兼能畫山水梅竹。有《留春草堂詩集》《攻其集》《坊表錄》《修齋正論》等。《清史稿》有傳。

陳鴻壽（1768-1822）

字子恭，號曼生，別號種榆道人，浙江錢塘（今杭州）人。嘉慶六年拔貢。官至江南海防同知。篆刻取法秦漢，旁及丁敬、黃易，善於切刀，刀法縱肆爽利，對後來取法「浙派」者影響頗大，為「西泠八家」之一。又擅書法，行楷古雅有法度，善古隸。亦長繪畫。官溧陽縣時，製陶家楊彭年為製茶具，經其作銘，風行於時，人稱「曼生壺」。有《種榆仙館詩集》《種榆仙館摹印》《種榆仙館印譜》《桑連理館詩集》等。《清史列傳》有傳。

何紹基（1799-1873）

字子貞，號東洲居士，晚號蝯叟，湖南道州（今道縣）人。道光十六年進士，授翰林院編修。通經史、小學，研討金石碑版文字數十年。於書學悉心追研，探源入化，成就極高。行、楷書法顏魯公，融會李北海、蘇東坡而能縱變其法；於周秦兩漢篆、隸饒有心得，卓然成家；草書奇縱凝練，為一代之冠。有《惜道味齋經說》等。《清史稿》有傳。

鄧傳密（1795-1870）

初名廷璽，字守之，號少白，安徽懷寧人，鄧石如子。從李兆洛學，晚客曾國藩幕。工書，篆隸近承家學。《清史稿》有傳。

孫星衍（1753-1818）

字伯淵，一字季逑，號淵如，江蘇陽湖（今常州）人。乾隆五十二年榜眼，授翰林院編修。官山東督糧道。引疾歸，累主鐘山書院。精詩文，名重海內外，與洪亮吉齊名。生平貫通經史訓詁之學，對金石碑版研究甚深。工書，尤善篆隸，氣息古

雅，一時推為名筆。勤於著述，有《尚書今古文註疏》《周易集解》等。《清史稿》有傳。

武億（1745－1799）

字虛谷，又字小石，自號半石山人，授經堂為藏書室名，河南偃師人。乾隆四十五年進士，後授山東博山縣知縣。大學士和珅遣番役捕盜，橫行州縣，武億執而杖之，由此罷官。工考據，尤好金石。有《羣經義證》等。《清史稿》有傳。

張惠言（1761－1802）

字皋文，江蘇武進（今常州市）人。嘉慶四年進士，改庶吉士，充實錄館纂修、翰林院編修。少好詞賦，初擬司馬相如、揚雄之文，後學韓愈、歐陽修，為常州詞派創始人。其學深於易、禮。又工篆書。有《周易虞氏義》等。《清史稿》有傳。

張廷濟（1768－1848）

字叔未，號竹田，浙江嘉興人。嘉慶三年舉人。後屢試不中，以圖書金石自娛，建清儀閣收藏金石書畫。書法米芾，行楷多以側筆取勢，草隸獨出冠時。有《桂馨堂集》《清儀閣題跋》等。《清史稿》有傳。

王士禛（1634－1711）

字貽上，號阮亭，別號漁洋山人，山東新城人。順治十五年進士，官至刑部尚書。工詩，善古文辭，被尊為詩壇圭臬，一代文宗。創「神韻」説，講求詩的神情韻味，與朱彝尊並稱南北二大家。有《北歸志》《帶經堂集》《五代詩話》《阮亭詩餘》《國朝謚法考》《漁洋詩話》等。《清史稿》有傳。

朱彝尊（1629－1709）

字錫鬯，號竹垞，又號醧舫，一作鷗舫，晚號小長蘆釣魚師，浙江秀水（今嘉興）人。康熙十七年應博學鴻詞科，授翰林院檢討，入直南書房。彝尊詩名甚著，與王士禛稱南北二宗，又好為詞，與陳維崧稱「朱、陳」。善八分書，以曹全碑為宗，渾雅天然，為一代高手。通經史，參與纂修《明史》。有《古文尚書辯》《日下舊聞》《經義考》《曝書亭集》《明詩綜》《詞綜》《靜志居詩話》等。《清史稿》有傳。

陳鵬年（1663－1723）

字北溟，號滄洲，湖南湘潭人。康熙三十年進士，累擢江寧知府、蘇州知府，禁革奢俗，聽斷稱神，有「陳青天」之稱。卒謚恪勤。書法顏真卿，尤善行、草書，罷官時持易酒米，人爭藏弄以為榮。有《道榮堂文集》《道榮堂詩集》《喝月詞》《歷仕政略》《河工條約》等。《清史稿》有傳。

顧貞觀（1637-1714）

字華峰，一字遠平，號梁汾，江蘇無錫人。康熙五年舉人，官內閣中書舍人。晚歲，稱病歸，構積書岩，坐擁萬卷。貞觀少有異才，文兼眾體，工詩詞，尤工樂府，與復社主盟吳兆騫友善。所作《彈指詞》聲傳海外，與陳維崧、朱彝尊稱「詞家三絕」。有《積書岩集》《纑塘詩集》等。《清史稿》有傳。

金農（1687-1763）

字壽門，又字司農、吉金，號冬心，別號稽留山民、曲江外史、龍棱仙客、百二硯田富翁、昔耶居士、心出家盦粥飯僧等，浙江仁和（今杭州市）人。布衣，乾隆元年薦舉博學鴻詞，不就。嗜奇好古，收金石文字千卷。工隸書，書法樸厚，楷書獨樹一格，有隸意，用筆方扁，號曰「漆書」。年五十始學畫，初寫竹，繼畫梅、馬、佛，俱造意新奇，別開蹊徑。好遊歷，客居揚州，為「揚州八怪」之一。有《冬心先生集》等。《清史稿》有傳。

林則徐（1785-1850）

字元撫，號少穆、石麟，晚號竢村老人，福建侯官（今福州）人。嘉慶十六年進士，授翰林院編修。道光十八年，在湖廣總督任內，禁止鴉片，成效卓著。旋受命為欽差大臣，節制廣東水師，赴廣東查禁鴉片輸入。道光十九年任兩廣總督。鴉片戰爭爆發後，因投降派誣陷，被革職，不久被謫戍伊犁。旋又起用，官雲貴總督。晉太子太傅，謚文忠。則徐工詩文，書學歐陽詢，工整勻淨，頗得其神韻。有《林文忠公政書》《信及錄》等。《清史稿》有傳。

康廣仁（1867-1898）

名有溥，字廣仁，號幼博，以字行，廣東南海人。有為胞弟。光緒二十三年在澳門辦《知新報》，不久，又在上海辦大同譯書局，傳播西學，發起不纏足會。1898年在北京參與維新運動，戊戌變法時被捕遇害，為戊戌六君子之一。《清史稿》有傳。

譚嗣同（1865-1898）

字復生，號壯飛，湖南瀏陽人。早年入新疆巡撫劉錦棠幕，後入貲為江蘇候補知府，又經徐致靖薦，任四品卿銜軍機章京，與林旭、楊銳、劉光第等參與新政。戊戌變法時與康廣仁等五人同時遇害，史稱「戊戌六君子」。有《仁學》《莽蒼蒼齋詩》《寥天一閣文》等，合編為《譚嗣同全集》。《清史稿》有傳。

錢灃（1740-1795）

字東注，一字約甫，號南園，雲南昆明人。乾隆三十六年進士，選翰林院庶吉士，

授檢討。歷官江南道監察御史、通政司副使、提督湖南學政。為人剛正清嚴，曾以劾畢沅、國泰、和珅等得直諫名。善書，宗顏真卿，不僅貌隨，神亦絕似。有《錢南園遺集》。《清史稿》有傳。

鄧廷楨（1775－1864）

字嶰筠，江蘇江寧人。嘉慶時進士。道光年間官任兩廣總督。當時正值禁煙，曾與英國艦隊六次交戰，均取得勝利，使英艦不得進入虎門。後調回閩浙。曾駐守伊犁。累官至陝西巡撫。精於吏治，有神明之稱。精通詩文及古音韻學。有《詩雙聲疊韻譜》《許氏說文解字雙聲疊韻譜》等。《清史稿》有傳。

鄧石如（1743－1805）

本名琰，因避仁宗諱，以字行，又字頑伯，號完白山人、笈遊道人，安徽懷寧人。精四體書。篆書取秦李斯《泰山石刻》、唐李陽冰《三墳記》，以及漢碑篆額筆意，字體微方，沈雄樸厚。篆刻蒼勁莊嚴，流利清新，自成面目，稱「鄧派」，也稱「皖派」。有《完白山人篆刻偶存》。《清史稿》有傳。

吳昌碩（1844－1927）

初名俊，又名俊卿，字倉石，後更字昌碩，別號缶廬、苦鐵、大聾、破荷亭長等，七十以後以字行，浙江安吉人。早年曾從俞樾、楊峴習文字訓詁、辭章、書藝。光緒三十年發起成立「西泠印社」，被推任社長。其詩、書、畫、印皆精，時稱「四絕」。書法著力於《石鼓》，參以草法，晚年以篆隸筆法作狂草，蒼勁雄渾，為「海派」傑出代表。有《削觚廬印存》《苦鐵碎金》《缶廬近墨》《元蓋寓廬偶存》《缶廬集》等。《廣印人傳》有傳。

錢坫（1744－1806）

字獻之，號十蘭，又號篆秋，江蘇嘉定（今屬上海市）人。乾隆三十九年以副貢遊關中，居畢沅幕府，與洪亮吉、孫星衍討論訓詁輿地之學。坫善篆書，宗李斯，取法李陽冰，結體工穩，用筆凝煉，自謂「斯、冰之後，直至小生」。晚年右手病廢，改左手書，仍很精到。有《十經文字通正書》等。《清史稿》有傳。

劉墉（1719－1804）

字崇如，號石庵，別號青原，又號日觀峰道人，山東諸城人。乾隆十六年進士，由編修累官至體仁閣大學士、吏部尚書，加太子太保銜，卒謚文清。工書，書法渾厚雄勁，尤長小楷，用墨厚重，時稱「濃墨宰相」，與同時的翁方綱、成親王（永瑆）、鐵保並稱當代四大書家。有《石庵詩集》《清愛堂帖》等。《清史稿》有傳。

包世臣（1775－1855）

字誠伯，號慎伯，晚號倦翁，別號小倦遊閣外史，安徽涇縣安吳鎮人。人稱包安吳。嘉慶十三年舉人。曾官江西新喻知縣，以經世之學名於時。精研書學四十年，到後米書風而雙并頗有影響。著《藝舟雙楫》評論書藝，與所著《甲徽一勺》《嘗情三義》《齊名四術》合稱《安吳四種》。《清史稿》有傳。

張燕昌（1738－1814）

字芑堂，號文漁，又號金粟山人，浙江海鹽人。嘉慶元年舉孝廉方正。嗜金石，擅書法，篆、隸、飛白、行、楷書俱佳。工畫蘭竹，兼善山水人物花卉，清新典雅，別有意趣。又精篆刻，為丁敬高足。有《金石契》《飛白書錄》《鴛鴦湖棹歌》等。《國朝書人輯略》《飛鴻堂印人傳》有傳。

陳洪綬（1599－1652）

字章侯，號老蓮，又號蓮子。浙江諸暨人。嘗為諸生，崇禎間，召為舍人，摹歷代帝王像，縱觀御府圖畫，藝益進。入清後，混跡浮屠間，自號悔遲。在京師與崔子忠齊名，號為「南陳北崔」。能詩文，善書法，尤擅人物畫，所作《西廂記》等繡像插圖，名工木刻，為明、清間複製版書之精品。有《寶綸堂集》。《清史稿》有傳。

蒲松齡（1640－1715）

字留仙、一字劍臣，號柳泉居士，世稱聊齋先生。山東淄川（今淄博）人。早年即有文名，深為施閏章、王士禎所重。屢試不第，年七十一歲始成貢生，除中年一度作幕於寶應，一生居鄉以塾師終老，家境貧寒，接觸底層百姓。能詩文、善作俚曲。所著《聊齋志異》，以談狐說鬼方式，對當時社會、政治多所批判。又有《聊齋文集》《聊齋詩集》《聊齋俚曲》及關於農業、醫藥等通俗讀物多種傳世。

丁敬（1695－1765）

字敬身，號鈍丁，自稱龍泓山人，浙江錢塘（今杭州）人。乾隆元年舉博學鴻詞科，不就。好金石文字，工書能詩。尤精篆刻，擅長以切刀法刻印，蒼勁質樸，獨具一格，是「浙派」開山鼻祖，為「西泠八家」之首。兼擅畫梅，筆意蒼秀。有《龍泓山館詩鈔》《武林金石錄》《硯林詩集》等。《清史列傳》有傳。

趙之謙（1829－1884）

字益甫，號撝叔，又號梅庵，更號悲盦，晚號無悶，浙江會稽人。咸豐九年舉人，官江西鄱陽、奉新、南新知縣。書畫篆刻，卓絕一時。書初法顏真卿，後專意北碑，篆隸師鄧石如，加以融化，自成一家。能以北碑寫行書，尤為特長，其作花卉木石及雜畫亦以書法筆意為之，刻印取法秦漢金石文字，為晚清大家。詩文新奇，不落俗氣。有《甬廬閒話》《二金蝶堂印存》《緝雅堂詩話》《梅庵集》《悲盦居士詩剩》等。《碑傳集補》有傳。

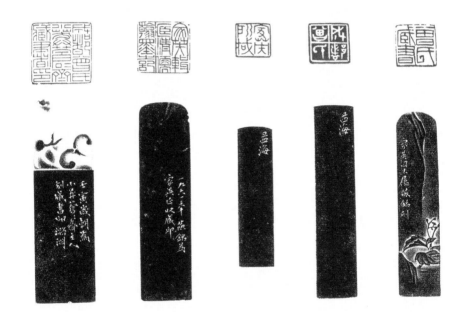

田家英常用印

　　今年是田家英誕辰八十週年，在朋友們的幫助下，我們決定在天津舉辦田家英收藏展。與此同時，將藏品背後的故事寫成了這懷　本書　

　　寫這本書的念頭，近兩年一直在我腦子裏湧動。1995年，我與史樹青老前輩合作編了《小莽蒼蒼齋藏清代學者法書選集》（上編），繼而，我又主持編輯了這部書的《續編》。兩部「大部頭」面世後，頗得讀者的青睞，《上編》存書早已告罄，和正在銷售的《續編》不能配套。我們還常常接到為尋找《上編》的電話和輾轉託人購書的口信兒。這些都促使我想再編一本精選本，以滿足讀者的需要。

　　促使我下決心出這本書的另一個原因，是我的岳母董邊在世時，曾一再叮囑我考慮出個簡讀本。她說現在花六百多元錢買兩冊圖錄的人畢竟是少數，要讓普通讀者都買得起。這話一直到她去世前一個月，我到醫院看她時，還「嘮叨」着。我把這看成是她老人家的遺囑，做子女的沒有不完成的道理。

　　基於這些想法，我找到三聯書店，商討後我們達成共識：出一本圖文並茂的精選普及本。全書語言通俗化，讀者可以在欣賞藏品的同時，了解其中的故事，體驗收藏者的追求。根據這一編輯原則，我從千餘件藏品中，遴選出各具代表性的作品近百件，按時代編排，就人物論述，引導讀者從中窺得小莽蒼蒼齋的全豹。將收藏品和收藏者結合起來介紹的書籍，尚不多見。或許讀者可以從田家英身上，感悟到毛澤東時代的「黨內秀才」，從政之餘，於收藏之事中表現出的學術風格、文化品位、思想境界以及人生追求，使人們從另一側面，更深切地理解他們那一代人和那一段歷史。

楊尚昆與董邊觀看
田家英收藏圖錄

本書寫作過程中得到田家英生前摯友、同事，以及熟悉他、接觸過他的許多友人的幫助，他們毫無保留地為我提供各種線索，回憶各種情節，我小心翼翼地將散落的記憶穿連起來，寫成了這些文章。我的愛人曾自筆談父親少年時代求知若渴的往事，為田家英之所以有這樣深厚的文化功底作了「註釋」，許多往事我也是看了文章後才知道的，列為序言，或許有助於讀者對書對人的了解。大姐曾立，為本書的內容編排出了不少主意。她的女兒陳慶慶，一位剛剛畢業的歷史專業大學生，不但參與了部分文字的整理工作，還為本書打印了全部書稿，我們看到小莽蒼蒼齋後繼有人。

中國國家博物館的攝影師邵玉蘭、董青女士為藏品攝影；周錚先生審讀了藏品釋文，在此一併致謝。

<div align="right">

陳烈

2002 年 8 月 8 日於毛家灣

</div>

後記之二

　　拙著自 2002 年 9 月下旬出版後，我就像應試舉子等待發榜那樣，心情一直惴惴不安。這倒不是在意自己的聲譽，而是擔心因淺學陋識讓父輩蒙羞。須知，田家英生前沒有留下任何文字資料，甚至將其藏品公諸於世也並非他的本意。所幸聽到看到的評論，多為褒揚之辭，我高懸的心也漸漸落了下來。

　　第一位反饋的「讀者」，是當時在總書記任上的江澤民，他在本書發行不到一個月就瀏覽完了，並於 10 月 11 日，在一次黨的紀念會後，與李鵬、逄先知等人說起看了這本書的感受。幾天後，又應家屬之請，為小莽蒼蒼齋題了匾。

　　書出版後，陸續收到許多讀者的來信，他們對於清人的作品及註釋，字斟句酌，反覆查證，提出了寶貴的意見，字字珠璣，讓我受益匪淺。每一次加印之前，我都和編輯認真核實，加以訂正。至今讓我難以忘懷的是，某日深夜，我剛剛入睡，便被電話鈴聲吵醒。來電話的是我的一位好友，在替他的孩子求證書中的一句話「周恩來住西華廳」，而孩子的印象是「西花廳」。不用說，對方得到了肯定的答覆。這一夜我失眠了，為自己的不謹慎感到汗顏。特別是這種常識性（就研究黨史而言）失誤竟然在第三次加印之後還未察覺，而打電話求證的是自幼在香港讀書長大的孩子。

　　此次增訂，新寫了七篇短文，其中有的是在原來的篇章中，摘出一節擴充成篇的。一些讀者說我「惜墨如金」，「看了不過癮」，其實，是我對於那段史實所知有限，有些事還沒有確鑿的把握。經過這幾年的研究，我對田家英的認知、對小莽蒼蒼齋的研究又有了新的收穫。特別是我愛人曾自，長期以來研究田家英生平思想及其相關歷史，她給我提供的心得和亮

326

江澤民題詞
「小莽蒼蒼齋」

點，對我決定再版和增寫的部分文字，啟示頗多。

此次增訂，刪去了一些藏品的圖版，也增加、替換了一些藏品的圖版，這樣做是為了保證再版時內容更加豐富，同時也盡量降低成本。「要讓普通讀者買得起」，這是岳母董邊臨終前一再叮囑我的。

出版「增訂本」，還有一個重要因素，是為配合國家博物館在新擴建的館內設專室再次展出小莽蒼蒼齋的藏品。配合展覽出書，有利於觀眾更加了解齋主本人以及藏品背後的故事。事隔二十年，當年出席開幕式的田家英的夫人，以及他的同事大多已不在世了，睹物思人，也是對他們一種深深懷念。

記得史樹青先生（我從一開始就在他的指導下整理這批藏品）多次告誡我：整理這批資料（包括對資料的理解以及校對），就像秋風掃落葉，隨掃隨有。我衷心希望讀者朋友一如既往地關注這批資料，把您們的意見和建議及時地反饋，以便我們加印時改正。

最後，仍然要感謝本書的設計、編輯，由於他們的智慧和勤奮，使這本書的品相有了進一步提升。國家博物館的攝影師邵玉蘭、齊晨和故宮博物院的攝影師李凡，補拍了新增的藏品圖片，在此一併致謝。

陳烈

2011 年元旦於清芷園寓所

後記之三

　　拙作《田家英與小莽蒼蒼齋》自 2002 年問世，受到讀者好評，多次加印。直到 2011 年三聯決定出增訂本時，我一直都以為此書是棵「長青樹」，不受時段限制，每代人都能從書中找到自己喜歡的內容。

　　這幾年我忙於寫另外一本書，並未在意此書的庫存，直到家中存書消耗殆盡，我才得知坊間已經一本都找不到了，而且出版社也不再加印了。焦慮之中得知中華書局（香港）決定再版此書，解了我燃眉之急。

　　新書新風格，書局的總編輯不光對書的封面、版式做了調整，還希望在內容上有所增加。我因手頭「文債」尚未還清，也因眼疾手術有待恢復，躊躇間，還是夫人解了圍，她增寫兩篇文章，又改寫了序言，這在不到兩個月內完成是挺不容易的。

　　其實在二十多年對田家英友人的走訪中，夫人出的力遠超過我，一方面來源於父女親情，另一方面她撰寫父親的文章，其深度、廣度都是我所不能及，就是這本書也是田家英政治生涯中的旁枝末節，僅供讀者了解「紅牆」內的人，他們的業餘生活其實也是蠻有情趣的。

　　感謝趙東曉總經理和侯明總編輯，他們的遠見卓識已經在考慮明年、後年與我的再度合作；也感謝責編王春永先生付出的辛勞；國家博物館的高級技師張越為鎮尺拓片，以及鮑楠迪女士對新增藏品的掃描和對部分文字的校對，在此一併致謝。

　　需要提及的，也是縈繞在我腦海多年的往事，2002 年某日的深夜，一位香港長大的在校學生託父親打電話，指出我書中一處失誤：將周恩來總理住所「西花廳」寫成「西華廳」。這

一宿徹底改變了我對所謂「文化沙漠」——香港的印象。

在我寫這篇後記時，專門詢問了這位學生的成長歷程。十七年過去了，當年的他（李萌）雖然留學海外，專攻金融，仍不忘中國的傳統文化，閒暇時除博覽羣書外，還在練習毛筆字。如今他已是兩個孩子的父親，一家人生活在香港，其樂融融。

見書如面，算是我作為長輩一個遲到的感謝。

作者

2019 年端午於北京清芷園寓所

田家英與小莽蒼蒼齋

陳烈 曾自 —— 著

總 策 劃　趙東曉
責 任 編 輯　王春永
裝 幀 設 計　高　林
排　　　版　賴艷萍
校　　　對　盧爭艷
印　　　務　劉漢舉

出版　中華書局(香港)有限公司
　　　香港北角英皇道 499 號北角工業大廈一樓 B
　　　電話：(852) 2137 2338　傳真：(852) 2713 8202
　　　電子郵件：info@chunghwabook.com.hk
　　　網址：http://www.chunghwabook.com.hk

發行　香港聯合書刊物流有限公司
　　　香港新界大埔汀麗路 36 號
　　　中華商務印刷大廈 3 字樓
　　　電話：(852) 2150 2100　傳真：(852) 2407 3062
　　　電子郵件：info@suplogistics.com.hk

印刷　美雅印刷製本有限公司
　　　香港觀塘榮業街 6 號 海濱工業大廈 4 樓 A 室

版次　2019 年 12 月初版
　　　© 2019 中華書局(香港)有限公司

規格　16 開(230mm×152mm)

ISBN　978-988-8572-90-8